라이프스타일과 트렌드 _{개정판}

LIFESTYLE & TREND

라이프스타일과 트렌드 ^{개정판}

초판 발행 | 2004년 09월 10일
개정판 3쇄 발행 | 2018년 03월 10일

지은이 | 이재정, 박은경
펴낸이 | 한병화
펴낸곳 | 도서출판 예경
등록 | 1980년 1월 30일(제300-1980-3호)
주소 | 서울시 종로구 평창동 296-2
전화 | 02-396-3040, 팩스 | 02-396-3044
전자우편 | webmaster@yekyong.com
홈페이지 | http://www.yekyong.com

ISBN 978-89-7084-320-9 (03600)
책값은 뒤표지에 있습니다.

라이프스타일과 트렌드

개정판

LIFESTYLE & TREND

이재정 · 박은경 지음

예경

차례

제2장 문화현상 CULTURAL PHENOMENON 116

제3장 하위문화 SUBCULTURE

머리말

'라이프스타일'은 생활양식, 행동양식, 사고양식 등 일상에서 쉽게 찾아볼 수 있는 문화의 흐름을 말한다. 디자인에서 이 개념은 고객의 요구를 파악하기 위한 정보원으로서 중요한 역할을 한다. 또한 유행의 흐름과 경향을 뜻하는 '트렌드'는 라이프스타일을 창조하는 매개체인 동시에 우리의 삶을 여유롭고 풍요롭게 만드는 영감의 원천이라 할 수 있다.

두뇌한국 21 정책의 지원을 받아 출범한 국민대학교 테크노디자인 대학원 패션디자인 랩실에서는 독자적인 프로젝트로 라이프스타일을 연구했다. 이 프로젝트를 진행하는 동안 국내외 시장을 조사한 것은 물론이고 해외 현장과 서점에 나와 있는 방대한 자료도 접하게 되었다. 그 과정에서, 이러한 정보를 집대성한 책이 있어서 디자이너가 참고하며 영감을 얻을 수 있다면 좋겠다고 생각하게 되었다. 그래서 국내외의 자료를 수집, 요약, 정리하는 작업을 시작했고, 수백 개의 주제어 중에서 효용성을 고려해 다시 130개 주제어를 추출하여 정리한 것이 이 책이다.

오늘날의 디자인은 단순한 조형 창조 작업을 뛰어넘는 '라이프스타일 창조' 작업이다. 시대정신을 반영하는 디자인을 구현하기 위해서는 라이프스타일에 근거하여 내재된 스토리를 추출하고 그것을 실체화하여 감동을 주는 디자인을 내놓아야 한다. 따라서 디자이너에게는 변화의 흐름과 시대를 읽는 독해력이 필수적이며 인간의 삶을 하나의 맥락으로 이해하고 인간과 환경을 통찰할 수 있는 능력이 전제되어야 한다. 더구나 이 시대는 순수예술과 디자인, 고급문화와 저급문화, 과거 · 현재 · 미래적 요소가 서로

섞이고 정보를 공유하는 특징을 보인다. 같은 디자인 영역이라 할지라도 서로의 역량이 융합된 퓨전 디자인이 두드러지고 있다. 그렇기 때문에 디자이너는 영역의 구분을 뛰어넘어 라이프스타일을 이해하고 트렌드와 지식기반에 근거한 디자인 컨셉을 제시할 수 있어야 한다.

이렇게 본다면 다양한 문화현상에 주목하여 디자인 소스를 찾아내려 시도하는 것은 당연한 일일 것이다. 이 책은 이 같은 관점에서 사회, 문화, 예술 일반에 드러난 130가지의 라이프스타일을 정리하고 그 표현방식인 트렌드를 소개한다. 각각의 라이프스타일, 또는 트렌드를 한눈에 파악하고 아이디어를 얻을 수 있도록 풍부한 사진자료를 실었으며, 핵심적인 개념도 간결하게 정리했다. 또한 각 주제어를 대표하는 컬러나 키워드를 제시하는 등 다각적인 정보를 제공하고자 힘썼다. 예술과 디자인, 문화현상, 하위문화라는 세 가지 주제를 중심으로 한 이 책은 디자이너뿐 아니라 디자인과 문화의 흐름에 관심이 있는 이들에게 좋은 지침서가 될 수 있으리라 생각한다.

이 책이 나오기까지 끊임없는 지원을 아끼지 않았던 국민대학교 테크노디자인 대학원 패션디자인 전공 랩실 대학원생들에게 감사드린다. 또한 이 책을 출간할 수 있도록 배려해 준 도서출판 예경에도 깊이 감사드린다.

2004년 7월 이재정·박은경

■ **일러두기**
- 책의 특성상 본문에서는 그림설명을 일일이 달지 않고 책의 맨 뒷부분에 따로 정리하였다.
- 본문의 키워드에서 Ⓟ는 인물, 작가, 뮤지션이나 그룹을 뜻하고 Ⓜ은 주제와 밀접한 영화를 뜻한다.
- 키워드 아래쪽에 컬러칩을 덧붙여 각각의 주제를 대표하는 색상을 제시하였다.

예술과 디자인

고딕

:: 로마네스크 이후 12세기 중기부터 르네상스 진입 초기까지 서유럽 전역에 걸쳐 전개된 중세 문화이자 미술양식임.

:: 고딕 양식은 성당 건축에서 그 가치를 인정받았으며 장식, 조각, 회화, 공예에 이르기까지 확산되어 적용됨.

:: 고딕 성당은 육중한 벽 대신 스테인드 글라스로 장식한 커다란 창을 달아서 밝은 빛으로 내부를 환하게 밝혔고 조각과 태피스트리 장식물이 대표적임.

:: 기독교적 이데올로기에 입각하여 수직성을 강조한 예술양식으로 뾰족한 아치형 첨탑이 대표적인데 이는 십자군 원정 후 이슬람 건축의 끝이 뾰족한 첨탑에서 영향을 받은 것으로 놀라울 정도로 높고 좁은 것이 특징임.

:: 고딕 시대는 남녀 복식이 모두 종교적 이념을 강하게 반영하여 길고 슬림한 형태를 강조했으며 금욕적인 면과 세속적인 면이 공존함. 또한 남녀 복식의 성차가 뚜렷하게 변화했음.

1

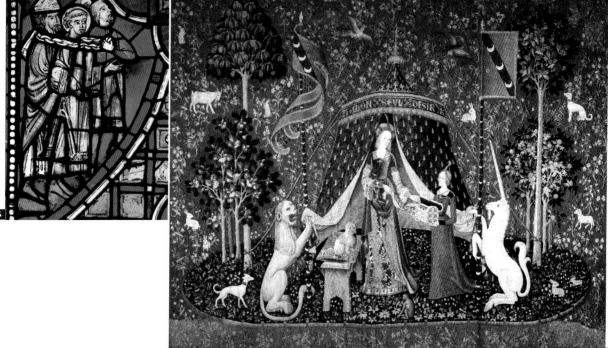

고전주의

classicism

KEY WORDS

Greek & Roman art
Historic conception
imitation or use primarily
of the style
aesthetic principles
of Classical art
rational ordering and
proportioning of forms
conscious restraint in the
handling of themes
renaissance 18c classic
neoclassic

:: 원칙적으로는 고대 그리스·로마의 문학, 미술, 음악과 관련된 양식, 역사성, 미감을 묘사하는 용어로 단정한 형식의 정돈, 엄격한 구성, 평형과 질서를 중요시하는 것이 특색임.

:: 광의의 의미로는 표본이 되는 우수성을 지녀 세월을 뛰어넘는 문화적 가치를 지닌 작품이나 작업을 일컬음.

:: 1750-1820년 사이의 예술, 음악 분야에 적용되었던 사고의 유형 또는 조형성을 의미하기도 하며, 이는 고대 그리스·로마의 예술과 문학에서 나타나는 미적 기준이 조화, 절제, 균형을 추구하는 미학적 태도를 일컬음.

:: 고전주의 양식의 특질은 선적인 특성, 평면성, 닫힌 양식, 다수적 통일, 절대적 명료성으로 표현됨.

:: 고전주의 복식의 특징은 그리스풍을 기저로 신체를 억압하지 않는 자연적인 인체미를 강조함.

1

2

3

4

5

구성주의

KEY WORDS

social realism
proletarian abstract
anti-art
Suprematist
Popova

Vladimir Tatlin

:: 제1차 세계대전 후 러시아에서 일어나 서유럽에 퍼진 추상미술의 유파임.

:: 러시아 혁명기의 대표적인 아방가르드 운동 중 하나로서 1920-30년대에 러시아에서 일어난 추상주의 예술운동으로 말레비치K. Malevitch, 로드첸코A. Rodchenko, 리시츠키E. Lissitsky 등에 의해 일어남.

:: 자연을 모방하거나 재현하는 전통적인 미술개념을 전면적으로 부정하는 새로운 '기계 시대'에 걸맞게 예술과 디자인에서도 급진적이고 새로운 아이디어를 차용함으로써 현대의 기술적 원리에 따라 생산물을 만드는 것을 예술적 목표로 삼음.

:: 디자인에서의 구성주의는 기계적 또는 기하학적인 단순한 형태를 적용한 역학적인 미를 창조하였으며 대량생산된 재료를 이용하여 새로운 형식을 탄생시킴.

:: 러시아의 구성주의는 동시대 네덜란드의 데 스테일과 독일의 바우하우스에 큰 영향을 끼침.

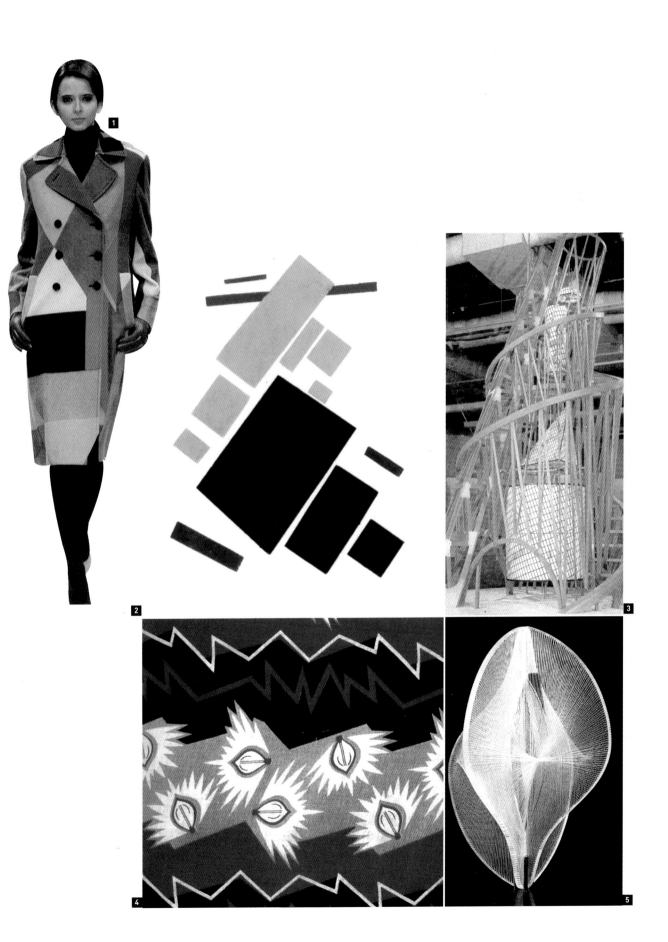

굿 디자인

good design

KEY WORDS

semantics of form
identify myself
communication method
global perspective
global era

:: 허버트 리드 Herbert Read 에 의하면 "굿 디자인은 우수한 재료와 공정으로 편리한 용도와 아름다운 외양을 갖춘 제품의 디자인을 의미"하며 실제의 제품이 추구하는 목적과 효용성이 하나의 형태 속에서 조화롭게 어울리는 상태임.

:: 1945년 제2차 세계대전 이후부터 굿 디자인이라는 용어는 곧 유용한 제품을 의미함.

:: 1940년대 미국 디자이너들은 굿 디자인을 '디자인은 판매에서 유래한다' 라는 철학으로 변형시켜 판매와 소비를 위한 디자인 시대를 창조함. 즉 굿 디자인은 굿 비지니스로 연결되며 구매를 유발하여 새로운 시장을 창출함과 동시에 소비자의 복리를 증진시킴.

그린 디자인

green design

:: 자연과 환경을 생각하는 그린 디자인은 1990년대 이후 환경에 대한 인식이 고조됨에 따라 사회적 · 정치적으로 큰 영향력을 발휘하게 되었으며 모든 디자인 분야에서 인류의 환경과 생태적인 문제에 관심을 갖게 되면서부터 시작됨.

:: 중점적으로 다루어진 분야는 포장디자인으로, 재생용지를 사용하거나 코팅 처리를 하지 않는 등 환경 친화적인 디자인을 추구하는 다양한 시도가 이루어짐.

:: 이제 제품을 선택할 때 생태학적인 관심이 결정적인 기준이 될 것이라고 가정한다면, 미래의 제품 디자인은 평균적인 매력, 세련된 외관, 좋은 성능을 갖출 뿐 아니라 공해문제가 해결되어야 함.

1

2

3

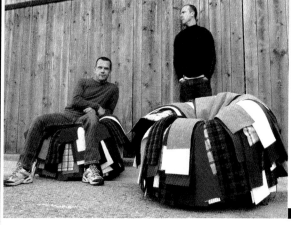

4

5

기능주의

functionalism

:: 기능을 건축이나 디자인의 핵심 또는 지배적 요소로 생각하는 사고방식이며 모더니즘의 특징 가운데 하나로, 루이 설리반 L. H. Sullivan 의 "형태는 기능을 따른다"는 원칙으로 대변됨.

:: 19세기 초의 고전주의 건축가 싱켈 K. Schinkel 등의 사상에서 기능주의의 토대를 이루는 실용성 또는 합목적성이라는 개념이 처음 대두되었음. 디자인에서 기능주의란 '제작물은 단순, 정직, 직접적이어야 하며, 합목적, 무장식, 표준화, 대량제작, 적절한 가격 등의 요소를 갖추고 구조와 재료를 잘 표현해야 한다' 는 개념으로 정의됨.

:: 기능주의는 장식주의에 대항하여 1920-30년대에 근대 건축 운동의 지배적인 사조가 되었으며 아돌프 로스 Adolf Loos 가 전개한 '무장식주의' 는 건축 및 제품디자인에서 그 실용성을 최우선으로 하며 다른 조형적인 요소는 철저히 배제함.

:: 패션에서 기능주의는 테크놀러지를 기반으로 한 새로운 소재와 형태의 발전에서 영감을 받아 기능성을 중심으로 하는 디자인으로 전개됨.

낭만주의

romanticism

:: 1820-50년경 유럽과 미국에 전파된 예술 운동으로 19세기 말까지 커다란 문화적 반향을 일으킴. 이성을 중시했던 고전 및 신고전주의에 대한 반발로 감수성, 중세적 기이함, 신비함, 환상 등을 추구함.

:: 미술, 음악, 문학, 철학, 패션 등에 영향을 미쳤고 이성보다는 주정적 감성, 이상미理想美보다는 개성적인 표현, 합리적 규범 보다는 감동적 특성을 지향함. 또한 개성과 자아의 표현 그리고 상상과 무한적인 것을 동경하는 주관적, 감정적인 태도, 억제되지 않은 자유로움과 열정을 표현함.

:: 낭만주의자들은 인간과 인간을 둘러싼 외부세계와 인간 내면의 세계를 동시에 그려나갔으며, 극적이고 잔혹한 장면, 어두운 광경을 선호하는 지역적인 명암대조법을 중시함.

:: 나폴레옹 패배를 틈타 등장한 구귀족세력들이 과거 16세기식의 복식문화를 동경함으로써 조이고 부풀리고 장식적인 의상이 유행함.

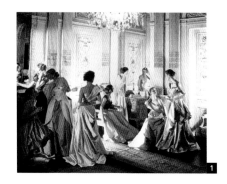

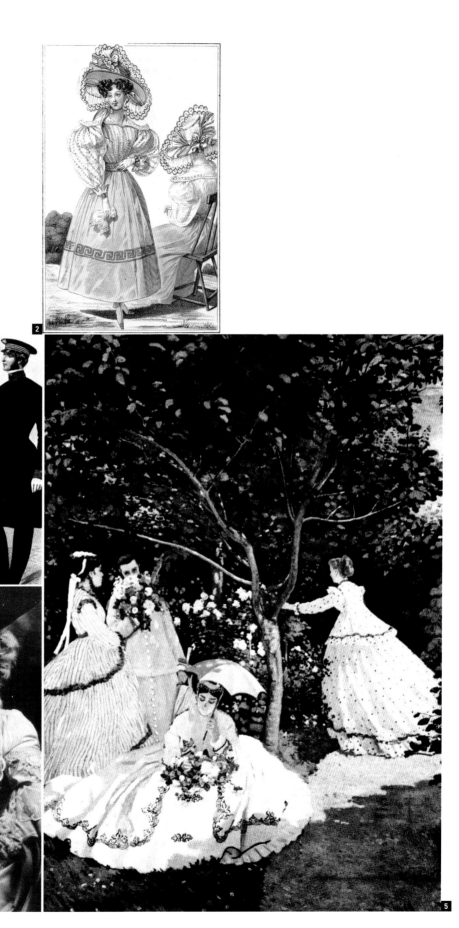

다다

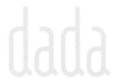

:: 1915-22년경 스위스, 독일, 프랑스 등의 유럽과 미국에서 거의 동시에 일어난 반문명, 반합리적, 반이성주의를 내세우는 예술 운동. 1916년 취리히에서 잡지 《다다Dada》를 발간으로 시작됨.

:: 부르주아 계층의 고상한 취향을 강조하는 예술을 공격하고 기존 것을 부정하며 '개인의 완전한 자유'의 필요성을 강조함.

:: 잘 짜 맞추어진 이성에 반대하고 우연성을 강조하는 예술을 추구함. 우연적 효과를 극대화하기 위해 기성품 오브제 또는 움직이는 오브제, 콜라주 또는 아상블라주 등을 시도함.

:: 사전 의도 없이 시행되는 해프닝은 예술과 일상의 경계를 허물기 위한 시도로 이러한 다다이스트들의 기이한 방법들은 강렬한 가치 부정적 관념과 함께 추상미술, 초현실주의 또는 제2차 세계대전 후 60년대 예술 등에 영향을 줌.

데 스테일

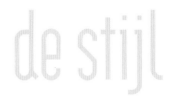

KEY WORDS

Elementalism
denaturalized image
Bauhaus
nieuwe beelding, neoplasticism

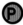

Theo van Doesburg
Jacobus Oud
Gerrit Rietveld

:: 네덜란드어로 '양식style'을 의미하며, 1917년부터 1931년 까지 네덜란드에서 시작된 새로운 미술운동의 기관지 이름에 서 비롯된 것으로 유럽추상미술의 지도적 역할을 했던 양식 운동임.

:: 개성을 배제하는 주지주의적 추상미술 운동으로서 자연으로 부터 탈피, 인간의 정신 속에서 영감을 찾는 순수 조형주의로 바우하우스를 중심으로 하는 모더니즘 디자인 운동에 큰 영향 을 줌.

:: 데 스테일의 특징은 회화, 건축, 조각, 디자인을 막론하고 모 든 공간을 동일한 평면으로 간주하는 신조형주의의 원리를 넓 히려고 한 것임.

:: 몬드리안 P. Mondrian은 순수한 조형 요소인 선, 면, 3원색, 3 무채색의 8가지 요소를 불변하고 보편적인 법칙이라고 보았 으며 이를 바탕으로 신조형주의가 발전함.

:: 칼뱅주의적 담백함, 추상성을 통한 숭고함으로 예술과 사회의 합일을 이루고자 한 신조형주의는 1920년대의 구성주의 운 동과 디자인 및 이후의 추상미술운동에 많은 영향을 끼침.

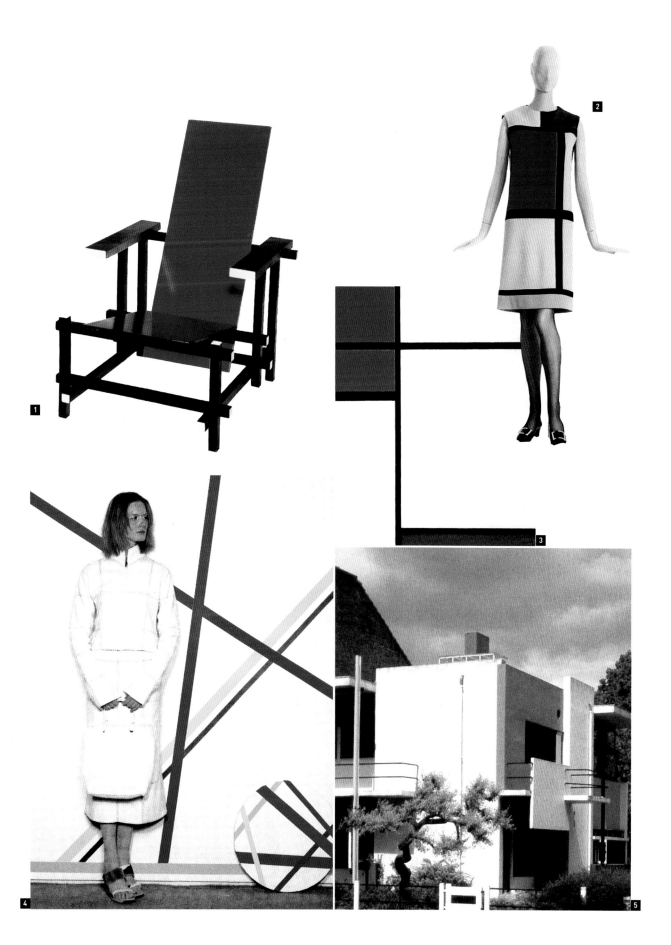

데카당스

decadence

KEY WORDS

Symbolism
Aestheticism
grotesque beauty
camp

Charles-Pierre Baudelaire
Paul-Marie Verlaine

:: '퇴폐' 라는 뜻으로 상징주의와 연관되어 19세기 말에 프랑스를 중심으로 일어난 미술·문학사조임. 당대의 모든 시대정신을 부정하고 오직 감각적 쾌락이나 예술적 미美만을 추구함.

:: 자연을 왜곡하거나 진기하고 인공적인 것을 좋아하며 추악함 속에서 오히려 새로운 아름다움을 발견함. 더 나아가 부정적이고 파괴적인 인공성을 숭배하는 것과 깊은 관련있음.

:: 이상한 감수성, 자극적 향락, 탐미주의, 관능주의나 악마주의에서 영향을 받았으며 극단적인 전통의 파괴나 쇠퇴하는 세기말의 부패현상 등을 수반함.

:: 희극적인 것, 무시무시한 것, 추한 것이 갖는 무한한 다양성을 강조하며 패션에서의 데카당스적 이미지는 퇴폐적·허무주의적 감성의 표현으로 죽음·악마와 관련된 문양이나 과감한 색채의 사용, 보디페인팅과 성적인 부분의 과감한 강조 등으로 표현됨.

데포르마시옹

deformation

:: 데포르메라고도 불리는 미술용어로 '변형, 왜곡'이라는 뜻이며 대상을 표현할 때 작가의 주관에 의해 형태를 변형시킴으로써 대상을 강조하는 것을 말함. 즉 작가의 감정상태를 중시하여 대상을 왜곡시키는 것으로 폴 세잔Paul Cezanne 이후 문제시됨.

:: 자연의 충실한 재연을 거부하고 형체나 비례를 파괴하거나 왜곡하는 것을 특징으로 하여 부자유스러움과 불쾌감을 주기도 하지만 동시에 그만큼 새로운 조형적 시도를 통한 창조성을 발휘할 수도 있음.

:: 패션에서 데포르마시옹은 디자인을 의식적으로 확대, 축소, 변형시키는 현대 패션의 급진적인 표현법 중 하나로서 대상의 현실적인 형태(인체 이미지, 실루엣, 디테일 등)를 변화시켜 제작자의 의도를 강조함.

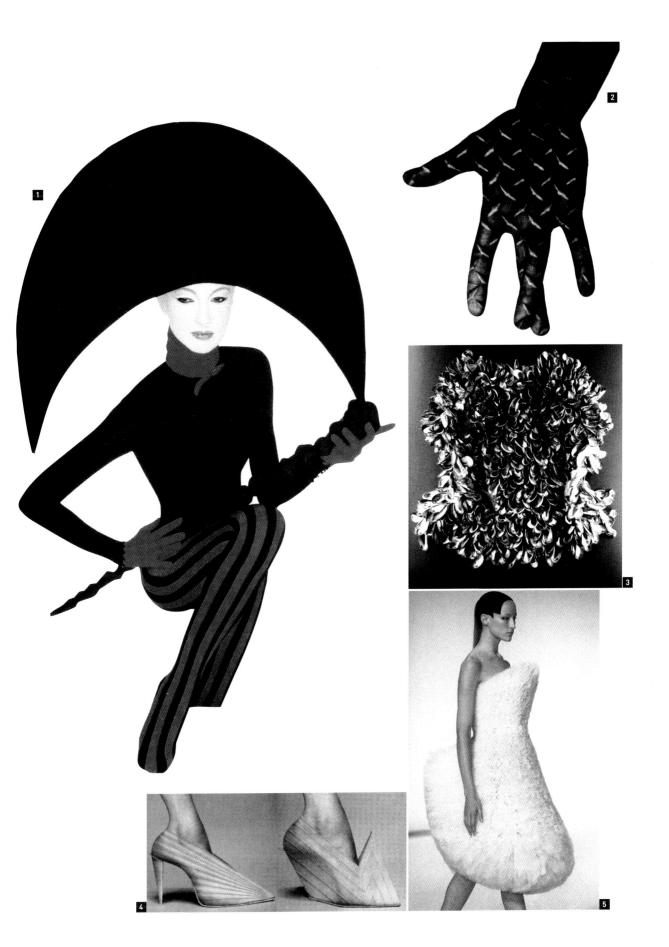

드록 디자인

droog design

:: 네덜란드어로 '드라이dry 디자인 '을 뜻하며 군더더기없는 사물의 본질을 추구한다는 의도를 내포함.

:: 보석 · 가구디자이너인 헤이스 바케르Gijs Bakker와 예술역사가이며 비평가인 레니 라마커스Renny Ramakers에 의해 1993년 설립됨.

:: 지금까지 디자인을 통한 삶의 질적 향상, 산업사회의 발전 등 디자인의 긍정적 평가 이면에 놓인 물질 문명의 폐단과 그에 따른 디자인의 역할에 대한 비평 의식을 지님.

:: 경계를 뛰어넘는 자유로운 사고를 반영하며 자연친화적이고 독창적인 간결함을 구현하며 파격과 혁신을 추구함.

:: 드록 디자인은 '유용성의 결정체' 인 동시에 그 자체로서 하나의 예술품으로 간주됨.

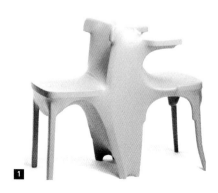

1

디지털 디자인

digital design

KEY WORDS

electro sphere
global networking
digital infra-structure
tangible, local, but virtual
cyberspace
hub community
digital contents,
digital media
interaction

:: 21세기 인류의 삶을 변화시키고 새롭게 형성시킬 수 있는 미디어 혹은 환경으로서의 디지털 디자인은 도시가 네트워크화되어 이토피아 E-Topia를 구현함.

:: 과거 전통적으로 건축가들이 물리적 도시공간을 지었던 것처럼, 디지털 시대의 건축가들은 비트 공간의 채널과 자원, 인터페이스 등 새로운 디지털 하부 구조를 건축함.

:: 오늘날 도시의 급격한 발전으로 그 주변이 무질서하게 확대되는 스프롤 sprawl 현상(카오스chaos와 혼성hybrid 개념이 공존하는 환경)에서 중요한 것은 '이동성mobility'이며, 디지털 환경의 공간(seamless space: 이음새 없는 공간 구조)은 인간이 물리적 공간으로부터 자유로워지는 것을 의미함.

:: 미래 디자인은 환경에서 두드러져 보이는 방식을 추구하는 것이 아니라 환경을 짜고 엮는 방식을 지향하며 미래 디자인의 영역은 더 이상 물리적 공간 뿐 아니라 가상현실 세계로 확대됨.

로코코

rococo

KEY WORDS

salon culture
jewel box interior
decorative plaster work
Chinoiserie
robe a la francaise
Watteau gown

Ⓟ

J. B. Martin
Juste Aurele Meissonier
Gabriel-Germain Boffrant
Marie Antoinette
Madame de Pompadour
Antoine Watteau
Francois Bouche

Ⓜ

Amadeus(1984)
Farinelli(1994)

:: 18세기 프랑스 국왕 루이 15세와 루이 16세 시대의 양식으로, 로코코의 어원은 바로크 정원의 인공 동굴이나 분수에 장식하는데 쓰이는 조약돌 혹은 조개껍질을 박아 장식한 로카이유 rocaille에서 유래함.

:: 베르사이유 궁을 중심으로 프랑스식 궁정문화가 발달하여 세련·섬세한 감성이 반영됨. 리드미컬한 곡선이 주제를 이루었으며, 밝고 화려하며 극도로 장식적인 귀족적 취미를 바탕으로 함.

:: 로코코 양식은 S자형 곡선과 비대칭적인 외형의 특징뿐만 아니라 우아, 경쾌, 이국적인 풍취 등 인간적인 친근함과 상냥함을 근본으로 함.

:: 로코코 시대의 복식은 우아하고 섬세한 곡선미를 중심으로 화려함의 극치를 선보임. 가발을 비롯한 머리장식이 최고조에 달한 시기임.

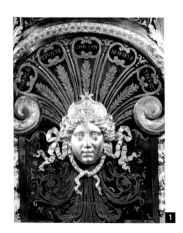

1

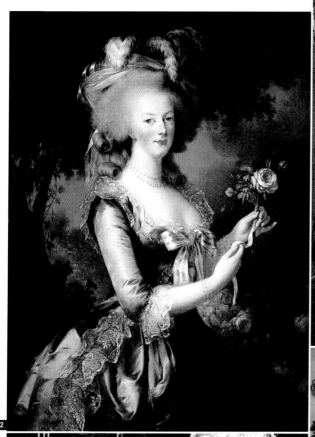

2

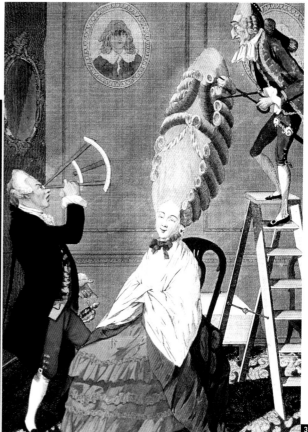

3

4

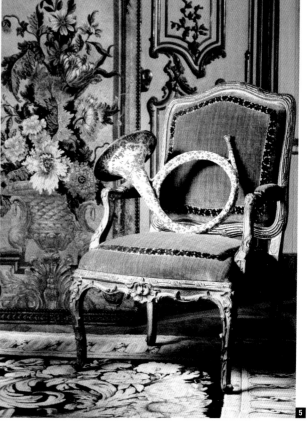

5

르네상스

renaissance

:: 1400년대 초기, 이탈리아 피렌체에서 시작된 인본주의의 영향을 받아 새로운 예술을 창조하고자 하는 노력에서 출발했으며, 후에 북유럽 르네상스로 일컬어지는 네덜란드, 독일, 프랑스, 스페인, 영국 등으로 퍼져 나감.

:: '다시 깨어나다' 라는 의미로 그리스 · 로마의 미술과 문학이 재발견되었고 인체와 생태계에 대한 과학적인 탐구가 이루어졌으며, 자연의 형태를 사실적으로 묘사하려는 경향이 팽배했음.

:: 고대 그리스 · 로마의 인간 중심적인 미술을 부활시키고자 했던 르네상스는 당시 중세의 미술이 신 중심적인 것이었던 데 반해 이를 인간 중심적인 미술로 전환했다는 데에서 역사적 의의를 지님.

:: 원근법의 발명과 해부학의 번성을 거치면서 사실묘사가 중요시되었고, 현실적인 아름다움의 이상미를 발견하는 것에 목표를 둠.

1

리젠시 양식

regency style

KEY WORDS

Neo-Classicism
Empire style
Greek and Roman precedent
Egyptian, Chinese
Moorish style
brass inlay
saber leg
Klismos chair
X-legged chair

Thomas Hope
Robert Adam

:: 네오클래식과 프랑스 엠파이어 스타일의 특성을 보이는 1800-30년 사이의 영국의 가구와 장식미술 양식을 지칭. 영국 황태자 조지 어거스터스George Augustus(조지 4세)의 섭정Regency (1811-20) 시절에서 명칭이 유래함.

:: 그리스, 로마, 이집트, 중국, 로코코 등의 양식이 섞여 네오클래식의 양식적 특성을 드러내는 스타일.

:: 가벼운 우아함을 기본으로 하지만 18세기 정교함에서 벗어나 이국적 감성, 풍부함, 장중함으로 이동하는 스타일의 경향을 보임.

:: 안락감이 적은 가구로 많은 장식이 사용되었고 이전 시대의 아담, 헤플화이트, 셰러턴 양식의 가구보다 무겁고, 굵고, 대담해진 형태. 장식 모티프는 그리스와 로마의 것을 모방하여 고전적이었으며, 스핑크스, 몬스터, 린소rinceau, 인동문Palmette, 아라베스크 등이 사용됨.

1

2

3

4

5

맥시멀리즘

maximalism

KEY WORDS

Haute couture
decorative objets
graffiti
retrospective
excessive decoration
exaggeration & deconstruction
bold & wild color
floral pattern
hand-made

:: 포스트모더니즘의 한 표현 형태로 1990년대 후반부터 부각 되기 시작하여 21세기에 들어서는 페미니즘과 함께 대중적인 트렌드로 변모함.

:: 장식을 배제하고 단순한 선을 추구하는 미니멀리즘의 원리와 는 달리 복고풍retro이 반영된 모든 디테일과 과장된 장식 그 리고 재미를 추구하는 양식적 특성을 일컬음.

:: 인간의 감성에 충실하고 과거와 전통에 대한 관심을 드러내는 현상으로 풍요롭고 다채로우며 따뜻한 감성과 여린 서정성을 극대화함.

:: 고급스러움Luxury을 추구하고 화려함의 새로운 의미를 개 척함.

:: 맥시멀리즘은 바로크풍과 로코코풍을 포함한 현대적 낭만주 의의 재등장으로 현란한 색채와 여러 가지 요소를 최대한 장 식적으로 표현하고자 하는 경향으로서 현대 패션에서 다양하 게 표현됨.

ETRO
Arredamento

멤피스 디자인

memphis design

:: 1981년 이탈리아에서 에토레 소트사스Ettore Sottsass를 중심으로 모더니즘에 반발한 장식적이고 풍요로움을 강조한 디자인으로 출발한 디자인 그룹. 인간의 생활과 사회를 위해 존재하고 공헌하는 것이라는 이념으로 주창됨.

:: 멤피스 디자이너들은 과거 고전적인 규범과 제약으로부터 벗어나 자극, 유머, 유희, 희화성을 특징으로 한 새로운 디자인 방법론을 제시함으로써 포스트모던 디자인 운동을 촉발시킴.

:: 다른 포스트모던 디자인 분파들과는 달리 멤피스 디자이너들은 역사성을 배제하고 그들의 조형언어와 전위적인 디자인을 사용하여 심리적이며 감성적인 특징을 물리적인 형태에 부여함.

:: 멤피스 그룹이 주창한 새로운 디자인의 목적은 전체보다는 부분적인 것에 대한 자유로운 불연속성을 강조하는 것으로 장식과 색채를 살렸으며, 이들은 다양한 양식의 문화적 요소를 혼용하여 복합적인 형태를 추구했음.

1

2

4

3

5

모더니즘

modernism

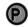
:: 보편적으로 모더니즘은 근래의 스타일, 취향, 태도, 표현을 일컬음.

:: 넓은 의미의 모더니즘은 르네상스 이후에 생겨난 개념으로 보편적인 근대적 감각을 나타내는 문화 · 예술의 여러 경향을 일컬으며, 19세기 예술의 근간이라고 할 수 있는 사실주의에 대한 반항이자 제1차 세계대전 후에 일어난 아방가르드 운동의 한 형태임.

:: 예술에서의 모더니즘은 20세기 초, 특히 1920년대에 일어난 표현주의, 미래주의, 다다이즘, 형식주의 등의 감각적, 추상적, 초현실적인 경향의 여러 운동을 가리킴.

:: 모더니즘이 적용되는 시기는 1860-1970까지 근대 디자인사 전반에 걸쳐 적용되며, 모더니즘을 주장하는 모더니스트들은 과거의 방식이나 기법을 배제하고 그 시대의 새로운 경향을 절대적인 예술의 기준으로 삼았음.

:: 순수한 미를 표현하고자 단순성을 추구하며 기능적 구조를 위해 장식을 제거하고 비례와 리듬감을 살려 디자인을 재구성하며 새로운 소재와 기술을 사용함.

1

2

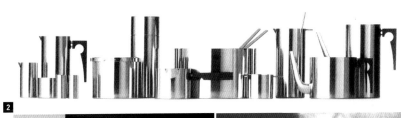

3

4

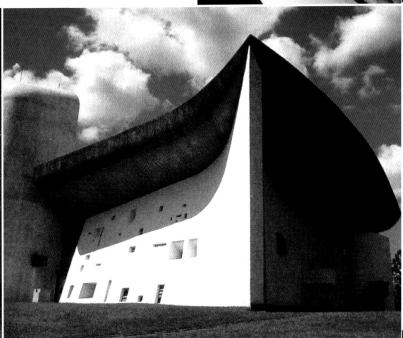

5

미니멀리즘

minimalism

:: 1960년대 후반, 미국의 젊은 작가들이 최소한의 조형 수단으로 제작한 회화나 조각과 같은 '최소한의 예술 Minimal art'을 뜻하며, 미학적인 범위에서 극도로 단순화하는 것이 특징임.

:: 미니멀리즘은 주관적이며 풍부한 디자이너의 감성을 고의로 억제하며 디자인에서 최소한의 장식을 통해 미감을 최소한으로 줄여 나타내려는 것으로 그 시각적인 특성은 화려한 색상을 절제하여 대개 검은색이거나 단색, 때때로 금·은색을 사용함. 미니멀 디자인들은 그 절제된 단아함 속에서 더욱 세련된 면모를 보임.

:: 패션에서 미니멀리즘은 '단순성과 순수성'을 추구했으며 이것은 절제된 형태와 색상으로 아름다움을 추구하려는 패션으로서 불필요한 장식이나 과장된 형태를 지양했음.

:: 인체 노출을 통해 자연스러운 신체의 순수성을 그대로 의복에 반영하였으며 자연스러운 곡선미와 실루엣을 통해 의복에 대한 고정관념에서 벗어나려 함.

1

2

3

4

5

미래주의

KEY WORDS

belief in need to look forward
dynamics
simultaneity
speed-movement

Ⓟ

Umberto Boccioni
Balilla Pratella
Antonio Sant'Elia
Giacomo Balla

:: 테크놀로지 미학에 가치를 둔 예술운동임.

:: 1909년 2월 20일, 프랑스 파리의 신문《르 피가로Le Figaro》
에 〈미래주의 선언문 Manifesto of Futurism〉이 실리면서 예술,
문화,정치 면에서 미래주의라는 사조가 등장함. 당시 선언문
을 발표한 이탈리아의 청년 시인 마리네티 Filippo T. Marinetti
는 미래를 전통적 형식에 거부하는 새로운 테크놀러지의 세계
로 규정함.

:: 미래파의 태동은 20세기부터 도시를 중심으로 급속하게 발전
하기 시작한 과학문명의 발달을 배경으로 하며, 특히 초고속
을 향해 치닫는 통신·운송 수단은 미래파들에게 신세기 과학
문명에 대한 환상을 제공함.

:: 속도는 동시성, 역동성과 함께 미래파 최고의 예술적 이상이
됨.

:: 혁명적인 시각 이미지의 창출을 통한 세계의 조직적이고 인공
적인 재구성은 미래파의 미학적 핵심임.

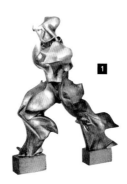

1

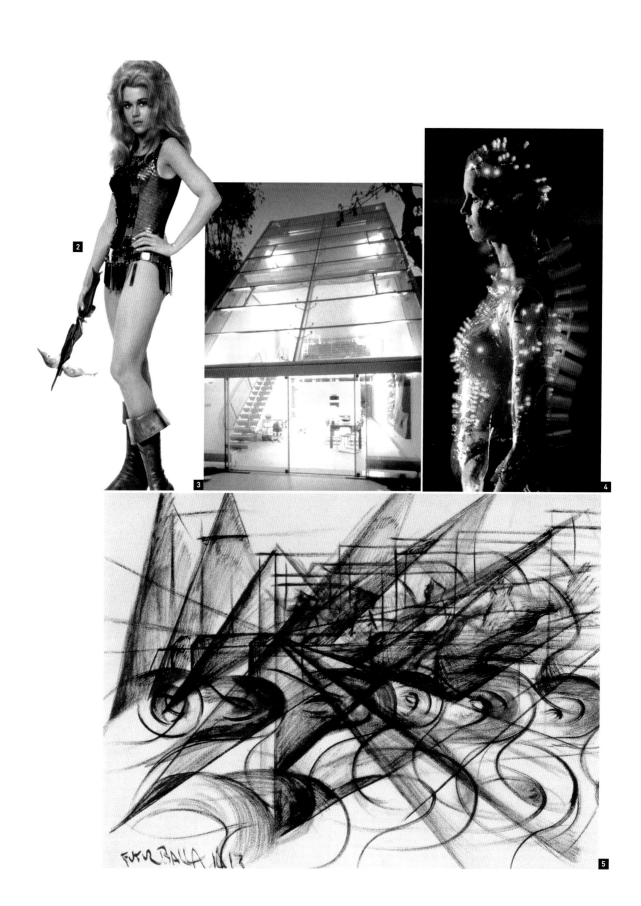

미술공예운동

art & craft movement

:: 존 러스킨 John Ruskin의 영향을 받은 윌리엄 모리스 William Morris에 의해 19세기 후반에 영국에서 시작된 수공예의 미적 가치에 대한 부활 운동임.

:: 산업혁명으로 파괴된 인간성과 미의 회복을 목적으로 미술과 공예를 통일하며 기계를 부정하고 중세시대의 수공예 생산방식으로 복귀하는 것으로 수공예의 중요성을 주장함.

:: 수공예에 의존한 소량생산과 고가의 제품가격 때문에 대중의 수요를 충족시킬 수 없었기 때문에 '민중을 위한 조형造型' 또는 '예술 민주화'라는 기존 취지에 부합되지 못함.

:: 형태와 모양은 단순하고 평범하며 선적이거나 유기적인 형태가 특징이며 자연의 식물, 새, 동물의 형태들은 강력한 영감의 원천으로 모리스는 직물, 벽지 디자인에서 나타나고 있는 본질적으로 평평하고 2차원적인 양식화된 패턴 속에서 형태들을 사용함.

:: 과거의 양식을 모방하고 부흥하며 재현시키는 절충주의적 경향을 띠었지만 민주사상과 철학에 기반한 디자인 운동의 효시로 평가됨.

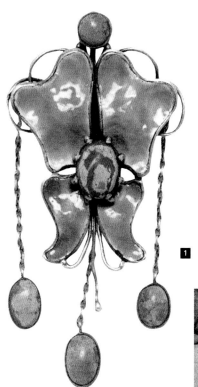

1

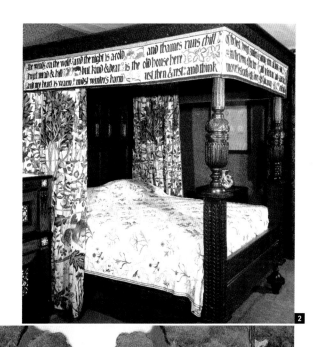

2

3

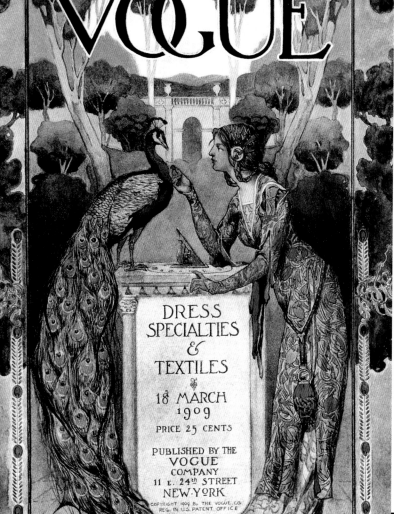

4

VOGUE

DRESS
SPECIALTIES
&
TEXTILES

18 MARCH
1909
PRICE 25 CENTS

PUBLISHED BY THE
VOGUE
COMPANY
11 E. 24TH STREET
NEW·YORK

COPYRIGHT 1909 BY THE VOGUE CO.
REG. IN U.S. PATENT OFFICE

5

바로크

baroque

:: 스페인어로 '일그러진 진주Barrueco'를 뜻하는 바로크는 17세기 전반 로마에서 발생하여 루이 14세 집권 시기에 네덜란드 시민문화와 절대왕권의 화려한 귀족문화가 융합된 독특한 양식을 지칭함.

:: 17세기는 근대의 개념이 확립되는 시기로 갈릴레오의 천체연구 등으로 역동적이고 확장되는 세계관이 예술과 문화에 영향을 미침.

:: 르네상스가 엄격하고 품위 있는 외양, 이지적인 감각, 고전적인 균형과 조화를 중시하는 데 비하여 바로크 양식은 유동적이고 강렬한 남성적인 감각, 기묘하고 이상한 이미지의 강조, 장중한 취미, 열정적이고 감각적인 기품, 화려함, 특히 다채로운 색상을 사용하는 데 역점을 둠.

:: 바로크의 구성은 다채로운 현상에 참여하고자 하며 끊임없이 생성·소멸하는 사물의 유동성에 관심을 둠. 역동적이고 개방적이며 틀을 깨고 외부로 확장하는 유동적인 형태를 선호함.

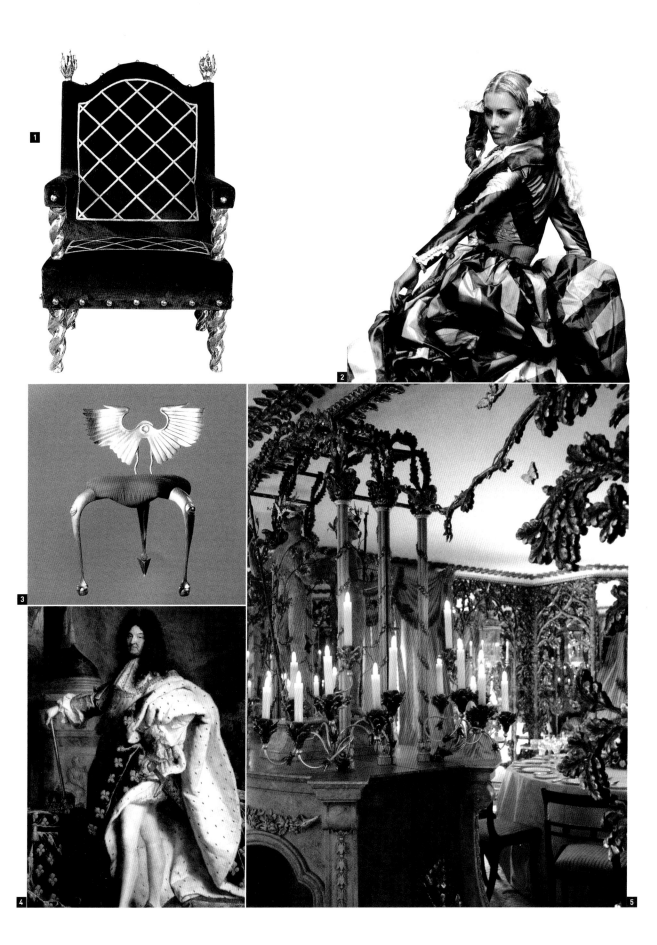

빅토리아 양식

victorian

:: 빅토리아 여왕이 즉위한 1837년부터 1901년까지 60여 년간 의 예술양식을 가리킴.

:: 식민지를 바탕으로 경제적인 번영을 이루었고 모더니티와 산 업주의가 결합하여 모든 면에서 생산적이고 창조적인 것을 추 구, 부르주아 계급의 가치가 사회 권력의 핵으로 등장함.

:: 1855-80년경의 매우 정교한 특징을 갖는 제품들을 빅토리아 풍이라 지칭하며 바로크 양식, 고딕 양식을 받아들여 묵중한 조각, 장식, 정교한 세공 등이 많이 사용됨.

:: 빅토리안 라이프스타일과 디자인은 엄숙주의, 금욕, 은폐의 성격이 강하며, 이 양식 가운데 미술 공예운동과 라파엘 전파 가 후대에 영향을 크게 미침.

:: 남성성과 여성성을 구분하여 사회가 요구하는 특정한 방식으 로 행동하도록 유도하는 이분법적 성별체계를 주도함.

1

2

3

4

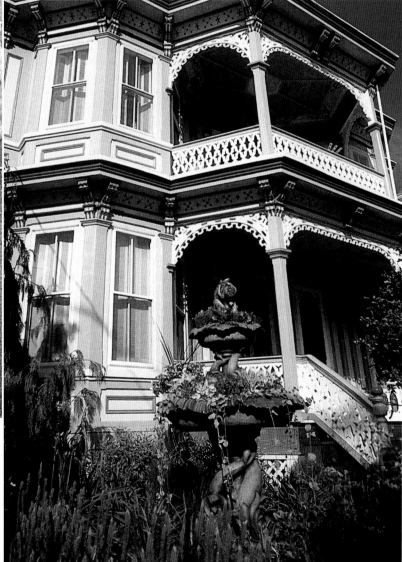

5

상징주의

symbolism

:: 19세기 말에서 20세기 초에 걸쳐 낭만주의에 근원을 두고 나타난 상징주의는 예술적 형식보다는 시적 사상의 표현과 미술이나 종교적 신비에 더 많은 관심을 기울였으며, 이국적이고 신비스러운 주제의 탐구와 상상력을 통해 인간의 직관을 풍부한 색채와 좀더 충동적이고 자유스러운 데생으로 표현함.

:: 물질세계와 정신세계의 갈등을 해소하기 위해 이성보다는 직관과 주관적 정서에 의존해서 감각의 해방을 추구함으로써 인간 본연의 감정과 내재된 관념을 찾으려 함.

:: 비물질적 세계를 동경함에 따라 형상화할 수 없는 초자연적인 세계, 내면, 관념 등을 상징, 우의寓意 등의 수법으로 이미지를 통해 전달하려 함.

:: 개인적인 충동과 경험을 중시하여 도덕성을 개의치 않고 더 내성적이고 탐미적으로, 혹은 데카당트한 측면과 연결하여 표현함.

:: 이국적이고 신비스러운 주제들을 탐구하기를 선호하여 이집트, 원시미술, 중세, 근동 등 민족미술의 다양한 문화에 관심을 가짐.

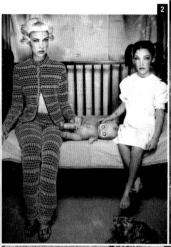

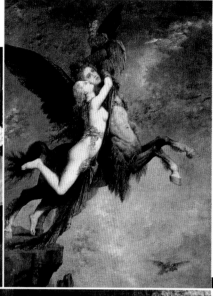

ALEXANDER
MCQUEEN
Kingdom

The first parfum from Alexander McQueen

셰러턴 양식

sheraton style

KEY WORDS

English Neoclassical design
Egyptian motifs
Louis **X VI**

:: 18세기 영국은 훌륭한 건축가, 실내 디자이너 및 가구 디자이너들의 활약이 두드러졌던 시기로 토마스 셰러턴Thomas Sheraton은 그 마지막 주자로 등장함.

:: 1791년에 《가구공예가와 실내장식가의 드로잉 책The Cabinet Maker's and Upholster's Drawing Book》을 출간하여 많은 가구 디자인에 대해 소개하고 새로운 가구형을 창안하는 데 도움을 줌.

:: 형태는 일반적으로 수직선을 강조한 직사각형이며 아래로 내려갈수록 점점 가늘어지는 다리를 사용한 것이 특징으로 곡선보다는 직선을 많이 사용하였으며 헤플화이트 Hepplewhite보다 가느다란 선의 형태를 지니면서 더 섬세함.

:: 셰러턴 의자는 직사각형이나 정사각형의 등받이로 세부 장식에 가느다란 막대가 수직으로 3-5개 나란히 배열되어 있는 것, 고전적 모티프의 조각이 덧붙어 있는 것, 격자형으로 된 것 등이 있음.

:: 장미 모양, 부채 문양, 조개껍질, 꽃잎, 부분 원형 모티프, 아칸서스 잎, 휘감겨 있는 잎과 줄기 모티프를 즐겨 사용함.

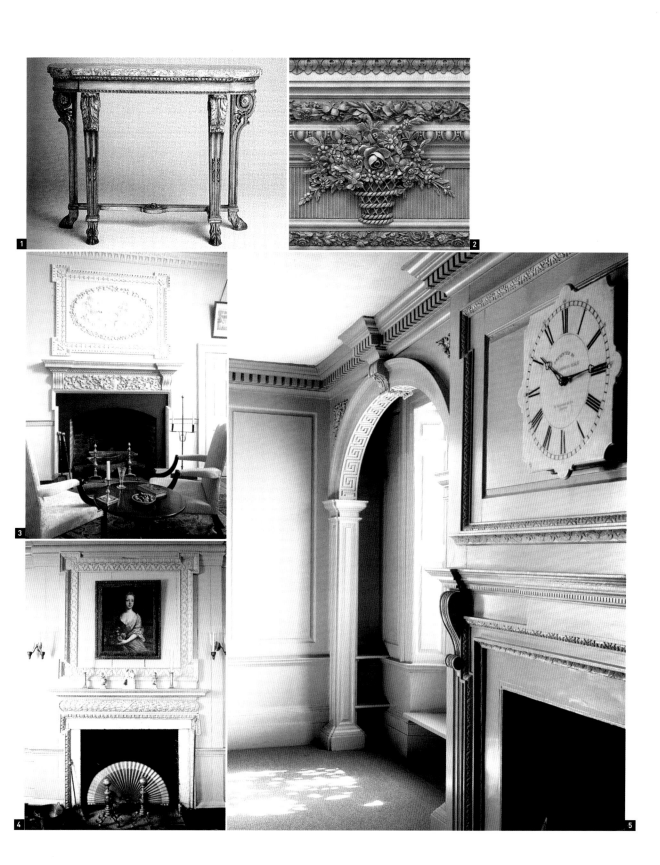

순수주의

KEY WORDS

New Classic
clean chic
simplicity is the soul
of modern elegance
simplicity with resonance

Giorgio Armani
Calvin Klein
Donna Karan
Bill Blass

:: 1920년 전후에 프랑스의 오장팡 Ame'de'e Ozenfant과 르 코 르뷔지에 Le Corbusier 등에 의해 일어난 조형운동으로 순수 조형 요소인 색, 선, 면 등을 과학적 사고를 통하여 구성하여 간결한 미를 추구함.

:: 건축적인 간결함, 기하학적 형태를 기본으로 하며 장식과 장 신구 사용이 억제되고 소재와 실루엣의 감성 표현을 구현함.

:: 순수한 스타일은 간결하고 매끈한 라인과 흰 색상으로 대표되 는 절대성과 완벽성의 미를 발산하며 청결의 미학 Clean Aesthetic과 순수를 지향함.

:: 오늘날 패션에서 순수주의는 절제되고 컴팩트한 외관과 정련 된 라인 구성 그리고 의상 자체의 기능성 Functionalism을 중 시함으로써 순수 조형적 이상에 접근함.

1

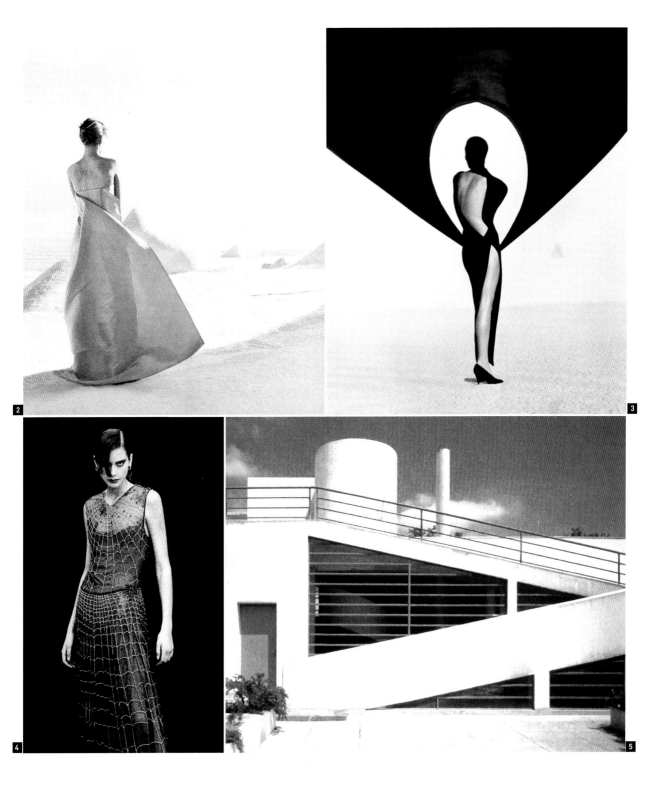

스칸디나비아 양식

scandinavian style

:: 덴마크, 노르웨이, 스웨덴, 핀란드, 아이슬란드 등 북유럽 국가들을 중심으로 한 스칸디나비아 양식은 전통적인 북유럽 공예와 인간적인 면모가 느껴지는 감성 스타일로 부드럽고 유기적이며 자연주의적 감성을 지님.

:: 아름답고 광활한 자연과 함께 나무와 유리, 스틸을 재료로 한 깨끗하고 모던하면서 우아한 디자인으로 단순함과 실용성이 특징임.

:: 북유럽 디자인 운동의 정신은 "좀더 아름다운 일상용품"으로 특별하지는 않지만 자연스러운 디자인을 특징으로 함.

:: 중산층의 현실적인 생활양식을 전제로 신기능주의 Neo functiona-lism를 표방하고 있으며 획일적인 기능주의와 달리 유희적이며 감성적인 표현이 특징임.

1

신고전주의

neo classicism

:: 18세기 말 나폴레옹에 의한 프랑스 혁명 전후에서 낭만주의 등장 전인 19세기 초까지 대략 1789-1815년 사이에 그리스·로마의 고전을 모형으로 내용보다 형식, 감성보다는 이성을 중시하는 유럽의 문학과 예술을 지배했던 미술 사조임.

:: 통일의 조화, 명확한 표현, 형식과 내용의 균형을 중요시하였으며, 이성을 통해 자연과 인공 사이의 균형을 모색하여 이상화된 자연미와 조화미를 추구하였음.

:: 로코코의 방종하고 향락주의적인 내용과 감각적 양식에 대한 비판과 반성으로 고대미술의 형이상학적인 내용과 단순하고 장대한 형태미를 지향함.

:: 인간의 자연적 감정에서 발생되는 순수한 것에 대한 자각에서 시작, 장식된 화려함보다 자연적 모습을 중시, 문화 전반에 걸쳐 고전에 대한 동경이 나타남.

1

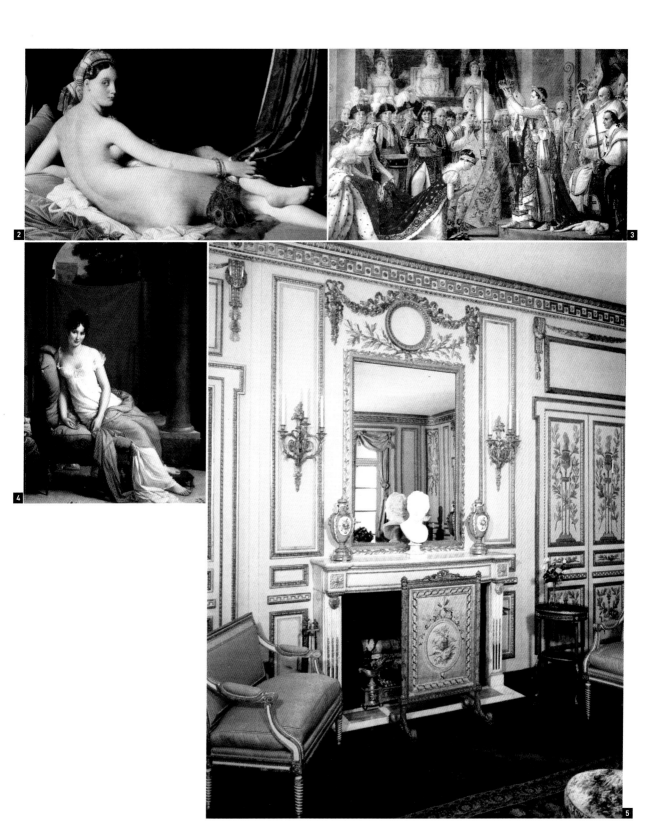

심미주의

aestheticism

:: 19세기 말 예술의 독자성을 추구한 경향으로 미적 가치를 가장 지고한 가치로 보고 모든 것을 미적인 견지에서 평가하는 태도 및 세계관이자 예술지상주의를 가리킴.

:: 미의 이상을 적극적으로 추구한 반면 교훈적 가치를 무시함으로써 악마주의diabolism과 연결되며 오직 미 자체에서만 경험할 수 있는 감동을 중시한 결과 관능적 쾌락주의hedonism의 경향을 보임.

:: 심미주의 작품은 당대의 현실성에서 벗어나 고풍이 감돌고 이국적 정취가 풍기는 목가적 생활에 몰입하거나 감각적이고 시각적인 이미지와 심리 묘사에 중점을 둠.

:: 당시 다양한 분야의 학자와 예술가들의 참여로 대중들에게 다양하고 혼란스러운 이미지를 전달하였으나 '아름다움'에 의해 평가된다는 최소의 공통 기준을 지킴.

:: 심미주의 복식은 유용함으로 우아함과 아름다움을 나타낸다는 원리 하에 과거의 요란하고 번잡스러움을 피하고 고전적이며 자연스러운 여성성과 인체미를 드러내는 양상을 보임.

1

2

3

4

5

아담 양식

adam style

:: 1773년 로버트와 제임스 아담 형제는 《아담의 디자인 *The Works in Architecture of Robert and James Adam*》이라는 책을 통해 자신들이 디자인한 여러 가지 가구들을 소개하면서 호응을 얻음.

:: 아담은 실질적인 영국 신고전 양식의 창시자로 폼페이 영향을 강하게 받아 건축, 실내장식, 가구, 카펫, 조명가구, 직물, 금속품, 도자기 등에 고전적 도안을 성공적으로 반영함.

:: 아담 양식1760-94은 차분하고 정적이며 우아한 분위기로 섬세하고 절제된 아름다움을 가장 잘 표현한 디자인임. 파스텔톤의 색을 사용했으며 간단한 곡선, 특히 다양한 타원형을 조화롭게 사용하여 대칭적 균형을 이룸.

:: 콘솔과 코모드는 반원 또는 반타원형으로 제작했고, 사각형이나 원통형의 곧은 다리는 아래로 내려갈수록 점점 가늘어지며, 몰딩은 작고 경쾌한 것이 특징임.

아르누보

art nouveau

:: 1890-1910년까지의 장식예술과 조형예술의 지배적인 양식으로, 고전적 양식을 부정하고 자연에서 유기적인 모티프를 빌려 새로운 표현을 구현함.

:: 미술과 공예 간의 평형상태를 복원하려는 것을 목표로 하였으며, 예술적인 디자인의 화려하고 유용한 제품을 만들고 새로운 건축과 실내 디자인을 창조함.

:: 섬세함이나 정교함이 결여된 당시의 기계 문명과 진부해지고 경직된 실증주의 문화에 대한 반발로 시작된 미술공예운동에 기원을 둠.

:: 전통적인 사대취향을 내포하면서 이국적인 정취와의 절충주의적 양식을 받아들이는 등 디자인에서 이질적인 혼합과 접근 방식으로 다양하게 전개함.

:: 아르누보 양식은 역사주의의 반복이나 모방을 거부하고 대칭에 의한 균형보다는 비대칭으로 균형을 추구하며 자연의 모든 유기적 생명체 속에 있는 근원적인 모티프를 이용하여 율동적인 섬세함과 유기적인 곡선의 장식 패턴을 추구함.

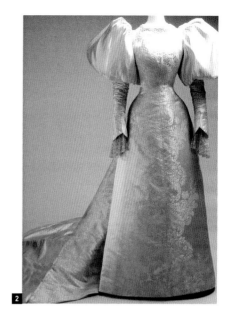

1

2

3

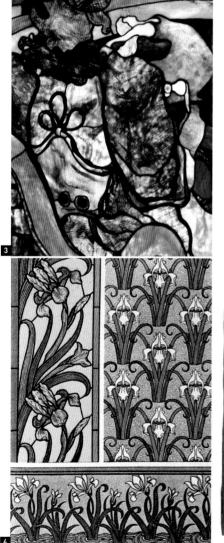

4

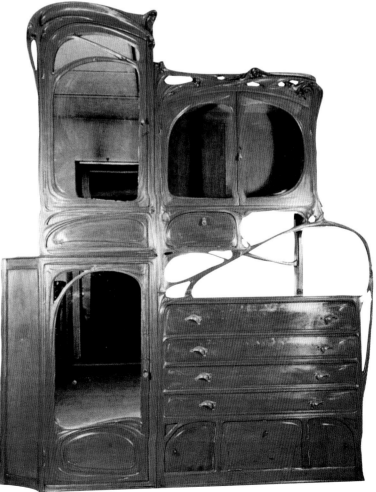

5

아르데코

art deco

:: 1920년대의 고도로 장식적인 표현에서부터 1930년대의 우 아한 '기능주의'의 시대, 유선형의 금속 모더니즘에 이르기까 지 광범위한 장식과 표현을 서술한 용어임.

:: 1925년 파리 국제 장식 산업미술전의 장식미술에서 유래하 였으며, 후기 아르누보 이후 바우하우스적 디자인이 확립되기 전까지의 절충적 모던 양식을 일컬음.

:: 주제와 기법은 사실상 1차 대전 이후 얻게 된 강박관념인 속 도에 대한 은유로 모던디자인과 합리성과 기능성을 추구함.

:: 원시적·이국적·동양적인 형식을 내포하고, 근대주의적 접 근방식을 반영한 노골적인 색채, 역동적인 기하학적 나열, 반 짝거리고 반사되는 표면은 당시의 열광적인 분위기를 표현하 는 적극적인 행동 양식과 조화를 이루며 자연의 힘을 기하학 적 패턴으로 추상화시킴.

:: 아르데코풍 의상은 강하고 원색적인 색을 사용하며 여성스러 움보다는 단순함을 강조한 기능적 라인으로 변모하여 현대 여 성복의 토대를 마련함.

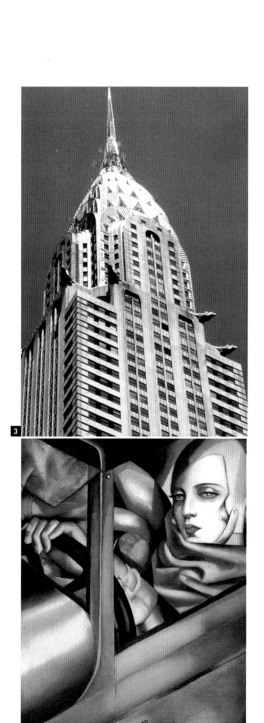

1

2

3

4

5

야수파

fauvism

KEY WORDS

boldness
vivid inspiration
individual taste
retro decor

Raoul Dufy
Georges Rouault
Andre Derain
Maurice de Vlaminck

:: 색채와 터치가 야수같이 격렬하다고 해서 붙여진 이름임. 20세기 초 프랑스에서 일어난 혁신적인 회화운동으로, 순수 색채의 고양에 주력한 화법을 중심으로 마티스가 주창함.

:: 색채가 본래 지니고 있는 색채 자체로서의 표현성을 되찾게 한다는 것에 의의를 둠. 다시 말해서 색채를 재현적再現的인 기능에서 완전히 해방시키는 것을 의미하며 색채는 자율적인 가치와 독자적인 질서를 가지게 됨.

:: 후기 인상파인 고흐와 고갱 등으로부터 영향을 받았으며, 강렬한 순수 색조를 주관적인 감성으로 해석하여 자연적인 색채를 형태에서 분리시켜 대상의 형태를 단순화하고 강렬하며 원색적인 색채, 대담한 변형, 자유로운 기법 등을 통해 주관적으로 표현함.

:: 야수파는 때로 세잔처럼 공간 구성을 위해서 색채를 사용하기도 했지만 대부분 감정표현이나 장식적 효과를 위해 임의로 사용함.

1

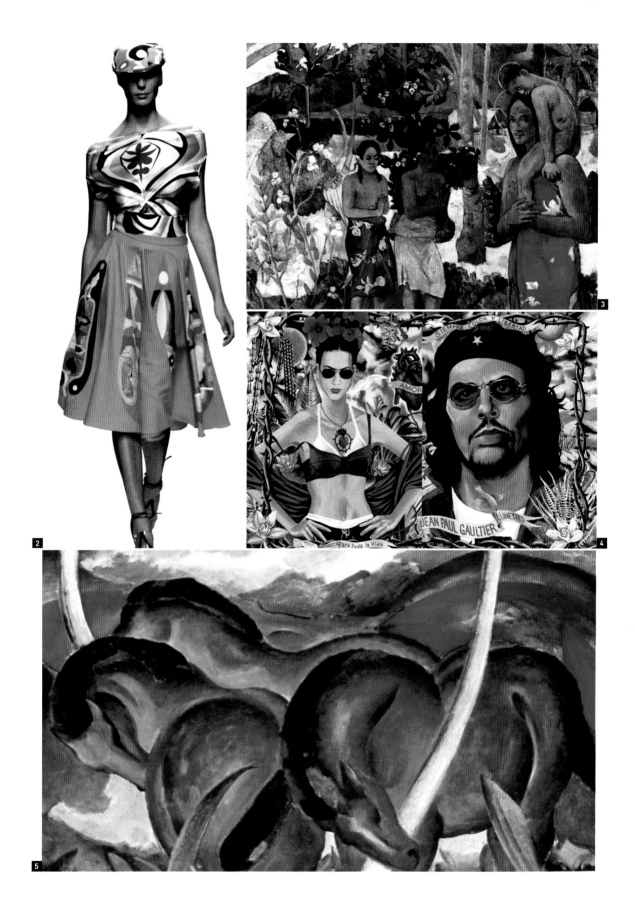

에드워드 양식

edwardian

:: 영국의 에드워드 시대는 에드워드 국왕이 1901년 즉위해서 1910년에 서거했지만 일반적으로 20세기가 시작되는 시점에서 1차 세계대전이 발발하기 전까지의 시기를 의미하며 프랑스의 벨 에포크Belle Epoque 시기와 동시대적 문화로 봄.

:: 이 시기는 화려한 라이프스타일과 패션의 시대로 기록되며 영국의 전통적 요소에 프랑스의 무드가 전해져 이전 시대보다 자유롭고 경쾌한 스타일을 구현함.

:: 화려함과 과시적인 겉치레의 시대로서 여성복은 화려하고 고급스러운 소재와 디테일을 강조한 S-커브형의 페미니티를, 남성복은 수트를 중심으로 근대 남성복 체계와 구성이 확립된 시기임.

:: 에드워디언 복식 문화는 가부장적 남성주도의 문화가 엄격한 신사도로 승화된 남성성을 은유하는 남성복의 시대라고 규정할 수 있으며 이는 관능과 접근 금지, 확장과 종속, 모성과 유혹이라는 이중적 코드를 지닌 여성성을 은유하는 여성복의 시대인 빅토리안 문화와 구분됨.

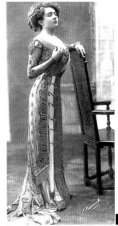

1

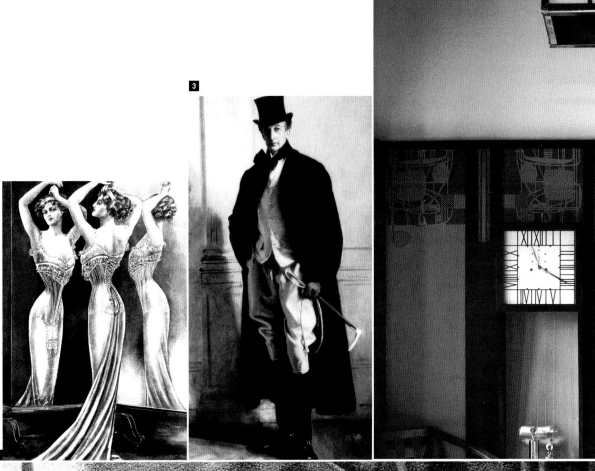

옵아트

:: 옵티컬 아트Optical Art 라고도 하며 1965년 뉴욕 현대미술관에서 열린 '반응하는 눈Responsive Eye' 이라는 전시회를 계기로 소개되었으며, 팝아트의 상업주의와 지나친 상징성에 대한 반동적 성격으로 탄생함.

:: 옵아트는 구성주의적 추상미술과는 달리 사상이나 정서와는 무관하게 원근법에 의한 착시나 색채의 장력張力을 통하여 순수한 시각 효과를 추구하며, 원색의 대비, 선의 교차, 물결 모양 등을 이용해 보는 사람의 눈에 착시를 일으키는 기하학적 추상미술임.

:: 구체적인 이미지를 표현하기보다는 완전히 시각적이고 비촉각적인 느낌을 강조하며 창조를 목적으로 하는 작품을 지칭함.

:: 미술의 관념적인 향수를 거부하고 순수한 시각적 작품을 추구하기 위해 빛과 색의 다이나믹한 움직임의 가능성을 추구함.

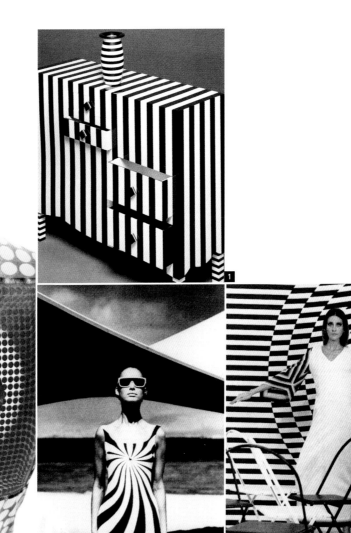

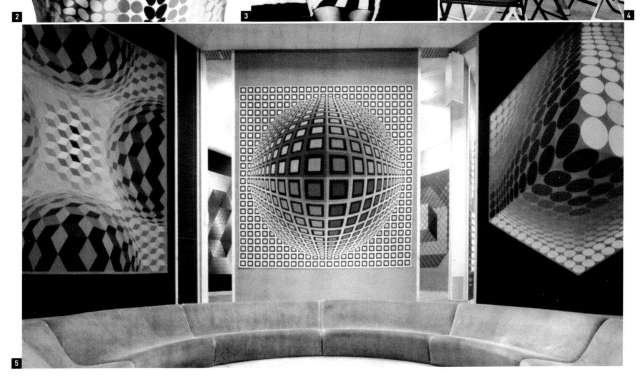

원시주의

primitivism

:: 일부 예술가의 '원시회귀' 활동이나 사람들이 부족사회의 문화와 예술작품에 열중하는 것을 가리키는 데에 사용된 용어로 원시주의의 양상은 19세기 말에서 시작하여 제2차 세계대전을 거치는 동안 가장 널리 퍼짐.

:: 원시주의의 표현은 이국적 분위기를 선호하는 경향으로 서구 세계에는 없는 표현양식과 창조적 태도를 추구하였으며, 1차원적인 원근법과 직접적이고 단순한 선, 강렬한 색채를 특징으로 함. 문명이 고도로 발달된 도시 생활에 염증을 느껴 자연으로 돌아가고 싶은 욕망에서 탄생했음.

:: 자연주의적, 생태학적 관심이 대두됨에 따라 인간성 회복을 위해, 인간의 본성을 표출하며 영혼이 담긴 원시미술을 동경하게 됨.

:: 패션에서는 토속성과 원시적 성격을 강조한 단순한 형태와 원시적인 표현의 프린트와 재질을 사용하는 방향으로 전개됨.

1

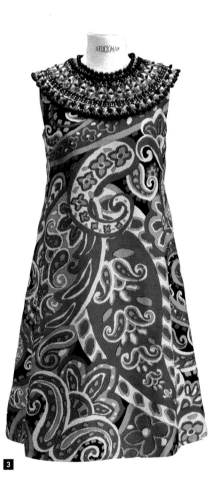

3

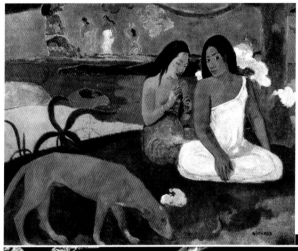

2

4

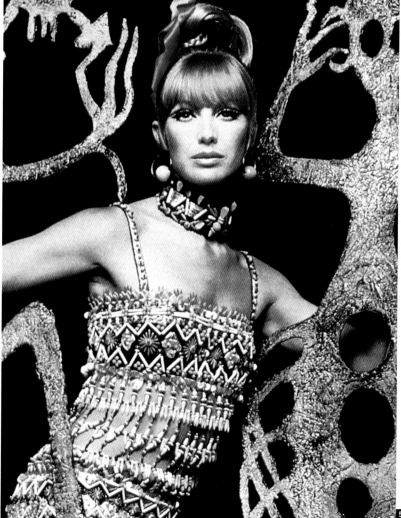

5

유니버설 디자인

universal design

KEY WORDS

comfort zone
space syntax
barrier-free design
inclusive design
social unification
accessible design
eat/drink cutlery
user friendly
design for need

:: 1979년 스웨덴에 창립된 산업디자인 컨설팅 그룹인 에르고노미 디자인 그룹Ergonomi Design Gruppen 이 일상적으로 사용하는 도구를 인간공학적 측면을 고려해서 디자인하는 것을 일컬음.

:: 소수를 위한 디자인design for minority 이라는 개념에서 확장·발전한 것으로 연령이나 신체 장애와 상관없이 가능한 한 많은 사용자의 요구를 수용할 수 있는 디자인임.

:: 단지 많은 사람들을 위한 공공디자인Public design 과는 구별되며 대중을 위한 디자인이지만 동시에 각 구성원의 취향과 조건을 고려한 디자인으로 적용성, 중복성, 가변성 을 중요하게 여김.

:: 유니버설 디자인의 일곱 가지 원칙: ① 동등한 사용 ② 사용상의 융통성 ③ 손쉬운 이용 ④ 정보이용의 용이 ⑤ 안정성 ⑥ 힘들지 않은 조작 ⑦ 적당한 크기와 공간

1

2

Women

3

Men

4

5

인간공학

ergonomics

:: 우드슨W. E. Woodson 은 "인간공학은 인간과 기계의 관계를 합리화하기 위한 것"이라고 정의함.

:: 이는 인간의 감각에 정보를 제공하는 것, 인간의 조작을 위한 제어, 복잡한 인간–기계계의 작업설계, 인간이 조작하는 기계 부분의 설계 등을 가장 효과적으로 하기 위한 것이며 또 조작하는 인간의 안전이나 쾌적이라는 것도 고려해야 함.

:: 특히 유럽에서 사용되고 있는 에르고노믹스 ergonomics 라는 말은 인간의 근력 발현을 정상화한다는 의미로, 너무 큰 근육의 힘을 쓰지 않도록 기계 설계를 생각하는 것, 즉 인간의 특성을 고려하여 기계를 설계하는 것을 뜻함.

:: 디자인에서 인간공학적 측면은 인간의 필요와 활용에 적합하도록 디자인하는 것을 목표로 하며, 신체를 더욱 편안하게 할 수 있는 21세기형 디자인으로 각광받고 있음.

입체파

cubism

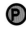
:: 20세기 초에 일어난 혁명적 미술운동으로 1909년 브라크 G. Braque 와 피카소 P. Picasso 에 의해 창시되었으며, 형태의 구성에 있어서 새로운 조형 방법을 추구함. 자연을 재해석한 세잔 P. Ce'zanne 의 작품과 아프리카 원시조각의 형태감이 입체파의 동기가 됨.

:: 입체파는 지적인 예술이자 양식의 혁명이며, 대상을 냉철하게 바라봄으로써 새로운 종류의 현실을 창조함. 독창적이고 반자연주의적 형상으로 추상과 재현 사이의 인위적인 경계선을 파괴하는, 20세기 전반기에 중심축이 된 운동임.

:: 브라크는 실물을 기하학적 도형이나 입방체로 환원하고 단순화시켜 표현함으로써 피카소보다 먼저 큐비즘의 양식을 마련했음. 피카소는 대상의 특성을 기하학적 형태로 파악하고 대담한 변형이나, 면들의 분할과 입체감을 암시하는 명암을 사용하여 사물을 체계적으로 변형함.

:: 추상적이고 기하학적인 구성을 받아들이기 위하여 전통적인 가치나 원근법은 배제함.

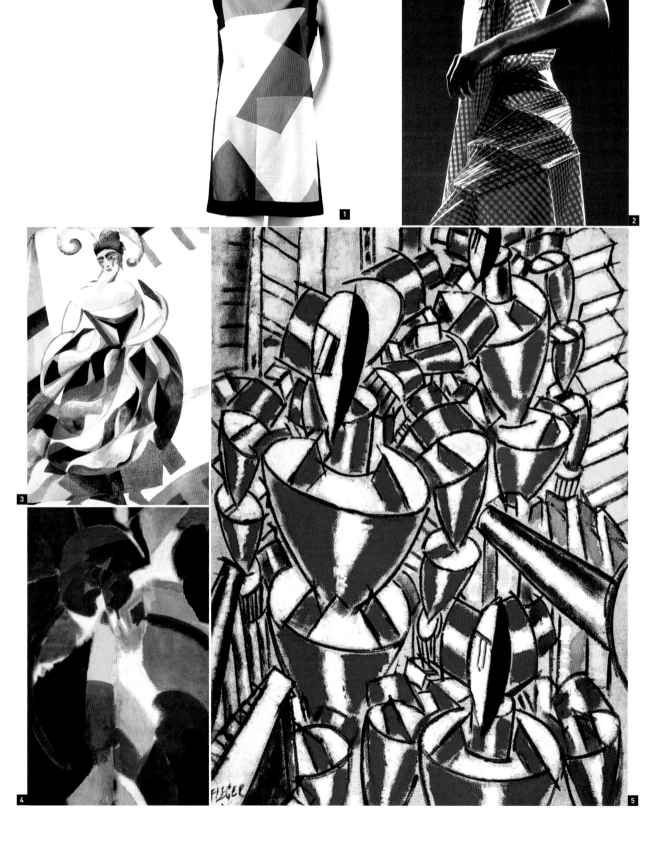

자연주의

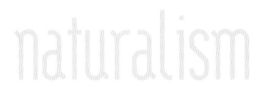

KEY WORDS

ecology
casual life style
humanism
organic resources
inside out, outside in

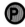

Joseph Mow Turner
John Constable
Jean Francois Millet

:: 예술적인 관점에서 자연의 모습과 생활을 대상으로하여 솔직·담백하게 표현한 것으로 인간과 생물학적 상호관계를 미학적인 근거로 삼음.

:: 서정적이고 참신한 전원 풍경을 주된 소재로 삼았으며 보이는 그대로의 현실을 충실하게 재현하려는 제작 태도로 자연의 절대적 가치를 찬미함.

:: 현대의 자연주의는 다원화되고 빠르게 변화하는 현대 사회에서 인간이 갖는 소외감이나 순수성의 상실, 인위적이지 않은 자연에 대한 동경이나 자연 파괴 등으로 생태계를 위협하는 지구 환경에 대한 문제의식이 고조되어 나타난 현상임.

:: 생태주의에 관심을 갖고 인간성 회복이나 자연과의 조화를 추구하려는 의식적인 삶의 한 표현으로 예술과 문화의 다방면에서 부각됨.

:: 인간 본연의 순수한 본성으로 회귀하고자 하는 욕구로 삶의 의미를 중요하게 인식하고 자신의 정체성을 찾기 위한 성찰을 추구함.

초현실주의

surrealism

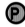

:: 초현실주의는 제1차 세계대전 이후로 기존의 전통과 질서의 파괴를 꾀하던 다다이즘에서 비롯된 전위적 문학 · 예술운동으로 프랑스 파리에서 앙드레 브르통Andre Bruton 이 발간한 《초현실주의 선언》 1924에서 시작됨.

:: 무의식의 영역에서 순수하게 움직이는 정신활동을 윤리적, 이성적, 도덕적, 미학적 적극성을 띤 모든 억압에서 해방시켜 사고의 자동적 전개를 추구하기 위한 운동임.

:: 초현실주의적 예술의 원천은 무의식의 세계를 대중화하는 작업으로서 현실적인 사물의 개념을 비합리적이며 복합적 차원의 형태로 표현하는 기법을 사용함.

:: 다다가 표명한 부정적 예술 행위와 모순을 극복하고 현대미술에서 새로운 활로를 모색했으며, 1930년대 초현실주의의 표현은 당시 어려운 경제공황의 현실로부터 벗어나기 위한 환상주의적 자극으로 영향을 미침.

:: 패션에서의 초현실주의는 초현실적 회화 작품을 의상에 응용하기도 하고, 인체와 나무, 새 등의 자연물을 오브제로 도입하는 형식 등으로 콜라쥬 기법을 동원한 여러 가지 조형성을 창조함.

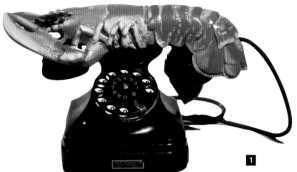

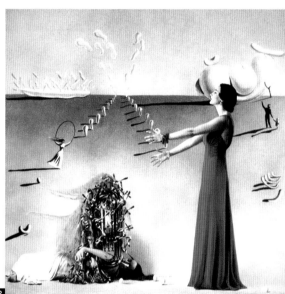

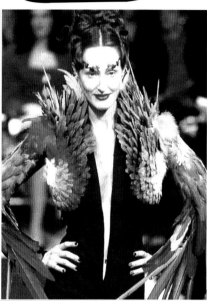

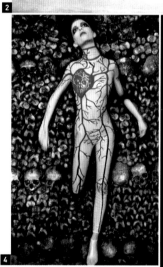

추상파

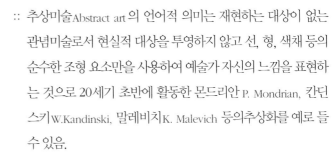

:: 추상미술Abstract art 의 언어적 의미는 재현하는 대상이 없는 관념미술로서 현실적 대상을 투영하지 않고 선, 형, 색채 등의 순수한 조형 요소만을 사용하여 예술가 자신의 느낌을 표현하는 것으로 20세기 초반에 활동한 몬드리안 P. Mondrian, 칸딘스키W.Kandinski, 말레비치K. Malevich 등의추상화를 예로 들 수 있음.

:: 예술가가 의식적·집중적으로 주관적이고 순수한 구성과 조형 요소를 지향하게 되면서 대상을 분석적·구성적·기하학적으로 파악함.

:: 표현 방법에 따라서 순기하학적·주지주의적 추상과 낭만주의적·표현주의적 추상으로 나눌 수 있는데 전자에는 들로네 R. Delaunay 와 몬드리안, 후자에는 칸딘스키와 클레P. Klee 등이 대표적임.

치펀데일 양식

chippendale style

:: 토마스 치펀데일Thomas Chippendale(1718-89)은 18세기 영국 조지안 시대의 대표적인 가구 제작자이며 가구 디자이너임.

:: 1754년 토마스 헤이그Thomas Haig와 함께 쓴《신사와 가구 제작사의 지침서*The Gentleman and Cabinet-maker's Director*》라는 책을 통해 다양한 제품을 소개했고, 후에 미국에 영향을 주어 '미국식 치펀데일 가구'라는 용어로 사용되었는데 치펀데일 양식은 최초로 제작자의 이름이 가구 양식에 사용된 경우임.

:: 프랑스 로코코형, 중국형, 고딕형 등 새롭고 이국적이면서도 시대적 취향을 공유하여 장점을 딴 환상적인 형태로 아름답고 뚜렷하며 날카로운 조각의 특성을 가진 의자 디자인이 특히 유명함.

:: 공을 쥐고 있는 동물 모양 다리의 의자는 꽃병 형태의 등받이에 고딕 장식 문양이 조각되고 조각 구멍이 나 있는 디자인이 주요한 디테일임.

1

2

3

4

5

콜로니얼 양식

colonial style

KEY WORDS

exoticism
puritan
mayflower
raphia
tropical floral
colonial print
Spanish colonial
French colonial
Moroccan

Roger Williams

:: '식민지의, 식민지풍의' 라는 뜻으로 영국 식민지 여러 곳에서 보여졌던 왕정복고 시대의 스타일로 영국 왕당파, 퀘이커 교도, 청교도들의 생활 양식과 1667-1776년 사이의 미국 식민지 시대 복장이나 인테리어 스타일의 특징을 의미함.

:: 19-20세기에 걸쳐서 유럽 식민지 시대의 백인들이 좋아한 감각이나 이미지를 가리킴.

:: 남서부 디자인은 미국 원주민 문화와 스페인 정복자 문화가 뒤섞인 것이 특징. 뉴멕시코의 미셔너리, 어도비 주거 형태 등이 있음.

:: 미국을 중심으로 한 콜로니얼 패션은 앞이 뾰족한 V자형의 가는 허리선과 속에는 패티코트를 입은 부풀린 풀 스커트가 특징. 소재는 마직, 목면 등 통풍이 잘되는 것으로 색상은 천연의 자연적인 색상이거나 흰색, 또는 베이지의 사파리 룩이 특징임.

:: 광의의 콜로니얼 스타일은 지역에 따라 세분화되는데 유럽의 식민지인 남미, 아프리카, 인도, 이집트, 서인도 제도 등에 유럽의 지배문화가 유입되어 생긴 식민지 라이프스타일임.

:: 남국적인 이국취미의 스타일, 열대지방의 풍물을 모티프로 한 동물 문양, 트로피컬 프린트 등이 많이 나타남.

퀸 앤 양식

queen anne style

KEY WORDS

early Georgian
Watts Sherman house
colonial style
backs curved to fit the spine
small tables suited
cabriole legs
shell carving
walnut & mahogany

:: 18세기 초, 영국 앤 여왕의 즉위 후 영국 국민의 생활수준은 높아졌고, 가구의 안락함과 단순함이 중요시되면서 적절한 가구에 대한 요구로 인해 생기게 된 가구 양식임.

:: 중후한 형태로 곡선의 부드러움과 나뭇결의 자연미를 살렸으며 목재로는 호도나무, 소나무, 물푸레나무, 참나무가 사용되었으며, 1733년 이후에는 마호가니가 주된 재료로 사용됨.

:: 간결성과 세련된 비례, 우아한 곡선과 안락함이 특징으로 화려한 무늬의 비니어 표면, 꽃병 형태의 등받이 세로대splat와 케브리올 다리cabriole leg 형식이 선보임. 케브리올 다리는 아래 부분이 둥근 클럽형 발club foot이나 동양에서 유래된 진주를 잡고 있는 용의 발톱 모양과 여의주를 쥐고 있는 발 claw and ball foot 모양으로 끝처리가 됨.

:: 의자에는 조개 모티프의 장식이 사용되었는데, 이는 1720년경 사자얼굴 조각으로 대치되어 1752년 가장 화려한 발전을 이룸.

1

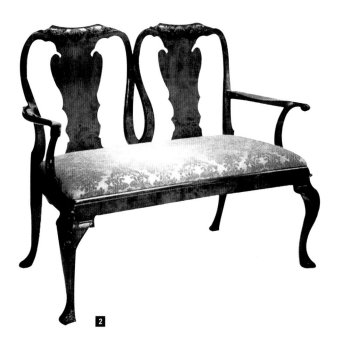

2

3

4

5

테크노 쉬크

techno chic

KEY WORDS

artificial beauty
super-modernism
ultra-chic modern
Zanotta
Casina

Vico Magistretti
Marco Zanuso
Richard Sapper
Castiglioni
Jo Colombo

:: 1950년대 말 이탈리아에서 '굿 라이프Good Life' 라는 개념을 바탕으로 하는 미학적 발전과 함께 플라스틱을 활용한 디자인에서 출발함.

:: 조각적이고 조형적인 형태를 실험한 것으로 고품격의 사치스러운 디자인을 보여줌.

:: 추상적 조각품을 연상시키는 조명 형태와 주된 재료로는 검은 가죽과 크롬, 정교하게 마무리한 플라스틱을 사용한 스타일로 부유하고 유행에 민감한 대중에게 세련된 생활양식을 의미하는 상징적인 제품을 제공하고 개인 공간을 창조하는 데 성공함.

:: 기능성을 위해 디테일이 절제되고 근본적인 순수함과 극도로 간결함을 기본 원칙으로 표현함.

1

팝아트

pop art

:: 1960년대 영국에서 처음으로 일어났지만 미국적 물질문화의 반영과 물질문화에 대한 낙관적인 분위기가 연결되어 상업적인 성공은 미국에서 거둠.

:: 'pop'은 'popular'의 약자로 예술성을 논하기보다는 광고, 산업디자인, 사진술, 영화 등과 같은 대중 예술매체의 유행에 대한 새로운 태도에 대한 명칭을 일컬음.

:: 대중문화상품에 결합되어 있는 재미, 생활양식, 소모성과 상징성을 강조하고 엄격한 형태나 실용성을 거부하는 일시적 운동이 팝 디자인 운동임.

:: 이 시기의 주류인 일회용 대중문화의 맥락에서 보면 기능주의는 효력이 반감되어 많은 디자이너들이 영원한 가치보다는 소비 사회와 연결된 흥미를 주는 스타일을 추구함.

:: 패션에서 젊은 층이 패션 리더로 등장하여 패션의 대중화 현상을 주도하였으며, 미니스커트, 청바지, 핫팬츠 등이 출현하여 전위적인 아이템과 스타일로 발전됨.

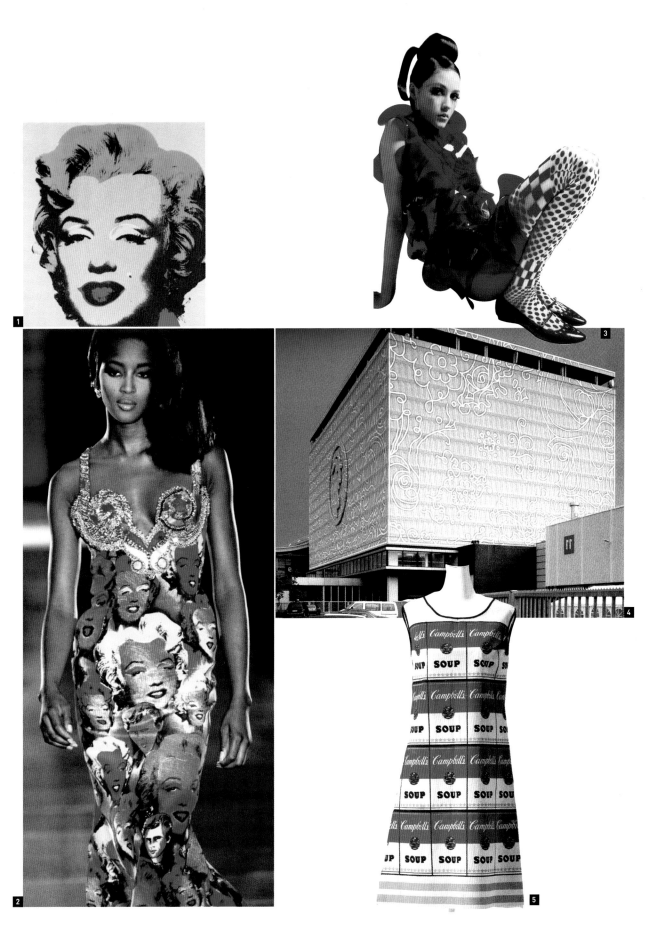

1

2

3

4

5

포스트모더니즘

post modernism

:: 1960년대 미국에서 태동하여 모든 분야에 걸쳐 전 세계적으로 확산된 지성적 문화운동임. 원래 건축 비평에서 사용된 용어로 모더니즘 건축 양식의 쇠퇴를 강조하면서 등장한 포스트모더니즘은 세계와 인간을 파악하고 이해하려는 사고방식으로 좁게는 문학과 예술의 영역, 넓게는 인간 정신의 모든 산물에 걸쳐 나타나는 현상임.

:: 전통적인 기능주의의 형식에서 벗어나 대중적인 접근을 시도한 포스트모더니즘은 '모든 가치에 대해 차별 없이 열린 풍토'를 의미하며 장르의 붕괴, 다양한 양식의 공존, 문화적 다원주의적 경향을 띰.

:: 비합리주의, 해체주의, 탈중심주의, 탈역사화를 중요시하며 개성, 자율성, 다양성, 대중성을 중시하고 절대이념을 거부했기에 탈이념이라는 정치이론을 탄생시킴.

:: 패션에서 포스트모더니즘의 영향은 역사성, 민속성, 전위성 등이 복합적이거나 절충적인 형상으로 도입됨.

1

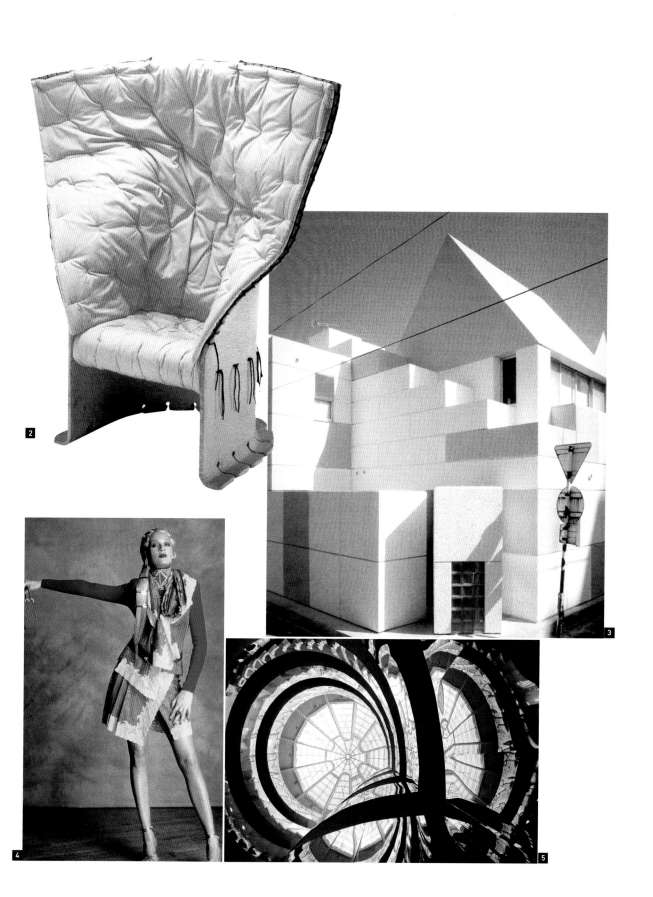

표현주의

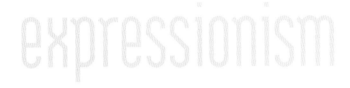

KEY WORDS

anti-rationalism

anti-tradition

Die Brucke

Blaue Retier

Ernst L. Kirchner

Erich Heckel

Edvard Munck

:: 제1차 세계대전 전후 독일과 오스트리아를 중심으로 전개된 예술사상임. 프랑스 후기 인상파에 대치되는 개념으로 독일에서는 1911년 베를린의 '시세션Secession' 전 출품 작품에 대하여 보링거W. Worringer 가 처음 사용함.

:: 자연주의와 인상주의의 반동으로 일어났으며 작가의 마음 상태, 감정, 상상, 꿈 등을 표현하는 것에 중점을 두었고 매우 주관적인 경향을 지님.

:: 다른 어떤 유파보다 더 로맨틱하고 자발적인 경향을 보이는데 형태보다는 내용을, 이성보다는 감성을 강조하며 근원적인 정신의 표출을 구체화하려 했던 일체의 전위적 경향임.

:: 이들은 형태가 객관적인 현실로부터 나타나는 것이 아니라 현실에 대한 주관적인 반응으로부터 나타난다고 보았으며 균형과 질서의 아름다움을 추구했던 전통적인 개념을 무시하고 오직 감정의 강렬한 전달과 왜곡을 통해 주제와 내용의 강조를 추구함.

:: 극적이며 주관적인 표현과 강렬한 색채의 대비, 왜형歪形된 형식, 단순·긴밀한 구도와 선의 그래픽한 예리함과 역동성으로 표현함.

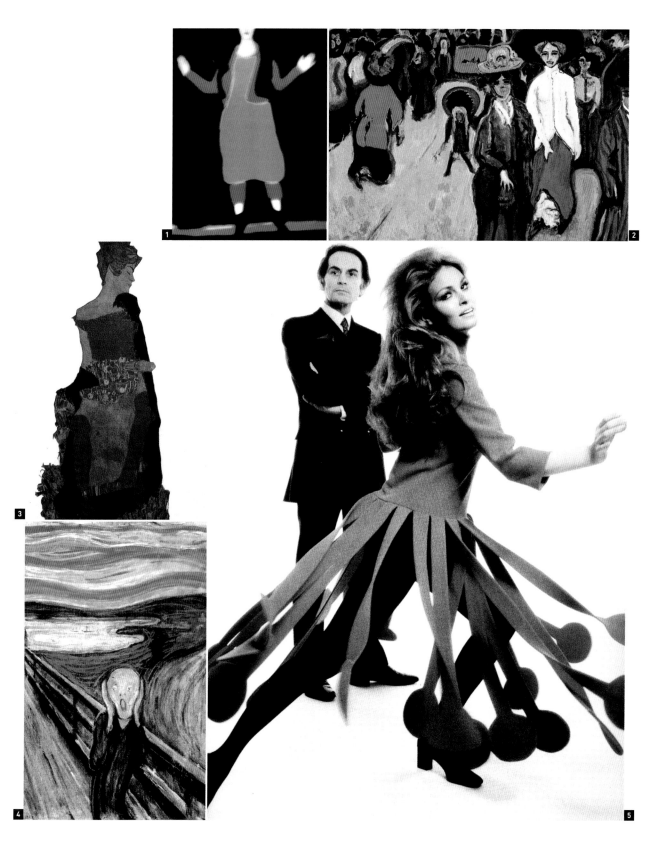

플럭서스

:: '흐름, 끊임없는 변화, 움직임'을 뜻하는 라틴어에서 유래한 말로 1960년부터 1970년대에 걸쳐 일어난 국제적 전위예술운동을 일컬음. 조지 마키우나스George Maciunas, 백남준, 울프 보스텔Wolf Vostell에 의해 창시됨.

:: 플럭서스 운동은 전후 추상표현주의, 앵포르멜 등 추상미술이 주류를 이루고 있었던 1960년대에 등장하여 '삶과 예술의 조화'를 기치로 '모든 경계를 허무는' 독특한 행위미술과 오브제 작업으로 현대미술계는 물론 사회 전반에 충격을 던짐.

:: 만남, 이벤트, 아이디어, 오브제들로 구성되어 오랜 시간 동안 전 세계로 뻗어나간 다차원적 네트워크와 같은 것으로 기존의 모든 관습과 구분을 초월한 '전 영역적 현상'임.

:: 전통적인 예술형식과 스타일을 벗어난 예술가들의 생각을 널리 알리기 위해 계획되었으며 플럭서스 미술가에게는 사회적 목적이 미적 목적보다 우위를 차지함.

:: 이후에 등장하는 개념미술 및 포스트모더니즘에 영향을 줌.

1

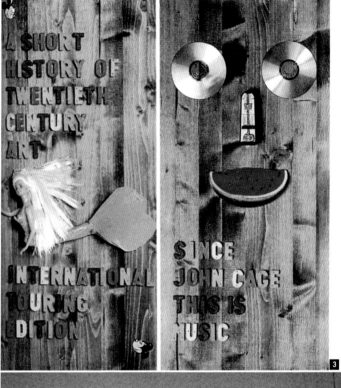

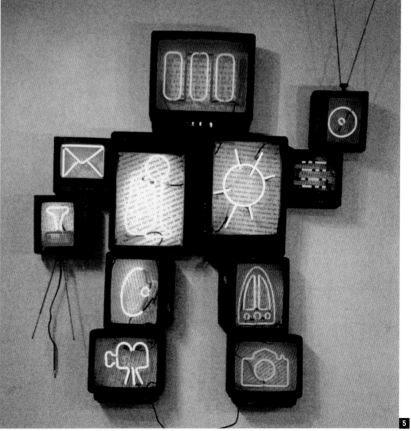

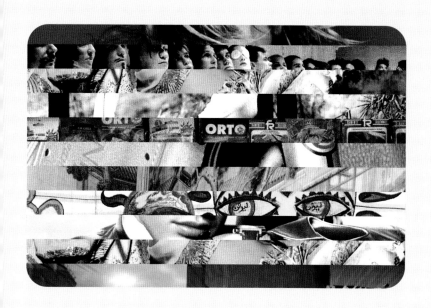

문화현상

그라피티

:: 이탈리아어로 '긁힘' 이란 뜻의 그라피티는 벽 표현을 긁어 만든 드로잉과 이미지를 의미함.

:: 원래는 고고학 용어로서 유적지의 벽면에 새겨진 그림과 문자, 또는 문양을 일컬음. 그러나 현재 사용되는 그라피티라는 용어는 공공의 장소에 아무렇게나 쓰여진 낙서 또는 낙서 무늬를 뜻함.

:: 낙서와 벽화의 요소를 모두 갖춘 그라피티는 1970년대 초 뉴욕의 지하철과 빈민가의 벽에 그려진 풍자적인 낙서에서 시작해 뉴욕 미술계에 혁신적인 활력을 불어넣은 혁신적인 뉴페인팅 운동으로서 민중적 도시 예술로 승화됨.

:: 그라피티는 원색 중심의 화려함을 특징으로 하는데 이는 메시지보다는 색깔과 모양, 즉 '스타일' 을 표현하기 위한 것임.

:: 그라피티 패션은 키스 헤링Keith Haring을 중심으로 한 반패션anti-fashion 운동에 편승한 일부 전위적인 디자이너들이 즐겨 사용하기도 함.

1

2

3

4

5

노마드

nomad

:: 자유로운 떠돌이, 21세기 인간형으로 불리는 신인류 노마드
는 '유목민'이라는 라틴어임.

:: 유동성을 최우선으로 하는 디지털 문화의 신세대로 프랑스 철
학자 질 들뢰즈Gilles Deleuze가 말한 '노마디즘Nomadism'
에서 유래함.

:: 마셜 맥루한H. Mashall McLuhan은 30년 전 "사람들은 빠르
게 움직이면서 전자제품을 이용하는 유목민이 될 것"이라며
"이들은 세계 각지를 돌아다니지만 어디에도 집은 없을 것"이
라고 예견함.

:: 과거 아날로그 시대의 노마드가 사회의 주변부 세력 또는 일
탈자로 분류된 반면, 디지털 시대의 노마드는 자유로우면서
창조적인 인간형으로 각광받고 있으며 이들은 주어진 가치를
넘어서 새로운 가치를 창조하고자 하며 물질적 소유보다는 경
험의 축적에 삶의 가치를 둠.

:: 소비행태에서 자유와 개방, 홀가분하고 쾌적한 삶을 추구하
는 노마드족의 유목적 성향은 21세기의 주도적 소비 흐름으
로 부각됨.

느림

slowness

:: 느림의 미학은 조금 느리게 살면서 삶을 충분히 즐기고자 하는 심리적 경향으로, 너무나 순간적으로 지나가 버리고 나면 아무리 좋은 것이더라도 금세 과거 속에 묻히기 때문에 천천히 현재의 삶을 음미하고 즐기려는 생활 태도를 반영함.

:: 21세기 들어와서 기술 발전이나 인간의 외부환경 변화가 더욱 엄청난 속도로 진행되고 있는 가운데 외적 상황의 불안정성에서 인간을 정서적으로 안정시켜주고 편안함을 찾게 해주는 로테크Low-Tech 지향적인 '느림' 의 미학이 등장함.

:: 이탈리아 브라Bra 지방에서 시작된 슬로 시티 운동은 식생활 뿐만이 아니라 라이프스타일 전반에 걸쳐 확산됨.

:: 슬로비Slobbie: Slow but Better Working People는 느림의 문화를 대표하는 집단으로 이들은 삶의 즐거운 면을 누리기 위한 여유의 뜻을 내포함. 주중에는 최대한 빠르게 일하고 생활하지만 주말에는 여유로운 시간을 확보하여 천천히 살면서 가치 있는 삶을 추구하는 슬로형 라이프 스타일을 추구함.

1

2

3

4

5

드랙

:: 게이 문화의 일탈적인 드레스 코드를 지칭. 드랙 퀸Drag Queen은 여장 남자 혹은 동성 연애자의 여장을 지칭하거나 여장 복장의 남성들을 일컫는 용어로 사용되고 있으며, 드랙 킹 Drag King은 그와 상대적 의미임.

:: 이성애, 동성애, 성전환자와 달리 '드랙'은 선택적인 것으로 일종의 라이프 스타일로 간주됨.

:: 토니 커티스Tony Curtis가 1959년 〈뜨거운 것이 좋아Some like it hot〉에서 여장 공연을 한 이후 드랙은 대중 문화의 한 부분이 되었지만, 드랙 하위문화가 본격화된 것은 보그 다큐 멘터리 〈파리는 불타고 있다 Paris is Burning〉가 개봉된 1991 년 이후부터임.

:: 많은 게이나 레즈비언들은 그들의 태어난 성에 순응하면서 이 성애자들과 같은 사회적 생활을 하고 있으며, 복장에서도 그 들 나름대로의 개성이나 감성을 보여주고는 있으나 성적 역할 을 바꾸는 패션 행위는 하지 않는다는 점이 특징임.

:: 드랙은 그들 나름대로의 문화를 만들어 낸 것으로 이성의 복 장, 헤어, 메이크업, 말투와 행동까지 모방하여 새로운 것을 이룸.

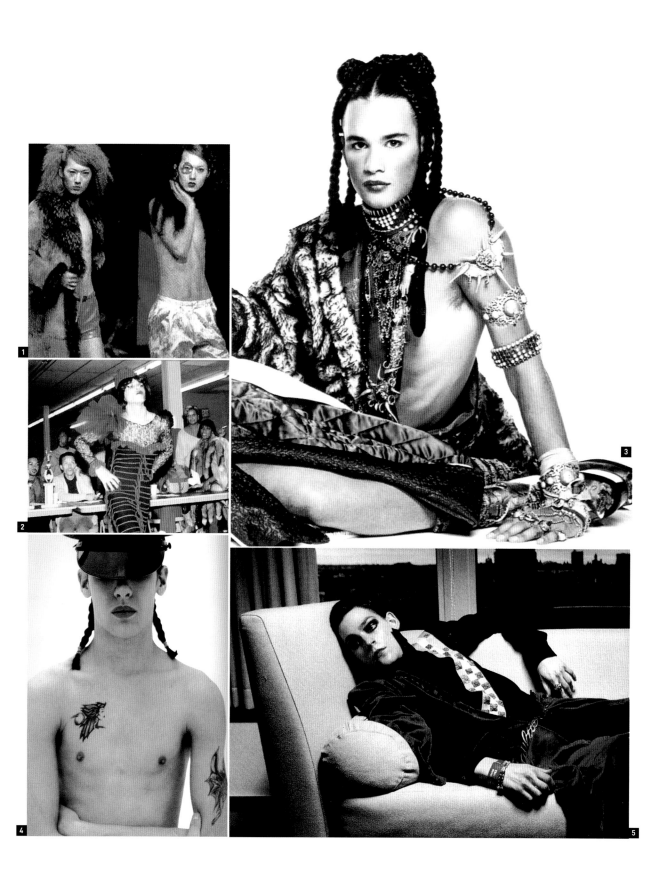

레트로

:: 과거의 향수를 담은 역사향수주의. 노스탤지아로 대변되는 복고적 무드이자 상징적인 리바이벌 또는 과거 스타일에 대한 새로운 분석 및 시도로 표현된 새로운 감성의 재발견으로 등장함.

:: 방법론적인 가치보다는 '시대적 이념 혹은 이상의 계승' 이라는 측면이 강하며 레트로의 표현은 고대부터 1980년대 풍의 이미지까지 다양하게 나타남.

:: 어느 시대에나 과거의 스타일들은 항상 유행의 주제로 차용되어 왔지만 90년 이후 다양한 시대의 복고적 경향의 흐름을 동반하는 혼합형으로 절충주의적, 다중주의적 경향을 나타내는 것이 특징임.

1

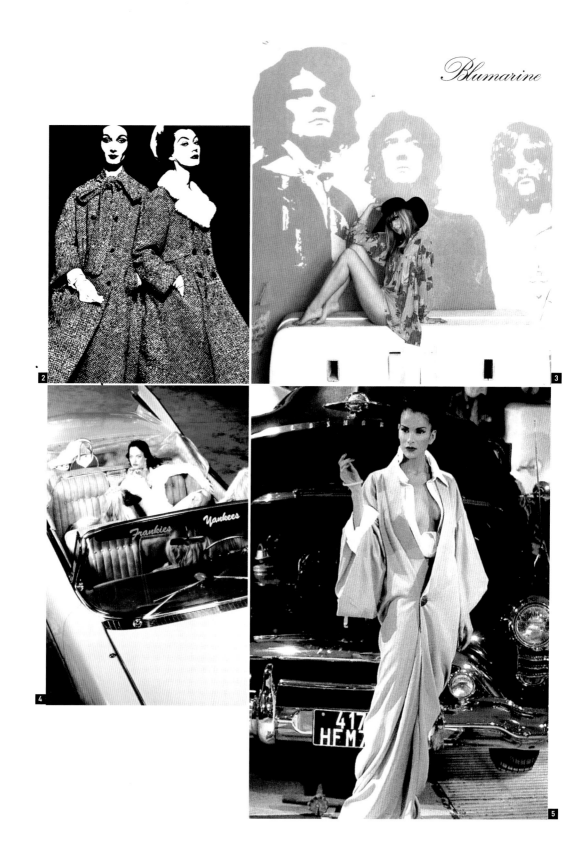

Blumarine

로하스

KEY WORDS

socio wellbeing
organic product
environmental friendly
natural dye
hybrid car

:: 로하스는 웰빙의 개념에서 더 확대된 현대인의 새로운 패러다임으로 정신적 · 정서적 라이프스타일을 강조하며, 사회적 웰빙을 통해 다음 세대가 건강하고 풍요로운 삶을 누릴 수 있도록 배려하는 복지개념이기도 함.

:: 로하스는 미국의 내추럴마케팅연구소가 2000년에 처음으로 사용한 것으로, '건강과 지속 성장성을 추구하는 라이프스타일 Lifestyle Of Health And Sustainability'의 약어. 즉 친환경적이고 합리적인 소비 패턴 또는 이를 지향하는 사람들까지 포함됨.

:: 로하스족은 말 그대로 지속가능성, 그리고 건강을 염두에 두고 살아가는 사람들로 건강은 물론 환경, 사회 정의, 자기발전과 지속 가능한 삶에 가치를 둔 소비집단을 지칭함. 이들은 통상 자신의 정신 및 신체적 건강뿐만 아니라 후대에 물려줄 소비 기반의 지속가능성을 중시하는 사람들을 말하는 것으로 친환경 가치관을 가진 사람들임.

:: 유기농산물을 구매할 때도 건강을 생각해 유기농산물을 구매한다는 차원 이외에 유기농산물 재배를 통해 우리가 사는 지역의 생태계를 건강하게 복원시키고 궁극적으로 쾌적한 주거환경에 기반한 건강 도모의 의미까지 포함해야 로하스적 생활패턴이라 할 수 있음.

2

4

3

5

루키즘

lookism

:: '외모지상주의' 또는 '외모차별주의'를 뜻하는 신조어로 외모가 개인간의 우열뿐 아니라 인생의 성패까지 좌우한다고 믿어 외모에 지나치게 집착하는 경향 또는 그러한 사회 풍조를 말함.

:: 미국 《뉴욕 타임스》의 칼럼니스트인 새파이어W. Safire가 2000년 8월 인종·성별·종교·이념 등에 이어 새롭게 등장한 차별 요소로 지목하면서 부각되기 시작함.

:: 외모가 연애나 결혼 등과 같은 사생활은 물론, 취업이나 승진 등 사회생활 전반까지 좌우하기 때문에 외모를 가꾸는 데 많은 시간과 노력을 기울이게 된다는 것으로 해석됨.

:: 한국에서도 2000년 이후 루키즘이 사회 문제로 등장하였으며, 특히 여성들은 외모를 인격의 수준과 동일시하는 비중이 큼.

2

3

4

5

메트로섹슈얼

metro sexual

:: 마크 심프슨 Mark Simhpson이 1994년 《인디펜던스》지에서 주창한 신조어로 '도심에 살며 각종 클리닉과 피트니스 센터, 클럽 그리고 레스토랑 등을 즐겨 찾는 젊은 남자들'을 통칭함.

:: 메트로섹슈얼은 자신의 패션과 미용에 관심을 쏟는 21-35세의 남성을 지칭하며, 어느 정도 경제력을 갖추고 주로 고급 상점이나 클럽이 있는 대도시(메트로폴리스)에 살기 때문에 이런 이름이 붙여짐.

:: 이들은 특히 자신의 여성성에 대해 개방적이고 그것을 적극적으로 포용하려 하는 성향을 지니고 있으며, 자신의 몸에 탐닉하고 자신이 어떻게 보이는지에 관심을 쏟는 나르시스트임.

:: 다양한 문화적 소양을 중요시함을 물론 남성들의 자유로운 감성의 표현으로 남성의 기질을 내포하면서 여성적 감성을 나타내는 남성들의 새로운 문화 흐름임.

미니스커트

mini skirt

KEY WORDS

young culture
swinging London
lolita
schoolgirl

André Courrèges
Vidal Sassoon
Pierre Cardin

:: 1950년대와 1960년대에 청년문화가 도래하면서 젊은 여성들의 이상향을 자극하는 새로운 디자인으로 허벅지가 드러나는 미니스커트가 등장함.

:: 메리 퀀트Mary Quant의 편안한 시프트 드레스로 시작한 미니스커트는 전후 새로운 십대의 등장으로 빠르게 유행이 번지면서 런던의 새로운 물결을 이루게 되었고, 프랑스에서도 같은 시기에 쿠레주가 디자인한 미니스커트가 젊은이들에게 선풍적인 인기를 얻음.

:: 미니스커트의 탄생은 새로운 청년문화의 전성기를 가져왔고 이는 소비문화와 소비시장의 확대로 이어졌으며, 젊은이들에게 음악과 패션이라는 두가지 관심사를 제공함.

:: 미니스커트를 비롯한 문화 생활의 혁명은 새로운 트렌드를 결정하는 주류 소비자의 변화로 이어졌고, 하위문화 스타일을 디자인에 반영하여 젊은이들에게 만족감과 쾌감을 줌으로써 소비시장을 활성화시킴.

:: 미니스커트는 1963-66년을 정점으로 전세계적으로 선풍적인 인기를 끔.

GRANNY TAKES A TRIP

보보스

bobos

:: 부르주아 보헤미안 Bourgeois-Bohemian의 합성어. 신흥 엘리트 집안의 라이프스타일을 말하며, 보보스 정신은 부르주아 생활 방식과 보헤미안 이상을 포함함.

:: 미국 저널리스트 데이비드 브룩스 David Brooks는 경제적으로는 부르주아이면서, 감성적으로는 보헤미안인 이들 신인류를 두 단어의 첫 음절을 따 'Bobo' 라 칭하고, 저서 《보보스 Bobos In Paradise》에서 이들에 대해 자세히 묘사함.

:: 고정관념과 틀을 깨고 합리적이면서도 개성 있는 소비를 하는 보보족은 삶의 가장 중요한 가치를 자기만족이라고 여기고 자기에게 필요하다고 생각되는 항목에 대해서는 아낌없는 투자를 함.

:: 개성 있는 소비성향, 즉 경제력이 넉넉하면서도 사치나 낭비는 않고, 직업상 필요하거나 문화적, 실용적으로 가치가 있다고 판단하면 주저 없이 구매에 나서는 특성이 있는 디지털 시대의 새로운 지배 계층임.

브리콜라주

bricolage

:: 획일화, 대량생산을 특징으로 하는 현대소비사회 속에서 누구도 갖지 않은 자신만의 스타일을 추구하기 위해 싸구려 소품이나 잡동사니들을 이용해 그들만의 독특한 스타일로 재구성하거나 새로운 스타일을 창조하는 것을 일컬음.

:: 콜라주는 브라크Braque, 피카소Picasso 등 입체파 화가들에 의해 처음 회화에 도입된 것으로 신문, 사진, 헝겊 등을 2차원의 평면에 붙여 표현하는 방법임. 각 요소들간의 부조화를 분명하게 해주는 독창적인 전체성을 만들기 위해 새롭게 창조적으로 조합함.

:: 젊은이 하위문화 집단은 스타일 창조를 위해 대량 생산된 상품을 서로 조합하고 변형하여 새로운 의미를 암시하는 브리콜라주 스타일을 창조함으로써 최신유행과는 다른 자기들만의 집단적인 문화적 영속성을 강조함.

1

EVA

227 Mulberry Street
New York, N.Y. 10012
Voice: 212 925 3208
Fax: 212 925 3890

빈티지

:: 할머니의 처녀시절 옷장에서 빌려온 듯한 케케묵은 구식 스타일로 1980년대 이후 부각됨.

:: 물질적 풍요와는 달리 정신적 황폐함을 느끼는 현대인들의 소외감을 표현하기 위한 하나의 방법으로 오래 묵은 듯한 형태와 색상을 선호, 과시적인 빈곤과 여유를 표현하는 라이프스타일의 적절한 수단으로 사용하게 됨.

:: 틀에 박힌 옷에 거부감을 일으키는 젊은이들을 중심으로 관심을 불러일으키기 시작하였으며, 오래된 느낌이나 남루하고 초라한 느낌의 직물을 사용하는 것이 특징. 낡은 털실로 짠 니트, 여러 조각 이어 붙인 패치워크, 리버티 프린트 등의 소재나 면 레이스 트리밍 등이 있음.

:: 빈티지 스타일은 황폐나 빈곤의 이미지로 조롱하는 스타일이기보다는 미적 범주의 차원에서 소외된 주변적인 것에 새로운 가치를 부여하고 추醜를 미美의 영역으로 인정하는 시각의 전환과 인간성의 회복을 모색하는 발전적인 방향을 제시함.

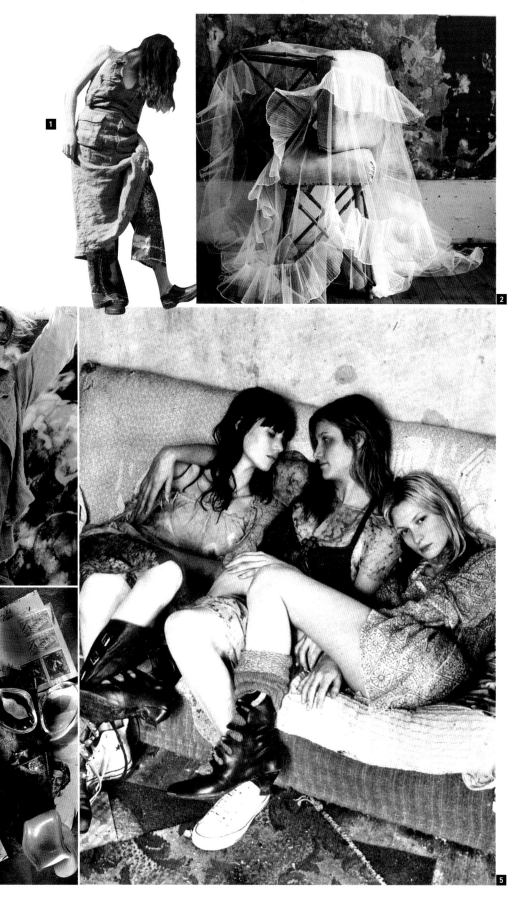

샤넬

:: 1883년 프랑스 출신으로 1910년 파리 캉봉가Cambon에 샤넬모드 오픈을 시작으로 유명 영화 배우 및 사교계 여인을 단골 고객으로 끌어들여 성공함.

:: 샤넬은 거창하고 화려하거나 코르셋으로 몸을 꼭 조여 인위적인 체형을 과시하는 옷에서 탈피, 검박하고 단순하면서도 혁신적인 스타일로 패션에 독자적인 영역을 확보하였으며 샤넬 라인과 샤넬 수트는 클래식 패션 아이템으로 정착함.

:: 1920년대 초 소개된 그녀의 스포츠웨어 의상은 저지 코트, 풀오버형 스웨터, 삼각 스카프와 조화되는 주름 스커트와 모조 진주목걸이의 코디네이션으로 획기적인 여성의 외관을 제안하기도 하였으며 다양한 팬츠 디자인을 통해 활동적인 복식 형태를 추구함.

:: 단순한 저지 드레스와 승마 재킷, 스웨터에 팬츠나 오버롤 앙상블 등 같은 혁신적인 의복의 코디네이션을 제시했으며 활동적이며 적극적인 자기애를 구가하는 여성들을 위한 디자인을 통해 20세기 패션사에서 가장 영향력 있었던 디자이너로 꼽힘.

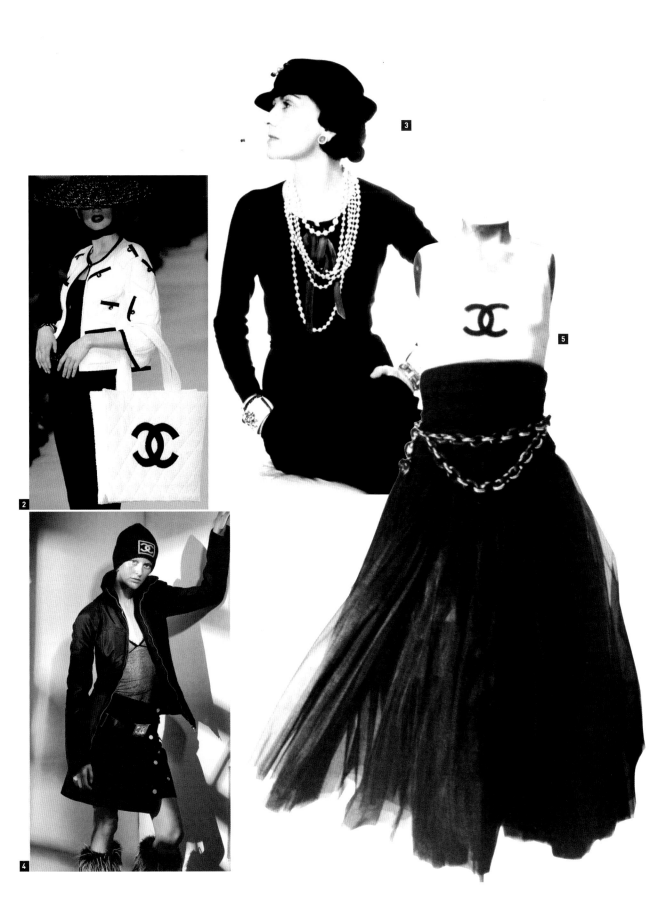

스트리트 스타일

street style

:: 스트리트 스타일은 자유로운 생각과 감정을 표현하며 하위문화와 연관된 드레스 코드를 의미하는 것으로 젊은이들의 거리 문화가 활기를 얻게 된 1950년대 이후 부각됨.

:: 주류 패션과는 다른 스타일을 지칭하는 것으로 취미가 같은 사람들끼리 독자적인 정체성을 찾고자 하는 욕구에서 비롯됨.

:: 유행에 상관없이 청소년들 사이에서 자발적으로 생겨난 패션이 그들 사이에 폭발적으로 유행하는 현상을 지칭하는 말이기도 함.

:: 스트리트 스타일은 패션의 역류 현상으로 90년대 이후에는 오히려 고급 기성복 디자이너들이 스트리트 패션을 적극적으로 수용하는 경향을 보임.

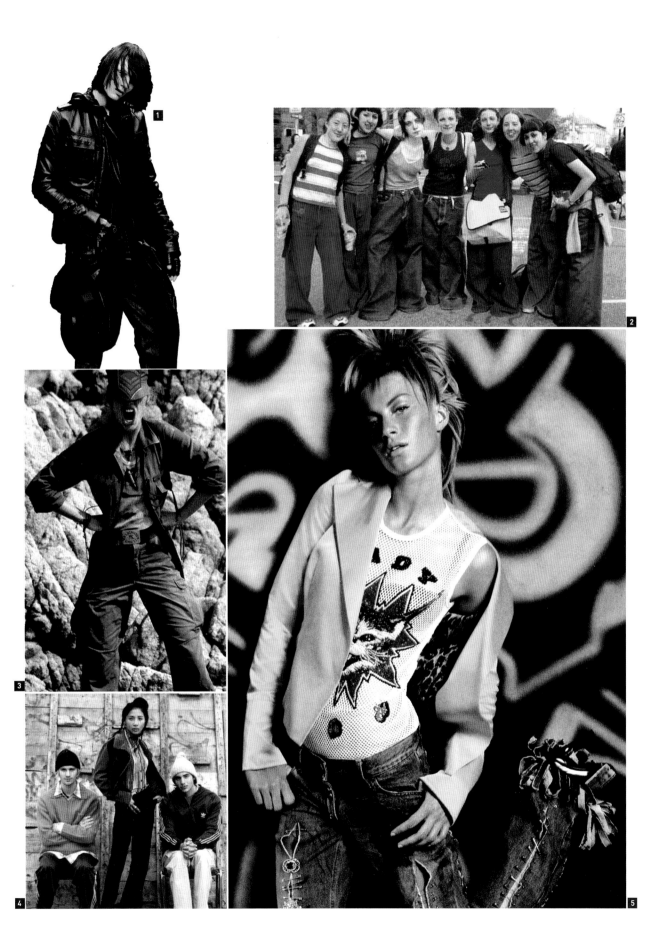

스포티브룩

sportive look

:: 스트리트 스타일의 일종인 스포티 캐주얼을 일컬음.

:: 1980년대 이후 스케이트보드, 길거리농구, 스노보드, 롤러스 케이트, 야구 등과 같은 스포츠의 영향으로 도시 속에서 발달한 패션임.

:: 하이테크 스니커즈, 스포츠 캐릭터 의상 등의 고유한 스포츠 웨어에 캐주얼, 밀리터리, 레트로 등의 아이템을 섞어서 실용 (기능)적인 면에 패션을 더함으로써, 정장과 캐주얼을 구분하고 성별이나 T.P.O.(시간, 장소, 상황)에 맞게 옷을 입어야 한 다는 식의 고정관념을 깸.

:: 스노보드 패션은 미국 랩 패션의 영향을 받은 보드룩 패션의 원조로써 뉴욕, 일본에서 유행하기 시작하였으며 청소년의 개 인주의적인 문화 성향을 반영함.

:: 국내에서는 1995년 가수 '서태지와 아이들'에 의해 스노보드 패션이 유행하기 시작했고, 다양한 종류의 의상과 액세서리의 레이어링을 통해 개성 있는 패션을 추구함.

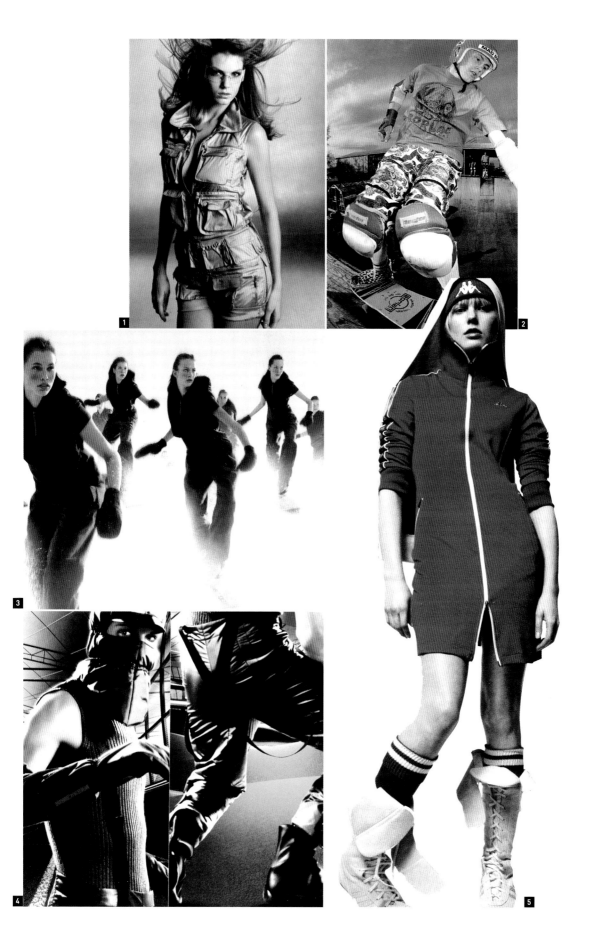

시누아즈리

chinoiserie

KEY WORDS

Orientalism
exoticism
bizarre look
pagoda
kiosk
Delft ware
tea ceremony
Chinese Chippendale
painted silk

Ⓟ

John Nash

:: 프랑스어로 중국을 칭하는 '시누아Chinois'에서 유래한 것으로 유럽과 동아시아간의 교역을 통해 중국풍이나 유사 중국의Pseudo-Chinese 디자인 모티프가 17세기 후반부터 19세기 초까지 유럽의 공예품의 예술양식에 반영됨.

:: 로코코 미술 양식에서 장식용 모티프로 중국풍 인물이나 정경을 도입한 형식이 유행함에 따라 중국문물에서 발상 또는 표현의 원천을 빌려 온 문예예술상의 경향이나 이를 바탕으로 한 작품을 시누아즈리라 부름.

:: 유럽에서 중국풍의 모티브는 건축 양식, 가구, 장신구, 도자기, 텍스타일, 복식, 그림 등 다양한 장식 미술로 표현되었으며 17세기 후반부터 18세기에 걸쳐 대 유행함.

:: 19세기와 20세기 초반에는 오리엔탈리즘으로 인테리어와 복식 등 여러 디자인 분야에서 리바이벌됨.

1

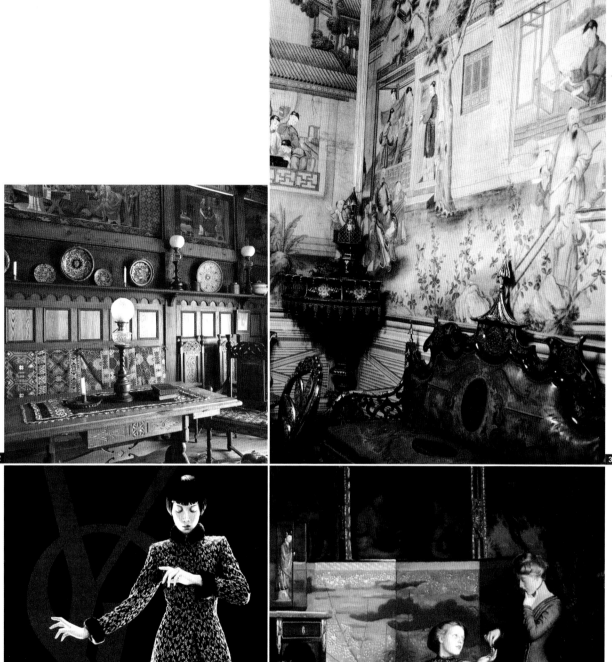

YVESSAINTAURENT
variation

신소재

synthetic
materials

:: 1938년 인조섬유인 나일론의 등장을 시작으로 80년대에는 신축성이 뛰어난 소재인 라이크라, 90년대에 접어들어서는 천연섬유의 물성을 닮은 텐셀과 같은 획기적인 소재들이 등장함.

:: 신소재들은 가볍고, 작고, 강도가 높은 특징들을 내세우면서 오늘날 가장 중요하게 여기는 요소인 정신적 가치, 즉 단순성, 순수성, 편안함을 추구하며 새로운 영향력을 행사하게 됨.

:: 신소재의 탄생은 장르의 파괴라는 개념에서 출발하여 한가지의 물성보다는 다양한 효과를 추구하며 여러 가지 소재를 섞는 퓨전 개념으로 발전하고 있으며, 심미적, 인간공학적인 측면을 부각시킨 디자인으로 활용됨.

:: 가장 성공적인 신소재는 새로운 기술과 전통을 접목한 것임. 21세기에 들어서면서부터는 점점 더 인간의 라이프스타일과 밀접하게 연되걸어 다양한 텍스처를 표현하거나, 신체 보호·치유 기능이 향상된 제2의 피부로 인식됨.

1

2

3

5

4

아바타

avatar

:: 그래픽으로 만들어진 가상사회virtual community에서 자신의 분신을 의미하는 아바타는 사이버 공간에서 사용자의 역할을 대신하는 애니메이션 캐릭터임.

:: 아바타의 어원은 분신分身·화신化身 을 뜻하는 말로 원래 '내려오다, 통과하다' 라는 의미의 '아바Ava' 와 '아래, 땅' 이란 뜻인 '테르Terr' 의 합성어로 힌두 신화에서 유래하여, 신이 인간이나 동물의 몸을 빌어 땅에 내려옴을 일컬음.

:: 오늘날 아바타는 인터넷 채팅 등 사이버 공간 속 네트워크 환경에서 현실의 사용자를 대신하는 그래픽 개체임. 즉 어떤 형태든지 가상공간에서의 아바타는 디지털화된 주체라는 개념으로 통용됨.

:: 아바타는 익명의 사용자를 대신하여 개성을 표현하며 현실 세계와 가상공간을 이어 주는, 인간의 정체성을 대변하는 존재임.

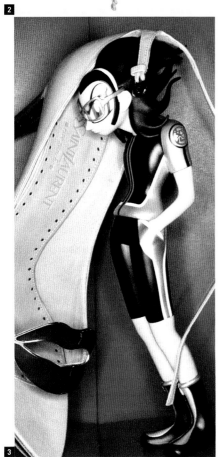

아방가르드

avant garde

:: 원래 15세기의 프랑스 군대 용어로 선두에 서서 돌진하는 부대를 뜻함. 제1차 세계대전 무렵부터는 유럽에 나타나기 시작한 혁명적인 예술운동을 지칭했고, 현재에는 문학과 예술 부문에서 전위적인 예술경향이나 그 운동을 뜻함.

:: 기존의 개념을 부정하고 전통을 무시하거나 파괴하기 위해 새로운 것을 창조하는 실험적 성격이 짙은 전위 예술로서 다다, 추상파와 초현실파를 중심으로 나타남.

:: 패션에서의 아방가르드는 대중성보다는 실험적 요소가 강한 디자인과 유행에 앞선 독창적이고 기묘한 디자인을 특징으로 함. 주로 형태, 색상, 디자인 등이 상식을 초월할 정도로 전위적이며 기능성이나 실용성을 배제한 작품성 위주의 디자인으로 나타남.

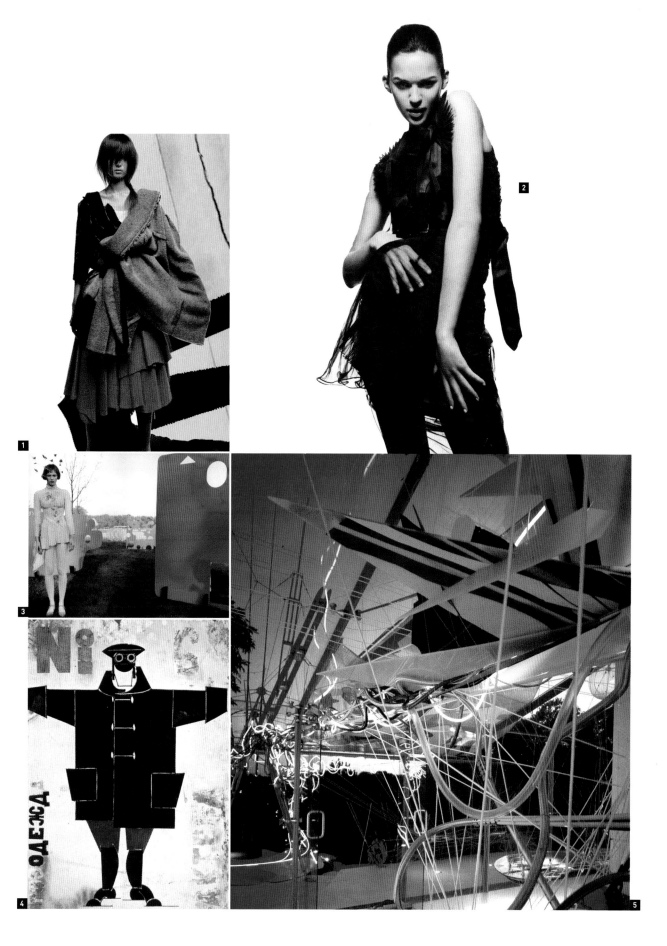

양성성

androgyny

:: 남자를 뜻하는 '안드로Andro'와 여성을 뜻하는 '지노Gino, gyn'의 그리스어 합성어로 자웅동체, 양성공유를 말함.

:: 여성과 남성이 가지고 있는 특성을 부정하지 않고 여성적인 것과 남성적인 것을 교차시켜 새로운 아름다움을 표현함.

:: 1980년대 중반을 전후한 여성해방 운동과 성 역할의 변화, 포스트모더니즘 등 다양한 요인으로 인한 성 역할의 차이가 사라지고 있는 현실을 반영한 것으로 개성적이고 자유로운 인간의 이미지를 성을 초월한 중성적 이미지로 나타낸 표현 양식임.

:: 1960년대 말부터 점진적으로 시작된 성별 파괴는 70년대 록 문화를 거쳐 80년대 런던의 클럽들을 중심으로 일어난 신낭만주의를 통해 다양한 모습으로 확산됨.

:: 패션에서의 중성적인 옷차림과 헤어스타일, 태도와 성격 등은 여성들에게 매우 매력적인 트렌드로 취급받았으며 여성들의 전유물이라고 여겨왔던 액세서리, 화장, 장식 등을 남성이 수용할 수 있는 기회를 제공하게 됨.

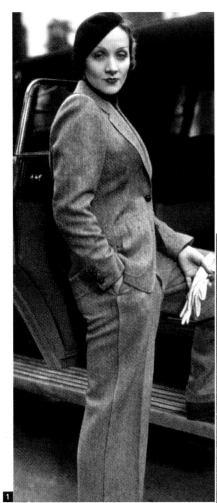

1

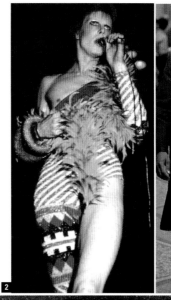

2

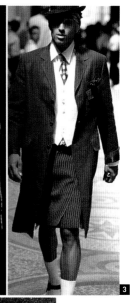

3

4

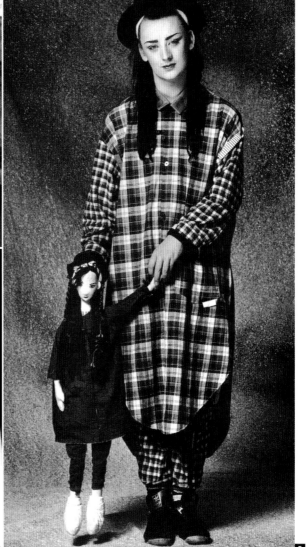

5

얼리어답터

early adopter

:: 신제품이 나오자마자 남들보다 빨리 구입해서 사용하려고 하는 '신제품 매니아'를 일컬음.

:: 에베렛 로저스Everette Rogers가 1995년 펴낸 《기술의 보급 *Diffusion of innovation*》이란 책에서 처음 언급된 용어로, 이들은 마음에 드는 성능과 디자인을 가진 제품이 나오면 일단 사서 써 봐야만 직성이 풀리고, 단지 구매하는 것에서 그치는 것이 아니라 인터넷에 사용후기를 올려 이를 다시 다른 사람에게 전파한다는 것이 특징임.

:: 제품의 라이프 싸이클이 짧아질수록 얼리어답터는 증가함.

:: 첨단 기술을 적극적으로 수용하려 하며 지적 호기심이 왕성함. 무조건 신제품을 앞서 구입하는 것보다는 새로운 기술을 얼마나 빨리 받아들이는가가 얼리어답터의 척도임.

1

2

3

4

5

에스닉

ethnic

:: 민속적이며 토속적인 것으로 기독교 문화를 바탕으로 한 서유럽과 미국 이외의 여타 문화권에서 나타난 민족 고유의 특질을 의미함.

:: 에스닉은 기독교 문화권 이외의 각 나라마다 그들의 문화 안에서 만들어진 고유의 생활예술로 이슬람, 불교, 힌두교, 샤머니즘 등 종교문화가 그 주된 배경을 이루기도 함.

:: 에스닉은 좀 더 토속적이고 비교적 원형이 간직된 상태를 의미하며 60년대의 포클로어에 이어 80년대에 들어서 지역주의 문화적 현상과 함께 크게 붐을 일으킴.

:: '에스닉 룩'은 세계 여러 나라의 민속 의상과 민족 고유의 염색, 직물, 자수 등에서 힌트를 얻어 나타나는 모티프와 디자인, 소재, 색상 등의 이미지를 강조하여 디자인된 것으로 아프리카나 잉카의 기하학적인 문양, 인도네시아의 바틱, 인도의 사리 등이 대표적 사례임.

에콜로지

:: 자연과 인간을 분리하지 않고 유기적인 관계에서 하나의 통합된 관계로 보는 생태학적 자연관을 바탕으로 한 환경친화적 사조임.

:: 생태학의 본질은 '관계'라는 관점에서 세계를 바라보는 것으로 모든 생명체의 상호 연관되고 전체적으로 결합된 관계 속에서 존재 가치를 보증받는 전체론적인 세계관이 기본임.

:: 1980년대 이후 세계적인 움직임으로 진전되었으며 친환경, 환경친화의 환경 운동과 함께 녹색운동을 포함함.

:: 자연으로의 회귀와 인간성 회복을 추구하며, 패션에서 에콜로지는 자연주의 경향과 복고주의로 표현되며 원시주의, 에스닉의 경향을 포함하는 편안하고 간결한 스타일적 양상과 천연 소재를 중심으로 한 자연지향적 부가가치를 특징으로 함.

1

Wild Places
Under Threat!

You can help protect them

2

3

4

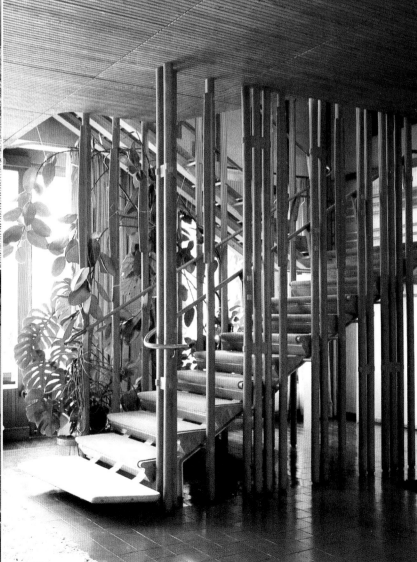

5

여피

:: 여피란 '젊은young', '도시화urban', '전문직professional'의 세 머리글자를 딴 'YUP'에서 나온 말로, 특히 1980년대 전후에 뉴욕을 중심으로 한 도시 거주의 25-45세의 젊은 지식인과 전문직 종사자를 가리킴.

:: 여피족은 베이비붐으로 태어나 가난을 모르고 자란 세대로 고등교육을 받고 대도시에 살면서 전문직에 종사하여 높은 수입을 보장받고 있는 젊은이들을 일컬음.

:: 이들은 사고방식이나 생활태도, 가치관 등에서 기성세대와는 다른 양상을 보이는데, 개인의 취향을 무엇보다도 우선시하며, 매사에 성급하지 않고 여유가 있다는 점과 당당하면서도 대인관계에서는 깨끗하고 세련된 인간관계를 추구한다는 것이 특징임.

1

2

3

4

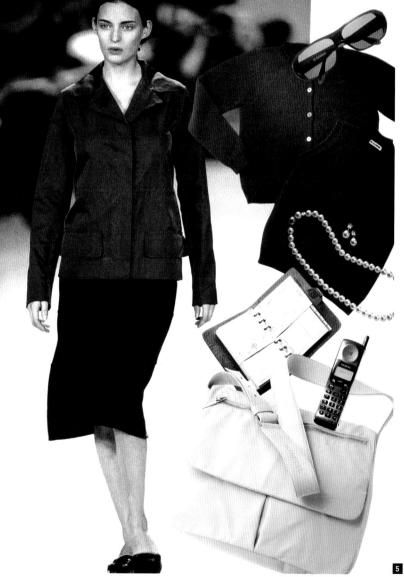

5

엽기

grotesque

:: '기괴한 사건이나 사물에 흥미를 느껴 사냥하듯 쫓아다닌다'
는 뜻으로 주로 비정상적이거나 변태적인 행위를 지칭할 때
사용되었지만 현대에 와서는 '상상치 못했던 황당하고 역설
적인 일' 혹은 '자극적이고 톡톡 튀는 유쾌한 파격'을 뜻하는
말로 의미가 확장됨.

:: 엽기가 유행한 원인은 틀에 박히고 획일화된 주류문화에서 일
탈해 보려는 도전의식 때문이라고 해석됨.

:: 삶의 여유를 찾고 따스한 시선으로 돌아보기를 원하는 동시에
모든 것이 빠르게 진행되는 사회에서 좀더 강렬하고 순간적인
자극을 원하는 현대인의 딜레마에서 비롯됨.

:: 패션에서 나타나는 엽기 현상은 도발적이면서 자극적인 컬트
의 영향을 받아 장식적이며 괴기스럽거나 우스꽝스러운 요소
로 표현됨.

2

3

4

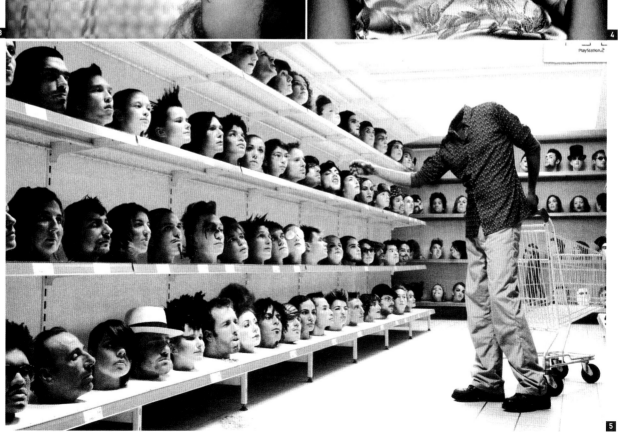

5

오가닉

:: 환경과 건강을 함께 중시하는 생활 풍조가 부상함에 따라 정신과 육체가 조화를 이룬 삶, 자연지향적인 삶, 여유를 추구하는 삶의 패턴으로 변화하면서 새롭게 부상하고 있는 것이 오가닉 라이프스타일임.

:: 의식주 전반에 걸친 친환경 상품 및 친환경적 요소는 미래적인 트렌드의 하나로 지구와 인간이 하나되어 공생하는 데 가장 적합한 환경을 만들자는 노력으로 부상함.

:: 오가닉은 농약과 화학비료를 사용하지 않은 유기농법을 의미하는 것으로 오가닉 제품은 건강과 지구환경을 보전하려는 배려가 내포되어 있으며 인위적인 환경을 최대한 배제하고, 자연친화적인 삶으로 변화하려는 노력과 활동을 모두 포함함.

:: 화장품의 경우, 천연 재료를 이용한 수제품 비누나 식물성 화장품을 내놓고 있으며, 패션에서는 천연소재, 천연염료의 직물을 선호하거나, 재활용 또는 재생된 빈티지 소재를 사용하기도 함.

2

3

4

5

오리엔탈리즘

orientalism

:: 근대 유럽의 문화, 예술상의 한 풍조로 서양의 문화 속에 이질적인 동양취미가 등장할 때 불리는 용어임.

:: 동방 세계에 대한 동경을 표현상의 동기 또는 제재로 삼아 나타난 동방취미, 동방적 정서, 동방적 예술의 애호를 말하며, 특히 근대 유럽에서 19세기 낭만주의의 한 경향인 이국취미를 대표함.

:: 동양 애호 성향은 서구 제국주의적 오리엔탈리즘의 발흥과 시기적으로 맞물려 동양을 지배하고 재편하기 위해 창조된 하나의 사고방식이 서구 중심적 관점의 조형 디자인으로 반영된 것임.

:: 20세기 말 지역주의의 다양한 양상이 표현되기 시작하면서 오리엔탈리즘 또한 다시 강조되기 시작하였는데, 이는 포스트모더니즘 이후 지역적 특수성을 동반한 21세기 새로운 문화 양상으로 부각됨.

1

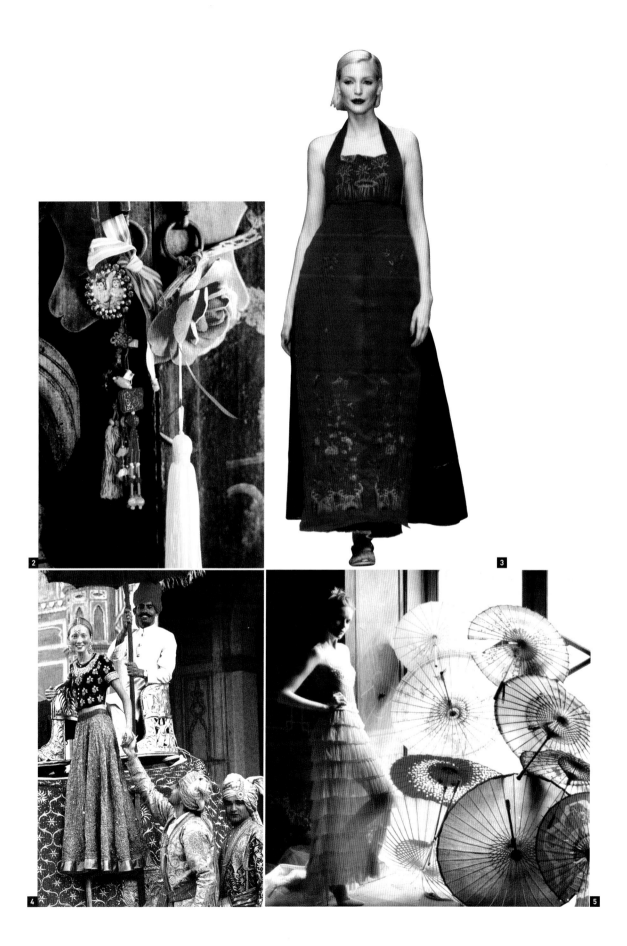

우주시대 스타일

space age style

KEY WORDS

Futurism
kinetic art
high-tech chic
unisex look
synthetic materials
performing clothing

Ⓟ

Paco Rabanne

:: 1960년대 초반 미래지향적 이미지에서 출발한 미래적 스타일로 무한한 가능성이 존재하는 미래와 고도의 과학 기술 등을 상징하며 환상과 첨단과학이 공존하는 세계를 의미함.

:: 과학과 미래에 대한 희망, 최첨단 우주적인 이미지를 살린 디자인으로 신기술에 대한 낙관주의를 표방함.

:: 1960년대 우주시대의 간결하고 기능적인 미래파적 이미지는 과학 기술 자체를 보여주는 것으로 과학 기술을 긍정적으로 평가하고 인간 중심의 사고와 접목시키고자 하는 노력이 포함된 것임.

:: 패션에서 우주시대의 개막은 '미래주의 패션'에 직접적인 영향을 주었는데, 1964년 앙드레 쿠레주A.Courrèges 가 '울트라 모던 컬렉션'에서 보여 준 단순하면서도 색의 대비가 뚜렷한 미니 원피스와 가르댕P. Cardin 의 기하학적 구성주의 스타일 등으로 구현됨.

1

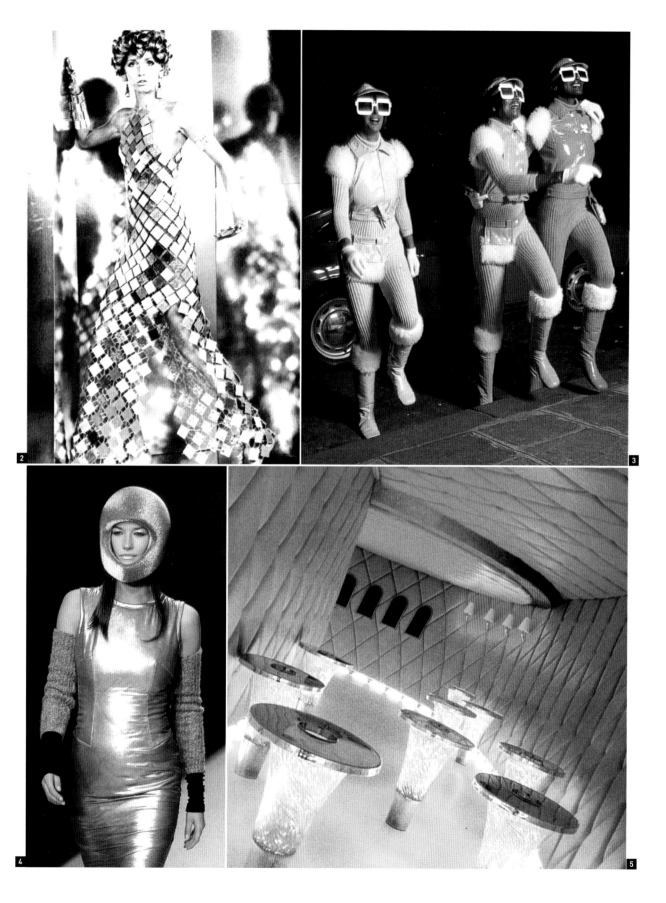

웨어러블 컴퓨터

wearable computer

:: 컴퓨터를 몸에 착용하여 사용한다는 뜻으로 넓게는 주판, 손
목시계, 노트북, PDA 등도 이 범주에 포함되며 사용자가 몸
에 착용하여 이동 중에도 사용할 수 있도록 휴대성과 입·출
력의 편리성이 증대된 컴퓨터임.

:: 일반적으로 웨어러블 컴퓨터란 휴대성뿐 아니라 인체(의복)와
의 융화성, 사용자와의 상호 연결 등이 기존 컴퓨터나 휴대용
컴퓨터보다 훨씬 진보한 형태를 뜻함.

:: 웨어러블 컴퓨터는 사용자 신체 공간 내에 포함되어 있는 컴
퓨터로서 사용자가 통제 혹은 상호작용을 할 수 있어야 함. 무
엇보다도 사용자와 항상 함께 있어야 하고 언제라도 명령을
입력할 수 있어야 하며 입력된 명령을 수행할 수 있어야 함.

:: 다른 모바일 장치와 달리 웨어러블 컴퓨터는 일반 컴퓨터나
대형 컴퓨터처럼 재구성, 즉 프로그램이 가능해야 함.

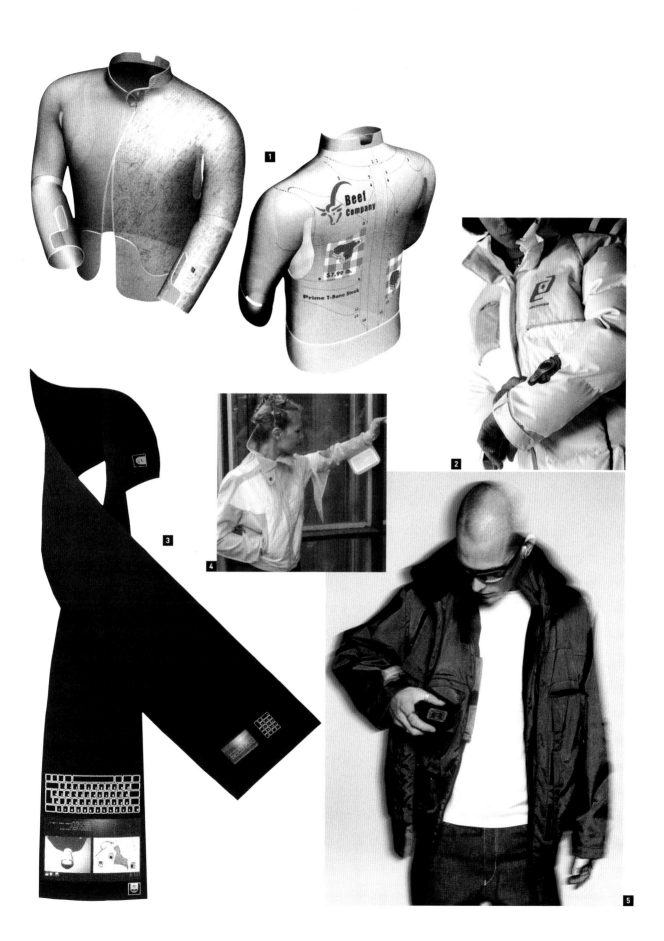

웰빙

:: 자연, 건강, 안정, 여유, 행복을 근본 가치로 추구하는 웰빙이란 물질적 가치나 명예를 얻기보다는 신체와 정신이 건강한 삶을 행복의 척도로 삼는 것을 의미하며, 특히 이를 추구하는 웰빙족은 육체 건강과 마음의 안정을 최우선 가치로 여김.

:: 유기농 야채와 곡식의 신선한 건강식을 추구하며 육류보다는 생선을 즐기고 화학조미료와 탄산음료, 술, 담배 등은 지양하며 대신 몸에 좋은 와인이나 허브티를 선호함.

:: 요가와 스파, 피트니스 클럽을 즐기는 명상족으로 이들의 목표는 사치스럽고 고풍스러운 삶보다는 내적으로 여유롭고, 조화로운 삶을 구가하는 것임.

:: 진정한 웰빙족은 경제력을 바탕으로 단지 잘 먹고 잘사는 외형적 삶을 사는 것이 아니라 나름대로의 방식으로 지적 자아와 자신의 정신적 만족을 구가하며 행복을 느끼며 사는 것을 의미함.

1

2

3

4

5

자포니즘

KEY WORDS

oriental mode
exoticism
ethnic tradition
kimono gown
unconstructive style
layered style
somber tone

Paul Poiret
Yohji Yamamoto

:: 1862년 런던에서 개최된 국제 산업제품전에서 일본 미술과 공예의 출품으로 일본 미술과 공예가 전 유럽으로 확산되면서 서구에서 바라본 일본적 취향을 자포니즘이라 명명함.

:: 일본의 수출품들은 대상국의 기호에 맞추어져 화조, 초목, 일상생활, 역사풍속 등 일본의 자연이나 풍속을 소재로 하여 이국적 정서에 호소하는 방법으로 제작됨.

:: 자포니즘은 서양의 장식미술뿐만 아니라 회화, 건축에까지 영향을 끼침.

:: 우키요에浮世畵 판화와 예술품들은 유럽 미술의 인상주의 화가를 위시한 많은 예술가들의 창조 작업에 아이디어를 제공하였으며 아르누보 양식의 공예품 생산에 상당한 영향을 끼침.

:: 패션에서는 일본 복식의 넉넉한 여유와 화려한 장식과 색채가 동양적 이국취향을 만족시키고 더 나아가 여성들의 신체를 해방하는 정신적 측면에서 받아들여짐.

1

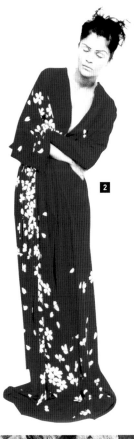

2

3

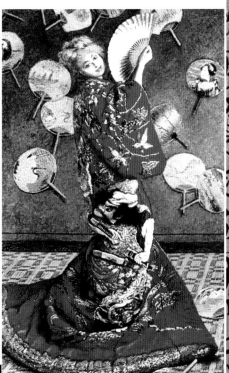

4

5

젠

zen

KEY WORDS

alternative culture
minimal orientalism
sober and austere simplicity
mysticism
naturalism
eco-friendly
monotone
moderate aesthetics
simple & clean

:: 동양 불교, 선禪의 일본식 표현. 디자인의 특징을 단순화하며 동양의 정신적 분위기를 표현한 것으로 1990년대 후반부터 주요한 라이프스타일로 정착함.

:: 순수, 자연, 정신주의 등의 개념을 상징하는 트렌드로서 장식성을 최대한 절제한 간결함, 흑백 위주의 모노톤, 정靜, 여백 등 동양의 내면적 미美를 강조하는 것이 특징임.

:: 외적인 권력, 부, 혹은 계급의식에서 벗어나 내적인 성숙과 미에 대한 내적 성찰을 표방함.

:: 젠은 빠르게 변해가는 첨단 문명사회에 대한 위기의식, 스트레스 등으로 현대 사회의 물질문명 속에서 잃어가는 자신의 정체성을 찾고자 하는 철학적 태도이자 인간으로 하여금 좀더 순수하고 여유로운 정신적 풍요를 생활 문화 속에서 누릴 수 있도록 하는 대안적 움직임으로 진행됨.

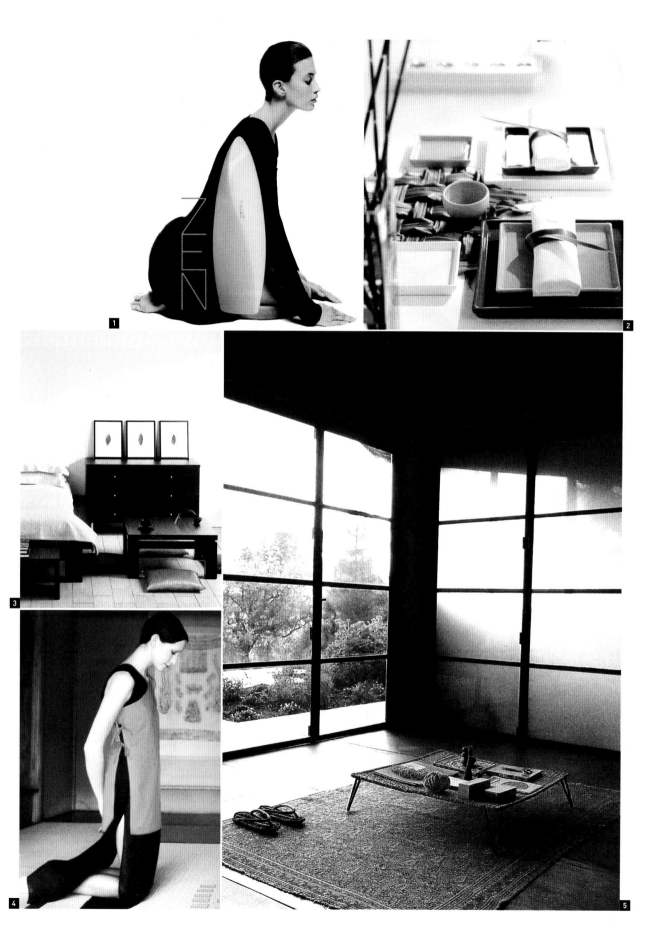

청바지

:: 1853년 리바이 스트라우스 Levi Strauss가 최초로 디자인한 진은 세기가 바뀌었어도 가장 인기를 끌고 있는 아이템으로 연령층과 인종에 구분 없이 자연스럽게 어울림.

:: 청바지는 미국 서부 개척시대에 출현했는데, 1850년경 미국의 골드 러쉬 시대 광부들을 위한 편리하고 질기며 허리까지 올라오는 작업복을 만든 것이 그 계기가 됨.

:: 1930년경에 와서 청바지로서의 형태를 갖추기 시작했고, 제2차 세계대전을 거치면서 본격적으로 보급되었음. 1950년대 들어서면서 영화 속 주인공의 영향과 TV광고에 의해 대량생산·소비되면서 청년문화의 상징으로 부각되기 시작함.

:: 1970년대에 이르러서 청바지 패션은 더욱 다양해졌고 디자이너 브랜드의 진으로 거듭나면서 젊은이들의 저항, 자유, 섹스, 개성의 상징이 됨.

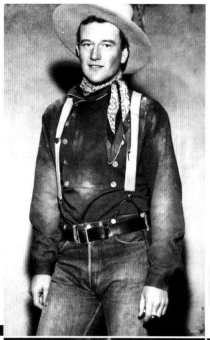

1

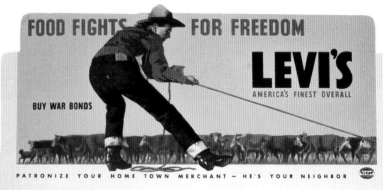

FOOD FIGHTS FOR FREEDOM

BUY WAR BONDS

LEVI'S
AMERICA'S FINEST OVERALL

PATRONIZE YOUR HOME TOWN MERCHANT — HE'S YOUR NEIGHBOR

2

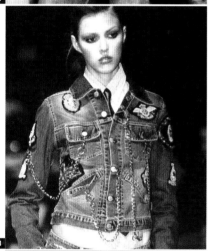

3

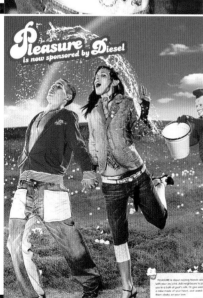

4

5

캐주얼

casual

:: 개성 있고 수평적이며 편리하다는 의미를 포함하는 현상으로 기존의 격식과 틀에서 벗어나 더욱 유연하고 편안한 생활방식을 추구하는 풍토임.

:: 개인의 시간이 많아지고 여가활동에 대한 관심이 높아지면서 레저 산업이나 정서 산업의 발달 또한 사회의 캐주얼화를 반영하는 현상임.

:: 의류 영역에서 캐주얼화는 정장formal suit 개념을 대체하는 스타일의 전환으로 자유로운 감성과 개성 표현 욕구의 증가에 따른 복장 코드 현상임.

:: 캐주얼의 발전을 가져온 가장 대표적인 현상은 팝문화와 청바지로 대표되며 젊은이들의 하위문화에서 영향을 받은 스트리트 스타일이 주류가 되면서 패션 시스템이 변화함.

:: 캐주얼의 특징은 계절적 감각이 없는 비계절 스타일로의 변화, 다양한 실용성의 추구, 격식과 형식보다는 감각을 중시하며 유행 주기를 벗어난 실질적인 복장을 중심으로 하는 라이프스타일임.

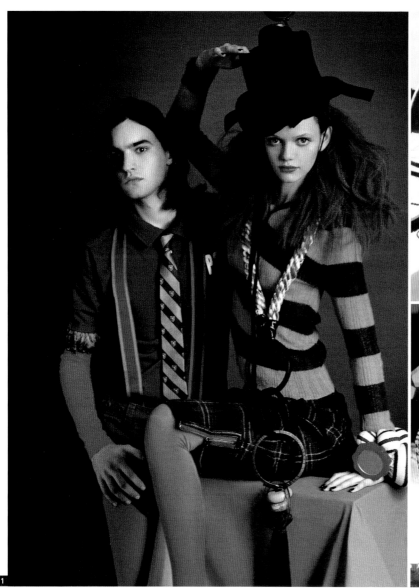

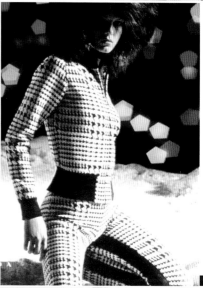

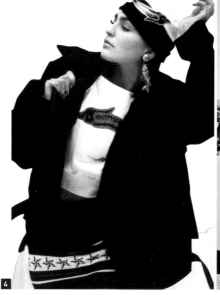

캠프

:: 감수성보다는 자아의 표현이라는 관점에서 주목받는 캠프는 일상적인 기준에서의 미를 좋고 나쁨으로 판단하는 잣대를 무시하는 것으로 이는 예술과 삶에 대한 상이한 경향의 기준을 제공함.

:: 수잔 손택Susan Sontag은 1964년 〈캠프에 관하여Notes on Camp〉라는 평론에서 캠프의 본질을 비자연적인 것으로 정의 내리며, 기교와 과장을 선호하는 라이프스타일을 일종의 미적 현상으로 보는 방법을 제시함.

:: 고급문화의 감성이 도덕적인 것이라면 캠프의 감성은 전적으로 미적aesthetic인 것이며, 표현방식은 아름다움을 추구하는 것이 아니라 과장된 스타일과 기교를 추구함. 따라서 캠프는 전략적으로 도덕적인 열정과 미적인 열정 사이의 긴장을 통해 자아를 표현하는 방식임.

:: 캠프는 심미성, 도덕성, 비극성을 뛰어넘어 풍자적인 즐거움과 감상적인 분위기를 추구함.

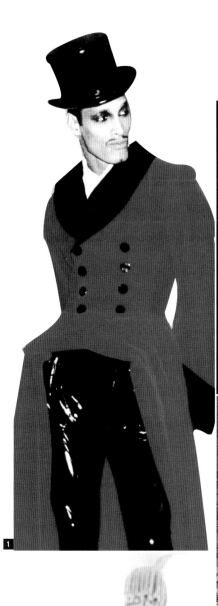

1

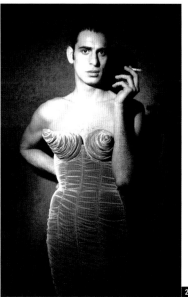

2

3

4

5

컨트리

:: 느린 운율, 평화로운 모습의 전원적 생활은 단지 과거지향적이고 목가적인 낭만성뿐만 아니라 지방색과 토속적 특성에 따라 생생함과 역동적인 이미지를 은유함.

:: 견실함, 정직성, 성실성, 강직성과 같은 순수한 가치를 드러내며 그 스타일은 단순하고 오염되지 않은 아늑함과 안락함을 보여줌.

:: 오늘날 컨트리풍은 과잉 자극된 현대생활의 해독제로서의 의미가 부각되면서 일탈과 해방, 자유로움, 평안을 원하는 신 소비계층의 대안적 디자인 영감의 원천으로 인용됨.

:: 컨트리 스타일의 일반적인 속성으로는 주변 풍경을 연상케 하는 색상이나 질감을 가진 목재, 돌, 벽돌 등 자연소재를 사용한 건축, 거칠고 소박한 나무나 DIY적 소재를 이용한 가구, 홈스펀, 퀼트, 토속적인 천연 염색과 텍스추어의 특성을 가진 원단이나 홈 퍼니싱과 수공예품을 일컬음.

컨트리–아메리칸풍

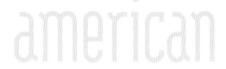

:: 아메리칸 컨트리 스타일의 의미는 광범위하지만 전반적으로 오래되고, 진기하고, 원초적이며 검소하고, 국가의 상징적인 표정이 있다는 속성을 지님.

:: 동부해안 쪽은 영국풍의 영향으로 윌리엄William, 매리Mary, 퀸 앤Queen Anne, 치펀데일Chippendale, 연방정부Federal, 엠파이어Empire 양식을 재편하거나 섞어 쓴 경향이 두드러짐. (뉴 잉글랜드 콜로니얼 하우스, 케이프 코드 커티지 등)

:: 필라델피아를 중심으로 한 독일 이주자들은 그들 고유의 민속 전통을 가구 등에 표현하였고 미시시피 강 주변의 프랑스 이주자들은 플랜테이션 저택의 철 세공 장식, 장롱 등을 통해 모국의 라이프스타일을 반영함.

:: 북동부 또는 중서부에 정착했던 퀘이커Quaker, 셰이커 Shaker, 아미시Amish, 퓨리탄Puritan과 같은 종교 그룹들은 강하고 깔끔하며 엄격한 강령을 준수하는 라이프스타일을 특징으로 하며 그들의 디자인은 단순, 평이, 기능적이며 지극히 절제된 스타일을 보여줌.

:: 남서부 디자인은 미국 원주민 문화와 스페인 정복자 문화가 뒤섞인 것이 특징임. 뉴멕시코의 미셔너리, 어도비 주거 형태 등이 있음.

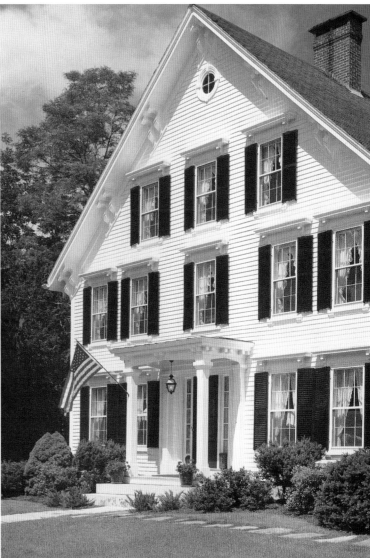

컨트리-이탈리언풍

KEY WORDS

better way to be simple
la dolce vita
northern alps to mediterranean
tuscan pergola
rich texture & rustic authenticity
earth bound quality
terra cotta
dining alfresco

:: 이탈리안 컨트리 라이프스타일은 별 준비 없이 싱싱한 재료로 단순하게 준비하는 그들의 음식처럼 '달콤하고 단순함 sweet & simple' 으로 정의함.

:: 가장 대표적인 컨트리는 중부 이탈리아의 투스카니 지방으로 호박빛의 완만한 구릉, 하늘을 향해 솟구치듯 서 있는 사이프러스 나무, 양들이 노니는 목초와 샛길, 햇빛에 반짝이는 올리브 나무들, 빛의 이동에 따라 시시각각 달라지는 토양색, 구리빛 들판과 포도원 등 독특한 자연의 풍광을 묘사함.

:: 들판의 농가주택은 주로 크림 베이지색 벽에 테라코타 타일을 얹은 지붕이 특징이며, 투스카니 지방의 주택은 자연 소재 그대로의 질감과 색상이 어우러진 소박한 벽과, 마루는 꾸미지 않은 채로 비워 놓고 그 위에 벽돌로 얹은 둥근 천장 vaulted brick ceiling을 올린 것이 특징임.

컨트리-잉글리시풍

english

KEY WORDS

manor
rose garden
shabbiness & luxury
comfortable
eclectic
flower chintz
afternoon tea
thatched-roof cottage

:: 넝쿨 장미와 단정하게 다듬은 박스우드boxwood로 둘러쳐진 잉글리시 컨트리 하우스는 농가 주택과 채마밭, 비밀 정원 등으로 구성되어 있음. 영국의 컨트리 스타일은 가문을 통해 상속된 거대한 영주 스타일과 소박한 시골풍의 커티지 스타일로 양분됨.

:: 영주 스타일은 전통과의 강한 연계성을 보여주며 인테리어 디자인은 대저택이라 할지라도 완벽성을 지향하지 않음. 빛 바랜 천, 퇴색한 페인트, 낡고 오래된 가구들과 세심하게 선택된 앤틱 장식 소품들이 어우러져 독특한 사치스러움을 연출함.

:: 르네상스 이후 좋은 가문의 자제들은 교육의 일환으로 그랜드 투어를 했으며 투어 과정에서 수집한 풍경화, 대리석 상감 테이블, 타피스트리, 카펫, 가구, 청화자기, 건축 드로잉 등이 대대로 저택을 장식하는 데 쓰임.

:: 산업 혁명 이후 컨트리 하우스는 빠르게 움직이는 도시에의 탈출구 역할과 함께 경작의 즐거움을 주는 곳으로 부각됨.

컨트리-프렌치풍

KEY WORDS

mediterranean flavor
patina
brilliant pigment colored paint
bright colored flowers in pot
wood paneled door
beams & trussed ceiling
attic with balcony
limestone wall, brick façade

:: 가까운 밭에는 포도가 익어가고 녹슨 철문과 발코니에는 제라
 늄이 있는 소박한 농가를 떠올리지만 실제 프랑스 농촌은 유
 럽 대륙의 북부와 남부 지방까지 모두 포함하므로 다양한 지
 방색을 보여줌.

:: 자연 풍광과 어울린 건축물의 빛바래고 풍화되어 퇴색한 색상
 이 빚어내는 오묘한 색감과 텍스처의 결합과 붉게 산화된 토
 양, 장미, 라벤더, 등나무, 황토색 등의 풍성한 색상이 특징임.

:: 지역별 특징

브리타니Brittany(북서부) – 토속 화강암에 초가지붕.

노르망디Normandy(파리 북쪽) – 반으로 쪼갠 통나무 벽에 가
 파른 경사 지붕.

알사스 Alsace(북부) – 선명한 색조로 채색한 주택, 진저 브레
 드 ginger bread장식.

바스크 Basque(남서부) – 화이트 워싱 벽, 기와지붕, 주로 3층
 형 (1층-마차 헛간, 2층-주거 공간, 3층-발코니가 달린 다
 락방, 곡식 창고).

프로방스Provence(남동부) – 대표적인 프렌치 컨트리, 지중
 해풍, 라임스톤 주택의 외형 구조.

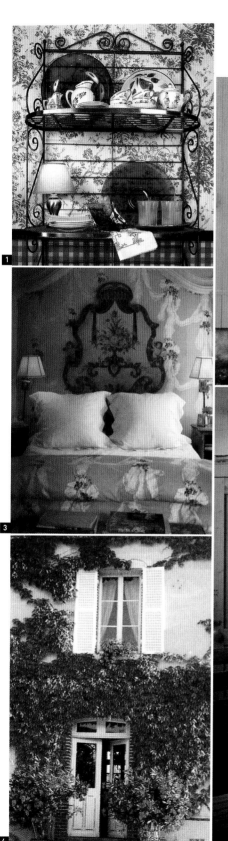

1

3

4

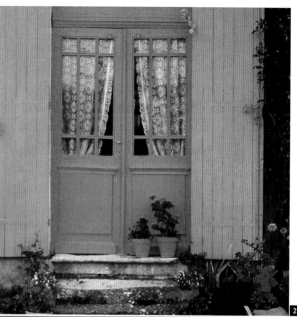

2

5

코보스

kobos

:: 한국적 보보스 집단을 코보스라고 부르는 데서 유래한 말로 이들은 자유화, 정보화에 민감한 20-30대의 감성세대들을 중심으로 '보보스'적 특성을 표현함.

:: 고학력 · 고소득 · 전문직 같은 특성은 80년대 여피족을 닮았지만, 자유로운 사고 · 개척 정신 · 트래디셔널 캐주얼을 선호하며, 보보스 원류에 비해 좀 더 전통적이며서 보수적인 것이 특징임.

:: 한국적 보보스의 특징은 엘리트 의식이 강하며, 신흥 부류보다는 기존 엘리트 부류의 자녀세대로 그들의 가치관과 생활양식이 좀 더 개방되고 자유로워졌다는 것을 의미하며, 소비행태에 따른 삶의 방식은 개인 취향에 따라 다른 형식을 취함.

:: 남에게 방해를 주지 않는 한 내 마음대로 식의 발상과 열심히, 풍족하게, 자유롭게 사고하는 마인드를 가진 소비문화를 이끄는 선도계층임.

코스튬플레이

costume play

:: 코스프레Cosplay 라고 흔히 일컫는 코스튬플레이는 '복장' 과 '놀이' 의 합성어로 영국에서 유래하였으며 일본에서 확대 · 발전했음.

:: 자신이 좋아하는 만화나 애니메이션 및 게임의 캐릭터나 가수, 영화배우, 역사적 인물 등 현존하거나 현존하지 않는 가상의 존재를 의상 및 소품, 동작 및 상황묘사를 통하여 재현하며 즐기고 공연하는 일련의 행위를 일컬음.

:: 만화와 게임 캐릭터를 친구로 삼아 성장한 캐릭터 세대의 대표적 문화이자 특히 코스튬플레이 사이버동호회의 활성화로 10대들 사이에 각광받는 신종 마니아 문화 중 하나가 되었음. 작품을 패러디하여 다시 제작하는 동인 활동과 더불어 가장

:: 적극적이고 종합적인 시각작품 감상법으로서 그 방법이 작품에 매우 충실하며 어려운만큼 만족도도 높음.

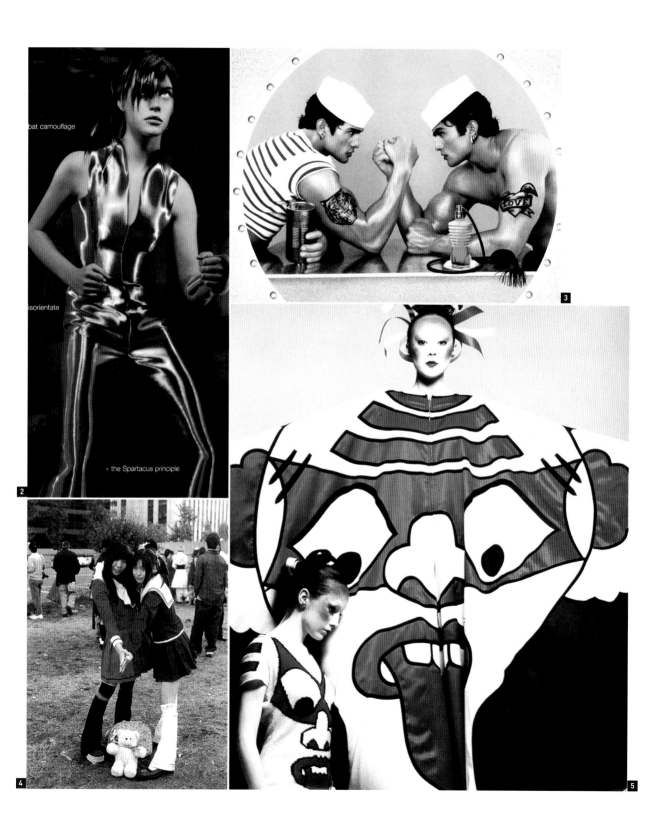

bat camouflage

isorientate

◦ the Spartacus principle

2

4

3

5

코쿤

:: 페이스 팝콘Faith Popcorn이 그의 베스트셀러 《팝콘 리포트 *The Popcorn Report*》(1991)에서 "21세기에는 모든 사람이 직장의 속박을 벗어나 자기 개성의 자유를 찾아 재택 근무를 하게 되는 이른바 코쿠닝cocooning(누에고치) 신드롬이 널리 퍼질 것"이라고 예언한 데서 유래함.

:: 급격한 사회 변화와 범죄 증가에 대응하여 안정적인 삶을 지향하는 신개념으로 가족, 안전, 인간에 대한 소중함을 중시하며 새로움에 대한 추구보다는 기존의 익숙한 것, 편안한 것에서 만족감을 느끼는 부류임. 복잡하고 스트레스가 많은 현실에서 벗어나 자기만의 공간에 칩거하려는 현대인을 말함.

:: 코쿤은 혼자서 모든 것을 해결할 수 있다는 메커니즘으로, 특히 남에게 피해를 주는 번거로움과 남 때문에 피해를 받는 불쾌함을 철저하게 배제하면서도 만족스러운 상태를 성취한다는 코쿤의 이상은 타인의 존재를 대체하거나 제어할 수 있을 만큼의 기술 발전을 전제로 함.

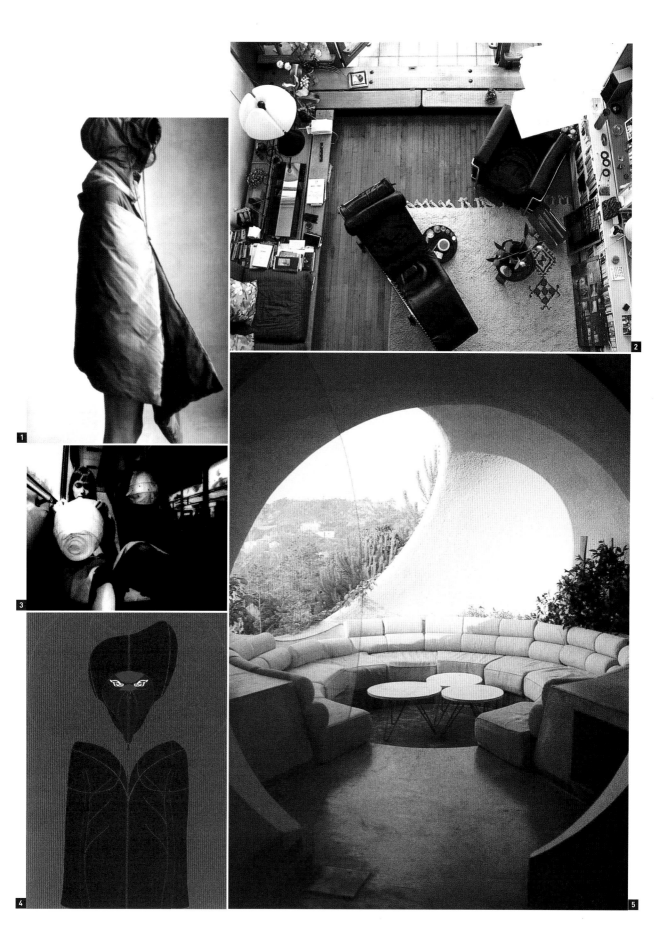

키덜트

:: 아이kid와 어른adult이 합쳐져 만들어진 키덜트는 바로 아이 같은 어른을 뜻하는 것으로, 20-30대의 어른이 되었음에도 불구하고 여전히 어린이 취향의 분위기와 감성을 추구하는 성인들을 일컫는 용어임.

:: 어린 시절의 추억을 재미있고 순수한 형태로 표현함.

:: 키덜트는 각박한 현대인의 생활 속에서 도피적이면서도 긍정적인 이미지를 가지고 있는 것이 특징이며, 이들은 무엇보다 진지하고 무거운 것 대신 유치하거나 재미있는 것을 추구함.

:: 키덜트 룩은 어린아이와 같이 있는 그대로의 감정을 드러내는 단순함, 행복감 등에서 영감을 얻어 즐겁고 유머러스한 이미지가 특징으로 가볍고, 명랑하고, 화려하게 동심의 세계로 돌아간 듯 표현함으로써 어린아이의 유치함을 하나의 트렌드로 승화시킴.

1

2

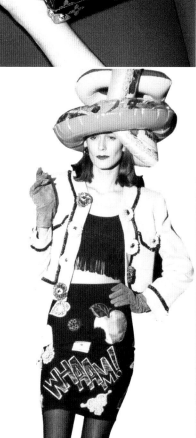

3

4

5

키치

kitsch

KEY WORDS

bad taste
anti-art
anti-aesthetics
artistic vulgarity
sentimentality
tasteless
ostentatious
historic nostalgia
informal & bizarre

:: '조악한 모조품, 저속한 표현기법, 통속적인 일상행위'를 지칭하는 말로 1860-70년대 사이의 하찮은 예술품을 지칭하는 속어로 출발했음.

:: 진지함과는 거리가 있는 가볍고 저속한 취향과 맥락을 같이하며 비교적 값이 싸서 누구나 손쉽게 구할 수 있다는 의미를 지님.

:: 포스트모던 시대에 순화되지 않는 과장되고 조잡한 방식으로 과거의 문화형식을 재현하는 것으로 자극적이면서 저속한 색채, 산만한 장식, 싸구려 소재 등 전근대적인 감각을 추구하며 간결한 세련미를 배격하는 것이 특징임.

:: 패션 분야에서는 키치를 '고상하고 품위 있는 것에 대한 거부, 격식에 대한 거부, 전통에 대한 이단적 감각의 표현' 등 악취미를 의미함.

:: 의복에서 단순과 절제를 거부하여 장신구를 과도하게 사용하거나 색채나 문양을 지나치게 표현하는 누적성을 보이거나 마무리하지 않는 끝 처리 등의 태도를 보임.

파워 드레싱

power dressing

KEY WORDS

dressed to kill
hard edge
woman power

Margaret Datcher
Giorgio Armani
Donna karan
Versace

:: 1980년대 여성들의 옷차림에서 '성공을 위한 옷차림dress for success'의 개념으로 받아들여진 것으로, 여성의 옷차림이 간접적으로 권력이나 성을 드러내는 수단으로 작용하면서 여성 권력을 상징하는 개념이 됨.

:: 80년대에 들어와서 여성의 사회활동과 정치 참여가 보편적으로 이루어지면서 여권신장의 상징이기도 했던 여성 CEO나 성공한 여성의 이미지를 의복에 구현함.

:: 진한 남색의 테일러드 수트와 깔끔한 블라우스, 각이 진 어깨라인 등을 특징으로 하는 스타일로 영국 대처 여사와 전문직 비즈니스 여성들에 의해 표현됨.

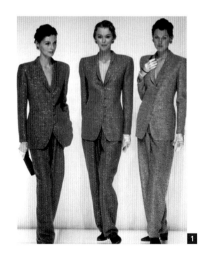

1

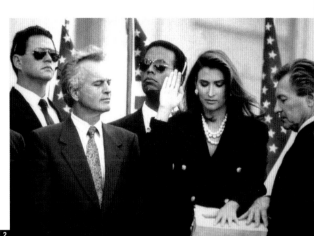

2

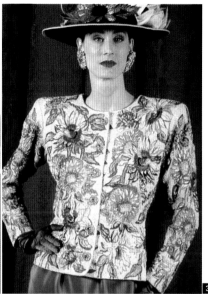

3

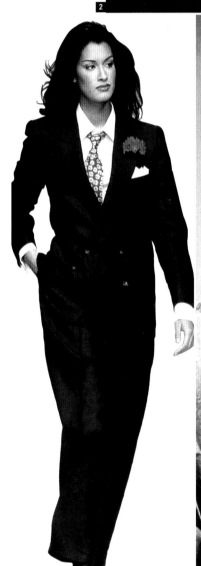

4

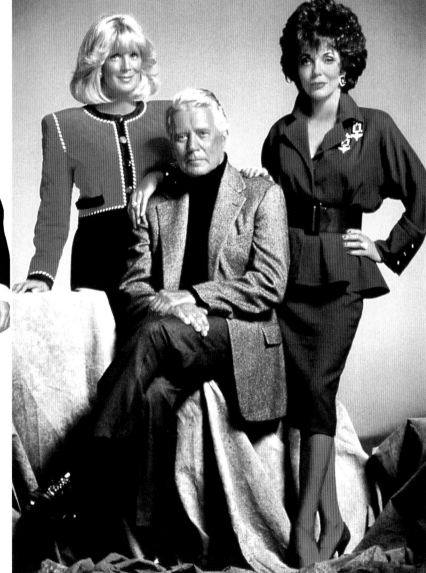

5

페티시즘

fetishism

KEY WORDS

shifting erogenous zone
tight dressing
black leather & PVC
corset underwear
high heel
bondage dress
pervs

Madonna
Thierry Mugler
Vivienne Westwood
Azzedine Alaia
Jean Paul Gaultier

:: 페티시fetish 는 포르투갈어인 페이티소feitico 가 변한 말로 주
물 숭배와 성적 도착 현상이란 두 가지의 의미로 분류됨. 전자
는 주술적 종교와 관련되며, 후자는 변태성욕 또는 성적 일탈
로서의 페티시즘을 가리키는 것임.

:: 후자의 의미가 대중문화로 확산된 시기는 19세기로, 신체의
일부 또는 특정한 사물에 대한 비정상적인 성적 애착을 느끼
는 일종의 변태성욕 또는 성적 일탈sexual deviance 의 의미를
지님.

:: 페티시즘은 패션 트렌드를 거부하는 동시에 극단적인 기호를
강조하는 경향이 있음. 페티시 문화는 일반 대중들에게는 거
부감을 느끼게도 하지만 그 자체의 독창적이고 창조적 열정을
다양하게 표현하면서 고정관념을 깨뜨리고 일반 대중사회에
큰 영향을 끼침.

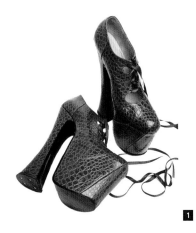

1

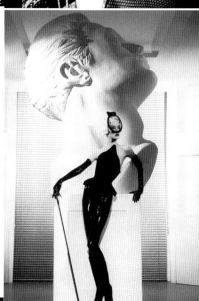

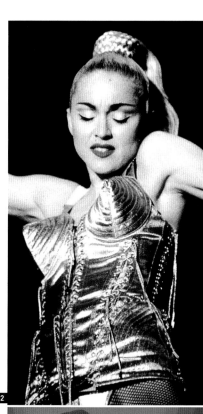

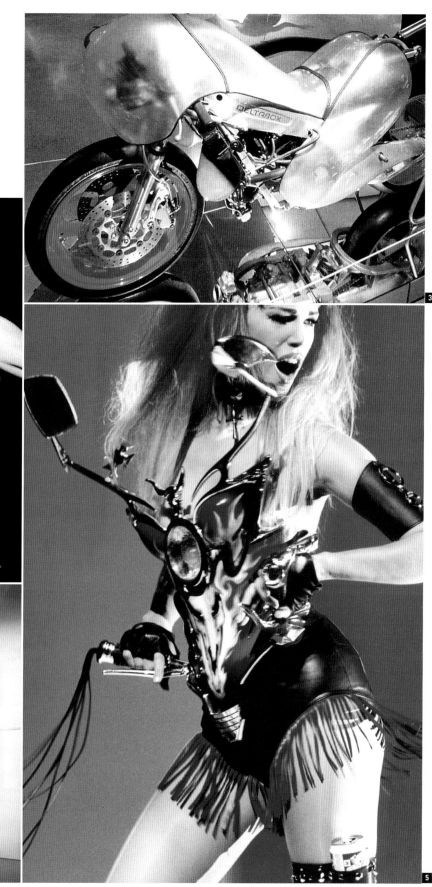

포쉬

KEY WORDS

nobility
aristocratic mood
elitist luxury
Aquascutum
Burberry
John Smedley
Holland & Holland
Pringle of Scotland
Landrover
Jaguar
Wedgewood

:: 포쉬POSH: Port Out, Starboard Home는 배 위의 고급스러운 집으로 인도를 왕래하던 함선의 값나가는 선실을 뜻했으며, 오늘날에는 세련되고 고상한 사람들이나 사물을 뜻하는 약칭임.

:: 포쉬의 어원은 영국 계급 사회의 상류층에 그 뿌리를 두고 있으며, 수세기 동안 지속되어온 귀족 사회의 예의범절, 우아함, 품격있는 작위, 장원의 이미지를 포함함.

:: 자신이 소유하거나 사용하는 것은 모두 당연히 최고급이라는 자부심을 나타내는 말이기도 하고 소유자의 취향과 지위를 상징함.

:: 포쉬는 다양한 분야에서 최고의 브랜드를 지향하며, 영원하면서도 동시에 끊임없이 변화하는 상류층의 이미지를 탄력있게 조절하는 영국적 스타일임.

1

2

3

4

5

포클로어

folklore

:: 유럽의 농민, 인디언 의상의 영향을 받은 복식이나 이를 모티 프로 삼은 의상의 유행을 가리키는 것으로 일반적으로는 민족 복 스타일의 패션을 뜻하며, 포크 룩Folk Look이라고도 함.

:: 포클로어는 에스닉 스타일과 함께 대표적인 민속풍 패션으로 서 주로 유럽 지역을 대표하는 기독교 문화권의 민속 의상을 의미. 이에 비해 에스닉은 기독교권 이외의 비기독교 문화권 의 민속 의상을 나타낸 것임.

:: 1960년대말 히피의 영향으로 인도, 티베트 등의 민속 의상이 주목되면서 포클로어 의상이 다시 나타나기 시작하였고, 1970년대 말 이브 생 로랑Y. S. Laurent과 겐조Kenzo가 페전 트풍(시골 농부 풍)을 주제로 디자인하면서 유행하기 시작함.

:: 90년대에 접어들면서 다양성의 개념과 다문화적인 트렌드의 영향으로 포클로어의 다양한 현상이 패션에 반영되어 개인주 의적, 지역주의적 특성을 나타냄.

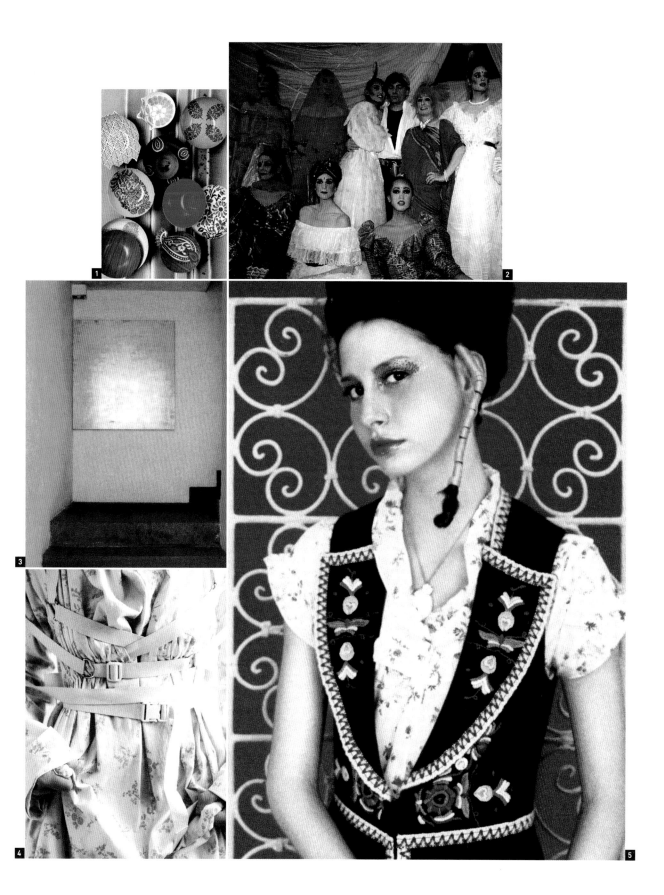

퓨전

KEY WORDS

Orientalism
East meets West
syncretism
hybrid
zen

:: '이종교배異種交配, 융합融合, 융해融解 라는 의미로 서로 상충되는 두 가지 또는 그 이상의 요소들이 만나 함께 하여 새로움을 창출하는 것으로 전혀 서로 어울릴 것 같지 않은 것들의 조합을 나타내는 상호 교류 및 탈경계화脫境界化 현상임.

:: 일반적으로 절충주의 개념을 의미하기도 하며 새로운 개념의 혼합과 어울림으로 생성된 제3의 문화로서 고정관념에서 벗어난 신선한 세기말적 현상으로 표현됨.

:: 동양과 서양의 만남이라는 동,서방풍의 교류에서 출발하였으나 극단적으로 이질적인 것, 가변적인 것들과의 새로운 조합의 시도를 통해 정체 상태가 아닌 무한한 가능성을 창조하는 스타일을 은유함.

:: 패션에서는 남성복과 여성복의 특성을 교합한 새로운 형태와 이미지 창출. 시대적 감각의 융합, 동서양 특성의 조합, 장르 간의 혼합 형태로 대립적 요소들이 함께 공존하는 스타일을 의미함.

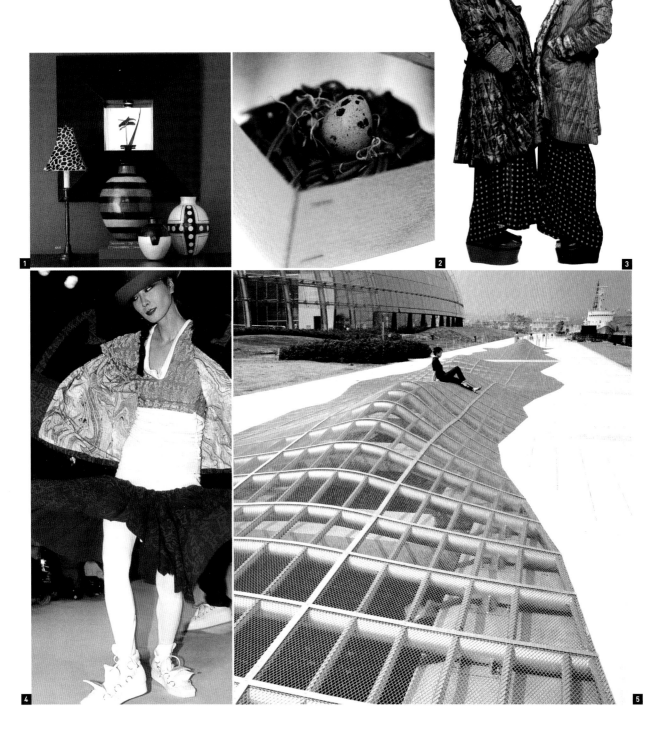

1

2

3

4

5

플래퍼

flapper

KEY WORDS

Garçonne look
boyish style & bobbed hair
charleston
roaring twenties
radical transfiguration

Louise Brooks
Clara Bow
Dorothy Parker

:: 제1차 대전 이후 여성의 사회적 위치와 사상에 많은 변화가 나타남에 따라 여성의 지위 향상과 경제적인 독립과 함께 등장한 자유연애주의자임.

:: 당시 자유로운 성 개념을 지닌 말괄량이를 일컫는 플래퍼들은 유행에 민감한 멋쟁이들로 여성성보다는 소년다운 맛이 나도록 직선적인 실루엣과 짧은 스커트를 착용함.

:: 시대적인 배경으로 플래퍼는 재즈와 밀접한 관련을 가지고 있으며, 1920년대 초 재즈 시대의 모던 정신을 구현한 빠르고 와일드한 플래퍼 스타일은 관습에 대항하는 자유롭고 독립적인 면모를 보여줌.

:: 패션에서는 낮은 허리선의 부드럽고 긴 실루엣, 짧은 머리, 짧은 스커트, 접어 신은 양말, 긴 담뱃대, 편편한 가슴선, 앙상하게 말라 보이는 신체적 특성을 지향함.

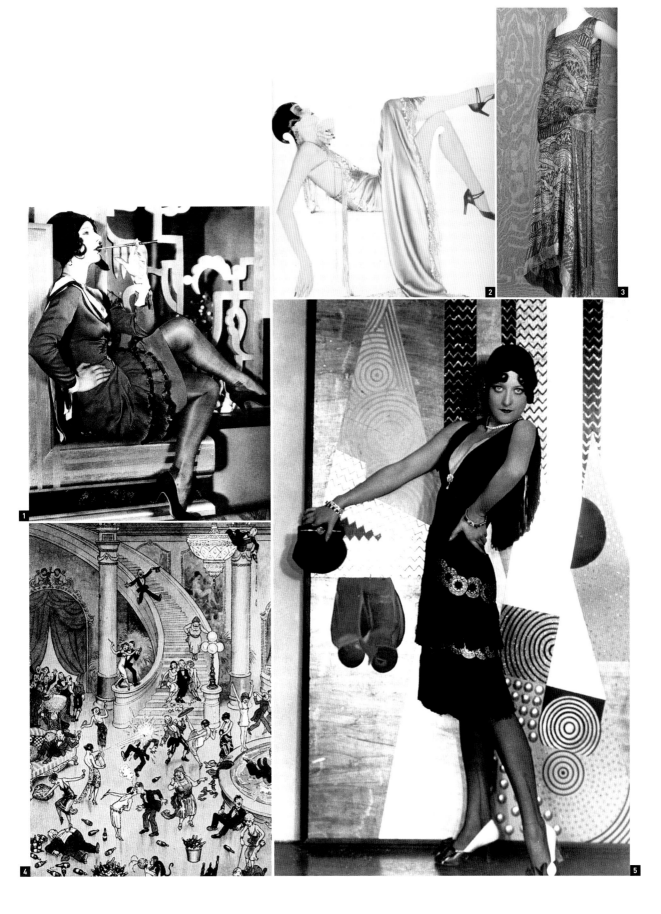

하이브리드

hybrid

:: '잡종雜種', '혼성물混成物'이라는 의미로 서로 다른 두 개의 기술이나 시스템이 결합되는 것을 일컬음.

:: 20세기 이후 다양한 전통적인 장르의 혼합 또는 붕괴로 새로운 장르가 시도되어 복합적인 디지털 사회로 형성되어 감에 따라 수직적 위계질서보다 수평적인 다양성을 중시하는 21세기의 현상으로 부각되고 있음.

:: 하이브리드는 다원성의 경향이 강해지면서 다른 문화에 관심을 두게 된 '탈 중심화' 현상으로 디자인 적용방법은 내부로부터의 근본적 해체를 통한 다양성을 추구하거나 불연속성에 의한 스타일의 혼합으로 표현함.

:: 다양한 문화의 스타일들이 그 경계가 흐려지는 것을 의미하기보다는 대조와 결합의 경계를 충분히 인식한 후 병치에서 오는 스타일의 혼합을 의미함.

2

3

4

5

하이테크

:: 과학기술을 이용하거나 그 부산물인 산업재료와 기계를 차용한 디자인 스타일을 일컬으며 공업기술력에 의존도가 높은 디자인을 총칭함.

:: 1960년대부터 본격적으로 시작된 하이테크 디자인은 하이테크 미술과 테크놀러지 아트의 절대적인 영향을 받았고 그 배경에는 러시아의 구성주의와 이탈리아의 미래주의 같은 도전적이고 실험적이며 전위적인 예술이 근원이 됨.

:: 90년대 하이테크 개념의 특징은 장르의 파괴에서 출발하여 한 가지의 물성보다는 여러 장르를 혼합한 다양한 효과를 중심으로 발전했으며 개발에 따라서 디자인과 스타일도 다양해짐.

:: 패션에서 하이테크에 의한 소재의 기술적인 발전은 의복의 형태에도 많은 변화를 가져왔고, 라이프스타일도 모던하게 변화시켰으며 기능주의적 패션을 확산시켰음.

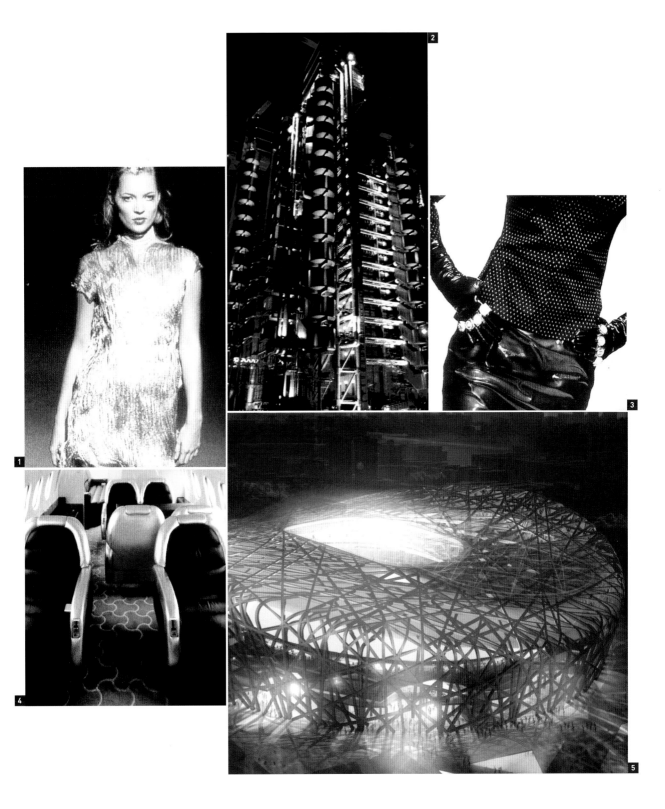

할리우드 스타일

hollywood style

:: 1920-30년대를 중심으로 지루하고 고단한 일상에 피난처를 제공했던 할리우드 이미지가 건축, 장식, 패션, 인테리어 등 각 분야에 영향을 미쳐 위트, 매력, 환상, 도피적 조형언어를 창출함.

:: 할리우드 양식은 아르데코의 미국식 해석으로 발전되었으며 장식 어휘, 이집트 및 바빌로니아 신전의 패턴, 도시 생활의 자극적이고 열광적인 속도를 나타낸 기하학적 형태와 빛나는 표면 처리 기법이 할리우드와 플로리다, 뉴욕의 건축물을 중심으로 확산됨.

:: 배우들은 스타가 되어 그들을 숭배하는 영화 관객들에게 모델이 되었고, 그들의 미, 양식, 행동의 변화는 유행을 선도함.

:: 할리우드 스타일이 조장한 유머와 웅장한 것에 대한 꿈 같은 환상은 대공황의 재정적 불안에 사로잡혀 있던 시대에 가벼운 위안을 제공함.

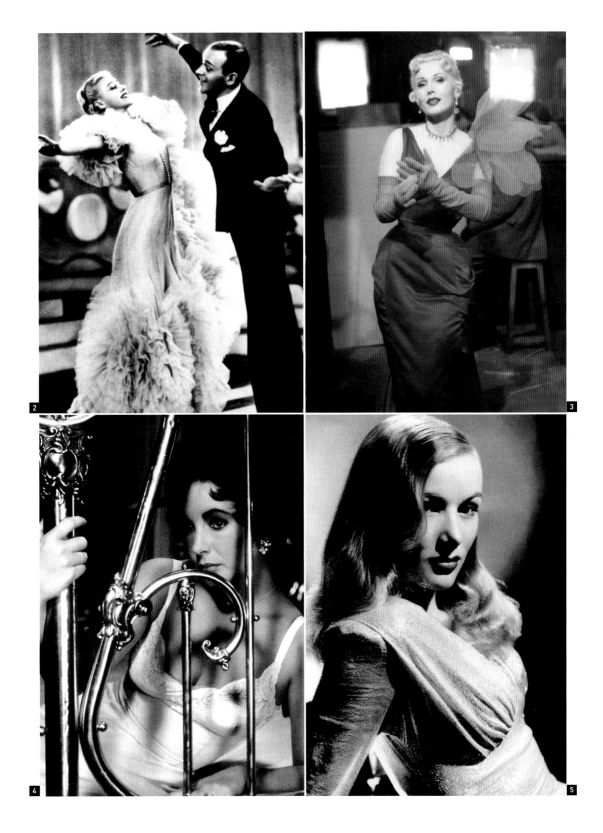

혼성모방

KEY WORDS

fragmentation of meaning
multi-culturalism
parody
collage
bricolage
indeterminate
deconstruction

Jean Paul Gaultier
Christian Lacroix

pastiche

:: 혼성모방Pastiche 은 포스트모더니즘의 대표적 특징의 하나로
'예술에 대한 예술'이 하나의 예술 방법으로서 수용됨에 따라
논의의 대상으로 부상하게 된 것임.

:: 문학, 음악, 미술 패션 분야에서의 모방작품을 말하며 이미 잘
알려져 있는 작품이나 특정한 예술가의 작품의 모티프, 스타
일, 이미지, 테크닉 등을 아무 연관없이 의식적으로 모방하여
편집, 재조합한 예술작품이나 창작방법을 일컬음.

포스트모더니즘에서 나타나는 모방행위인 패스티쉬는 다른
:: 스타일을 모방하거나 다른 스타일의 양식을 차용한다는 점에
서 외적으로는 패러디와 유사점을 지니지만, 패러디의 경우
에는 이전의 예술 개념과 창작 방법을 풍자하거나 비판하기
위한 것이어서 그런 의도가 없는 혼성모방과는 구분됨.

1

제3장 하위문화

고스

goth

KEY WORDS

Dracula
New Gothic
Victorian morality
grotesque & decadent
camp aesthetic
black clothing

Bauhaus | The Cure
Joy Division | Sister of Mercy
Siouxsie Sioux | Marilyn Manson

Beetle Juice(1989)
The Adams Family(1991)
The Crow(1994)

:: 19세기 빅토리아 시대에 새롭게 부활한 중세 고딕문화를 중심으로 발생한 아웃사이더의 하위문화임. 런던을 중심으로 1970년대 후반과 80년대 초에 처음 등장하였으며 펑크, 뉴로맨틱, 글램 등에 반대하여 출현함.

:: 고스는 어둡고 기괴한 사운드와 이미지를 중시하는 고딕록 Gothic rock 장르에서 출발한 포스트펑크씬 Post Punk Scene 과 같은 음악에서 비롯된 문화이자 중산층의 엘리트들에 의해 형성된 문화이기도 함.

:: 인간의 소외, 죽음과 공포, 자학과 고통 등을 초현실적으로 표현하면서도 중세적이며 이교도적인 효과를 의도하는 것이 특징이며 패션 또한 중세적인 요소를 가미한 스타일에서 발전함.

:: 고스의 독특한 스타일은 고스 밴드와 런던의 뱃케이브 Batcave 클럽을 중심으로 대부분 영국에 기반을 둔 음악과 이미지를 발전시켰으며, 고스족은 하얀 얼굴과 검정 의복을 선호하며 역사성, 양성성, 페티시즘의 미적 요소를 지님.

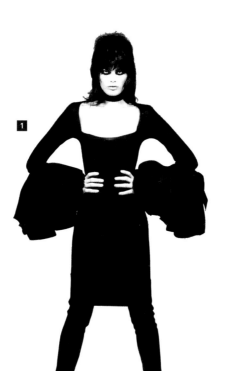

1

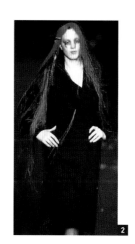

2

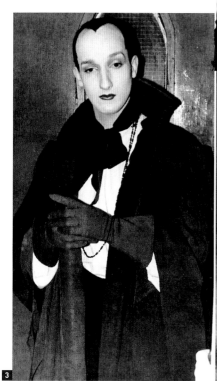

3

4

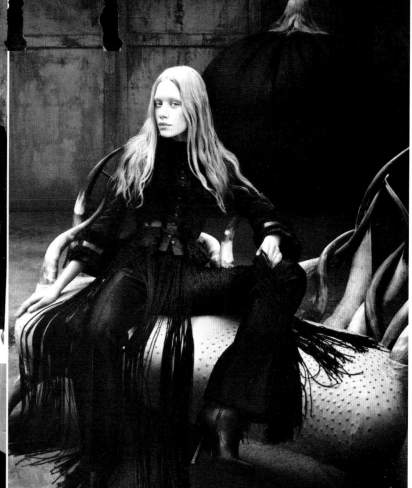

5

그런지

grunge

:: 1980년대 말 미국의 시애틀 지역에서 최초로 발전한 그런지 록Grunge rock에서 출발하였으며 90년대 중반에 이르러 대중적인 면모를 갖춘 얼터너티브 Alternative 음악이자 문화임.

:: 80년대의 엘리트주의에 대한 반동으로서 시작되었고 근원은 도시적인 보헤미아니즘에 있으며, 젊은이들의 염세주의와 불안을 표현하는 분노에 찬 노래처럼 현실에 대해 냉소적이고 실용적인 가치관을 표현함.

:: 히피의 영향을 받기도 한 그런지 룩은 정통 하이패션과 엘리트주의에 대한 반발로 대담한 레이어링과 남루하고 의도적인 지저분함이 특징임. 특히 하류층의 의복 요소를 많이 차용한 낡고 헤지고 구겨진 듯한 의상으로 나타남.

:: 특별한 형식 없이 아무렇게나 입거나 혹은 여러 가지 스타일과 소재를 사용하여 중고의류를 재활용한 에콜로지의 표현이나 색상에서도 서로 반대되는 것을 혼합하여 세련된 스타일을 연출하기도 함.

:: 워싱washing, 샌딩sanding 등 그런지 효과를 창출할 수 있는 다양한 후처리 기법 개발을 유도함.

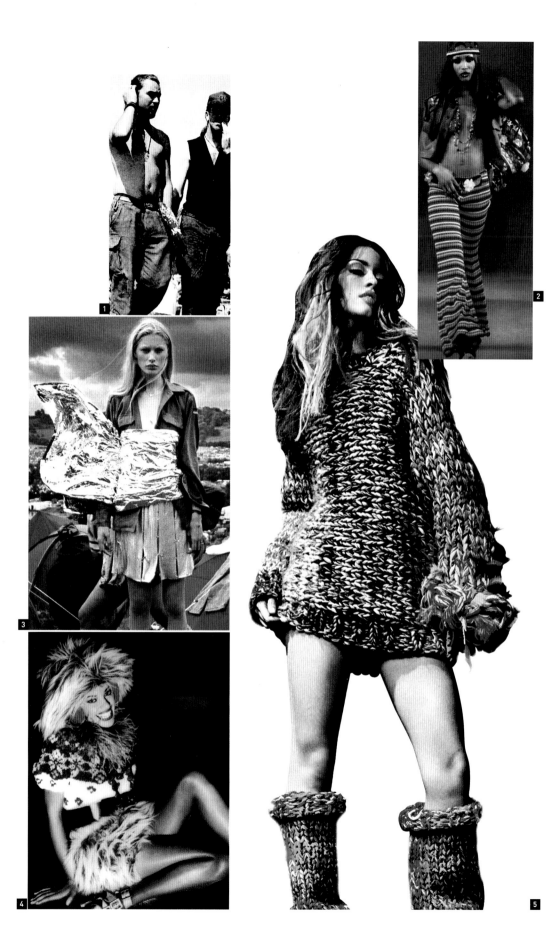

글램

:: 1971-72년경 런던에서 시도되었던 실험적 장르의 음악인 글램 록Glam rock에서 나온 명칭으로 데이비드 보위David Bowie의 양성적인 옷차림과 도발적이고도 현란한 화장, 화려하고 번쩍이는 공상과학적 이미지를 미디어에서 글래머러스하다고 표현한데서 유래됨.

:: 퇴폐적이며 냉정하고 인위적인 도시감각인 밴 글램 스타일은 60년대 히피에 반감을 가졌던 중산층 청년들과 백인 우월주의에 빠졌던 젊은이들에게 인기가 있었음.

:: 스타일은 레오파드 프린트, 라메lame, 세퀸sequin 소재의 수트, 광택 있는 인조소재, 플라스틱 부츠 등이 특징임.

:: 글램 록 가수들의 스타일은 공연장의 열광적인 팬들뿐만 아니라 도심의 젊은이들에 의해 모방되었고, 글램은 이후 펑크, 뉴로맨틱, 고스 등의 집단으로 계승됨.

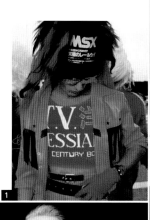

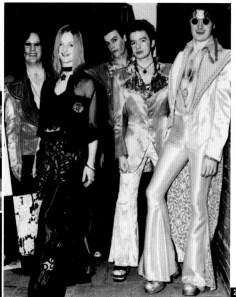

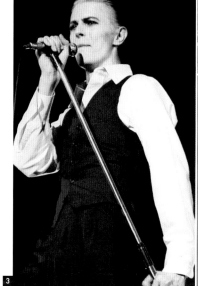

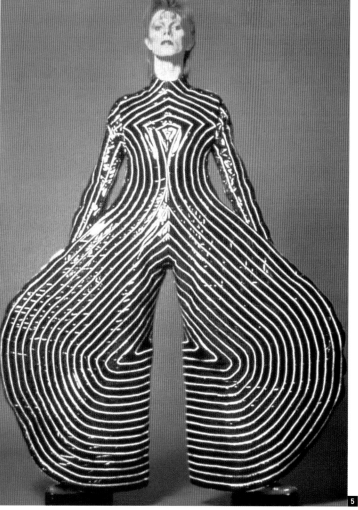

뉴 로맨틱

new romantic

:: 펑크에서 영향을 받아 생겨난 하위문화로 1980년대 초반의 패션을 주도한 런던의 클럽 블리츠 키즈Blitz Kids에서 기원했음.

:: 이들은 새로운 로맨티시즘을 근간으로 하는 국제적인 하위문화 스타일로 펑크 이후 젊은이들의 새로운 80년대 패션으로 자리잡게 되었고 복장에서는 중세적인 취향에 현대적 요소의 화려하고 특징적이며 공상적인 면이 결합함.

:: 이들의 글래머러스한 측면은 때때로 새로운 성gender정체성으로 주목받았으며 양성성의 이미지를 포함하는 경향을 보임.

:: 스트리트 스타일, 클럽 문화, 대중음악 스타일이 잘 연결되어 생성된 문화적 형태로 이는 80년대 초반 새로운 형태의 라이프스타일 잡지인 《더 페이스The Face》, 《아이-디 i-D》 등을 탄생시킴.

1

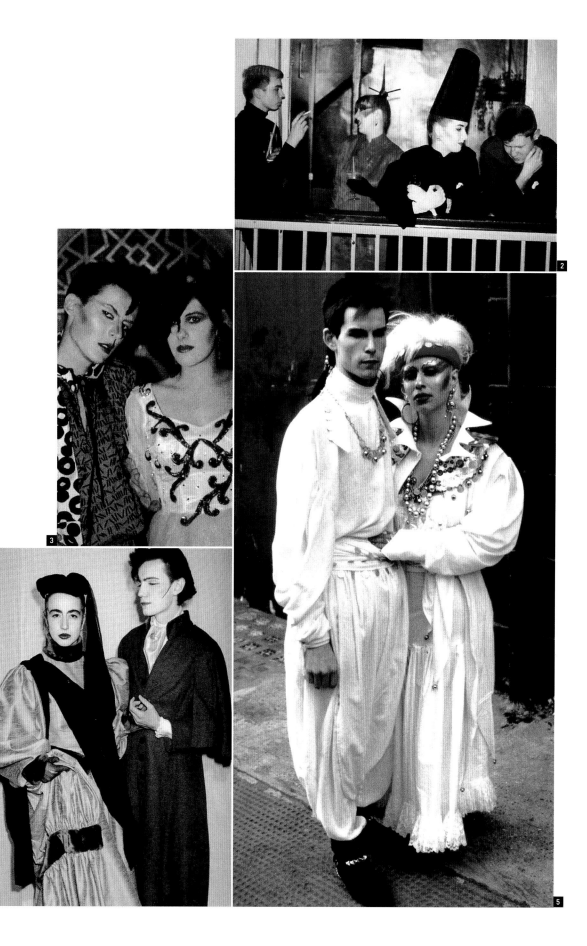

라스타파리안

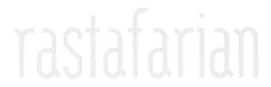
rastafarian

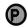
:: 1930년대부터 시작된 라스타파리안의 운동은 구약성서의 한 해석으로서 1930년 하일레 셀라시에Halie Selassie 3세가 이디오피아의 황제로 등극했을 때 구세주로 환영받으면서 그가 사람들을 조상의 땅인 아프리카로 다시 영도할 것이라는 믿음에서 유래함. 이것이 라스타파리아니즘이며 이를 신봉하는 사람들을 라스타파리안이라 부름.

:: 1970년대 초반, 이들은 라스타파리안 스타일로 레게 음악을 즐겼는데, 레게reggae라는 말은 생존하기 위해 투쟁해야 하고 원하는 것을 쉽게 얻을 수 없는 보통사람을 의미하는 '레귤러regular'에서 온 것으로 음악은 베이스를 중심으로 만들어져 힘있는 느낌을 줌.

:: 흑인 청년들과 경찰 사이의 갈등이 증폭되고 수입된 레게음악이 인종과 계급의 문제들을 직접적으로 다루게 되면서 하나의 사회적 갈등이나 문화 코드로 자리를 잡게 되었으며 이렇듯 독창적인 음악의 유행은 '레게 스타일'이라는 독특한 문화를 만들어 냄.

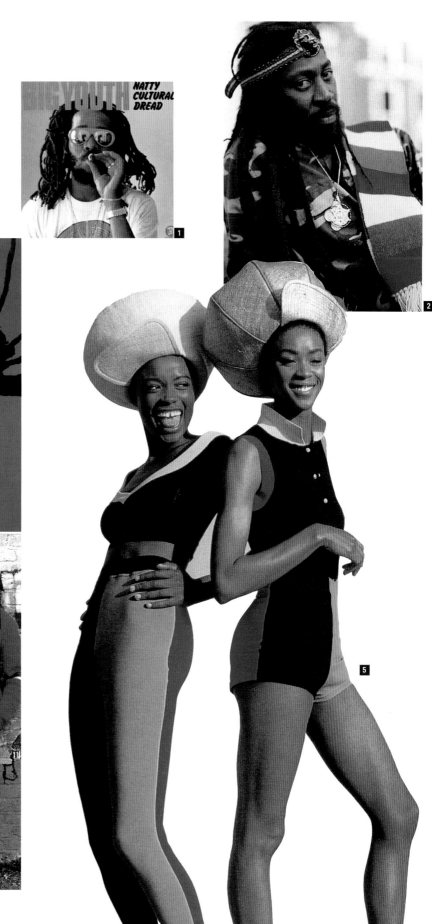

1

BIG YOUTH
NATTY CULTURAL DREAD

2

3

4

5

레이버

:: 80년대 초반에 하우스House(후에 테크노) 음악 연주를 중심으로 규모가 큰 창고에서 비밀 댄스 파티가 유행하기 시작하였고 1987년 이후 이러한 파티를 '레이브rave' 라고 부르기 시작함.

:: 기존의 록 컨서트가 연주자에 집중된 반면 레이브는 음악에 취해 각자 개인적인 도취감에 빠지는 풍경을 보임.

:: 레이브 파티를 즐기는 사람들을 레이버라고 지칭하는데 이들은 마약을 즐기며 우울한 현실에서 벗어나 자유를 누리고자 하는 철저히 비정치적이고 개인적인 놀이 문화를 추종하는 군중임.

:: 황홀경을 느끼는 개인적인 체험은 존중하되 주위에 피해를 주지 말고 레이버들은 한 공동체임을 지각하자는 뜻에서 PLUR(peace, love, unity, respect)라는 슬로건을 내세움.

:: 80년대 중반 엑스터시를 동반한 사이키델릭 하위문화와 함께 영국을 중심으로 쾌락적인 레이브 문화가 해외로 급격히 전파됨.

로커

KEY WORDS

heavy metal

ton-up boys

motorcycle jacket

black leather jacket

perfecto

swastika

pilot's goggle

winkle-picker boots

The Wild One (1954)

The Leather Boys(1963)

:: 1950년대 말, 로큰롤의 인기와 함께 모드와 거의 같은 시기에 영국에서 발생했으며 1960년 초반, 런던에 모여든 10대 모터사이클족이 로커의 효시가 됨.

:: 로커의 거친 이미지는 남성미에 대한 새로운 정의를 제시하였는데 거칠고 다듬어지지 않은 그들의 외모는 성적인 면을 강조하였고 불량배의 이미지와 자유로운 유랑자로 표현됨.

:: 이들의 복장은 실용적인 가죽 점퍼와 제도권에 대한 반항과 사회적 평등의 상징인 진으로 대표되었음. 이는 반항을 상징하는 동시에 당시 진이 유럽에서 노동자의 작업복이었다는 점을 감안한다면 로커의 이러한 복장은 육체 노동자blue collar 대 정신 노동자white collar의 계급적 대립과도 관련됨.

:: 로커는 자신들의 신분을 반항적인 스타일로 표현하였는데 '집단 정체성'을 강조하기 위해 그림, 금속 징 장식, 면도날처럼 뾰족한 구두 등을 착용하는 것을 특징으로 함.

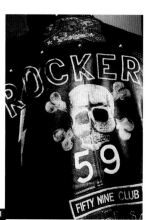

1

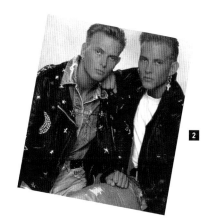

2

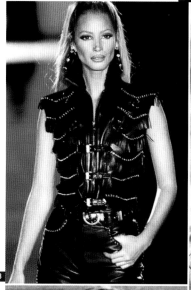

3

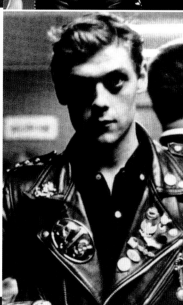

4

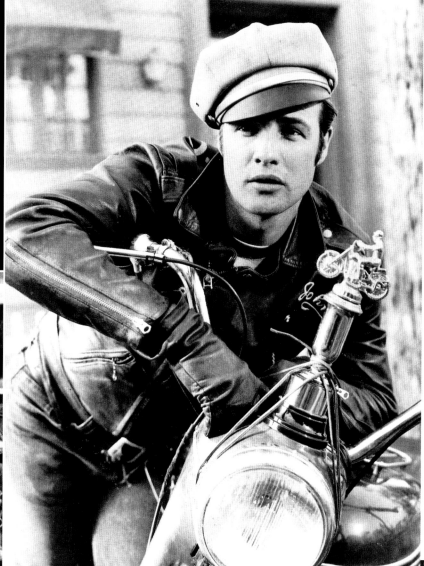

5

루드보이

rude boy

KEY WORDS

Caribbean member of street gang
bluebeat
rebel without pause
multi-racial, multi-cultural
rudie blues

The Harder That Come(1972)
Dance Craze(1981)
Take it or Leave it(1981)

:: 1960년대 초반에 자메이카와 카리브해 지역에서 이주하여 런던에서 흑인 공동체를 형성한 반사회적 집단의 급진적인 젊은이들을 일컫는 말로 재즈와 미국 갱 영화의 열광적인 팬으로서 그 패션을 모방함.

:: 당시 이들은 미국으로부터 유입된 알앤비R&B와 자메이카 고유의 민속음악이 결합된 스카ska에서 록스테디rocksteady로의 전환기를 겪었으며, 영국에 이민와서 백인 사회와는 완전히 다른 자신들만의 하위문화를 만듦.

:: 루드보이의 스타일은 스킨헤드에까지 영향을 미쳤으며 흑인의 해방과 아프리카로의 복귀를 꿈꾸는 라스타파리안 스타일을 창출했고, 흑인의 정체성과 저항의지를 직접적으로 보여주는 상징으로 백인들에게까지 확산됨.

:: 루드보이는 화려함과 난해함이 혼합된 미적 표현으로 자메이카 최고의 정통성 있는 하위문화 스트리트 스타일 중 하나로 정착했으며, 1980년경 영국에서 투톤Two-tone으로 리바이벌됨.

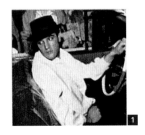
1

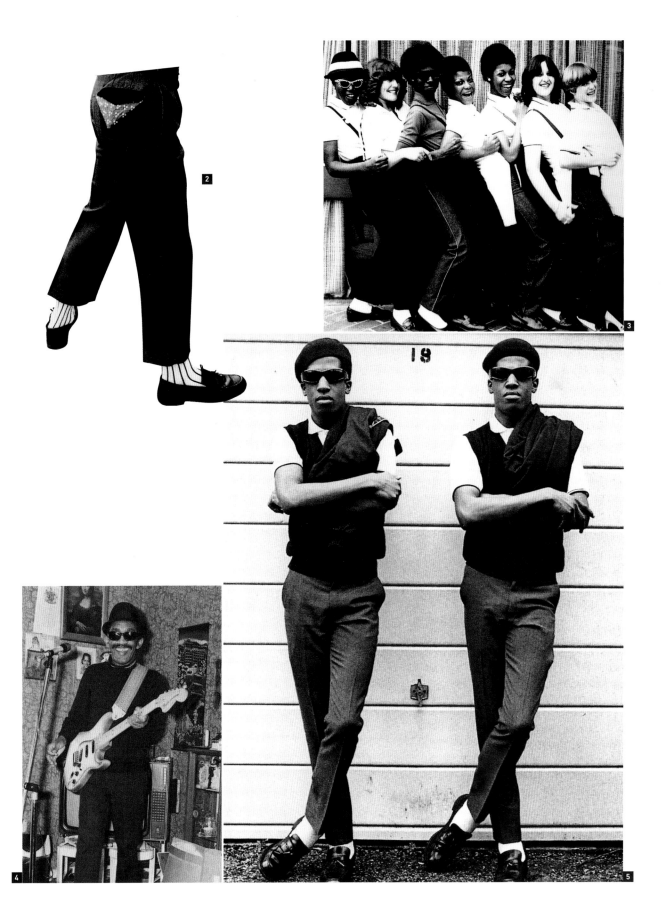

모드

mod

:: 모더니스트Modernist의 준말로 제2차 세계대전 이후 각광받았던 청소년 스트리트 스타일인 테디보이에 대한 반발로서 등장함.

:: 1950년대 말 모드족은 대중, 대량문화, 플라스틱, 모조 문화 전성기였던 기성사회에 적응하지 못한 젊은이들 사이에 나타난 새로운 문화로서 미국에서는 흑인 게토ghetto 사이에 유행하였고, 모드는 근대파Modernist를 자처함.

:: 이 스타일은 1950년대 말 영국을 중심으로 하류 노동자계층의 청소년으로부터 출발하여 또래의 청소년들에게 영향을 끼쳤는데 그들 삶의 중심은 쇼핑과 패션이었음.

:: 모드는 공격적이고 현란한 테디 보이나 로커와는 달리 과장을 삼가는 스타일을 개발했으며 젊은이들의 패션에서 중요한 국면을 형성함.

:: 모드는 레저산업과 문화에 깊이 관여했는데 상대적으로 낮은 낮 시간의 지위에 대한 보상을 밤에 외모나 여가 선용을 선택하는 것에서 찾으려 했으며, 팝 문화와 록 음악의 탄생과 함께 1960년대를 대변하는 하위문화를 형성함.

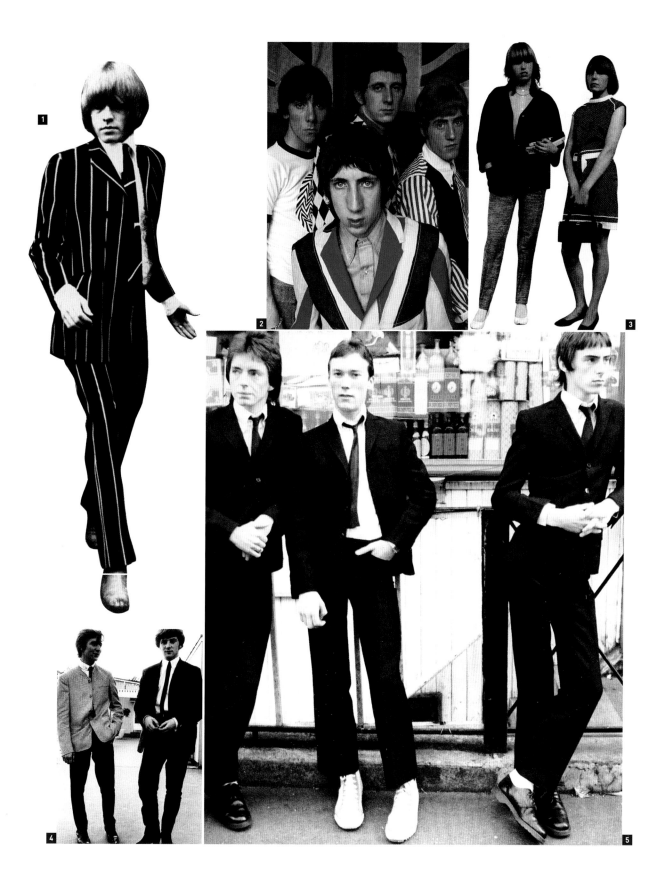

비트

KEY WORDS

counter culture
young radical avant-garde
beatnik: the beat generation
existentialist
nonconformist
hipster
the beat of Jazz & poetry
mysticism of zen buddhism
casual sex

Allen Ginsberg
Charlie Parker

The Subterraneans(1958)
Naked Lunch(1991)

:: 1940년대 후반 보헤미안적 생활양식과 동양의 신비주의에 몰입하면서 부르주아 사회의 얽매임을 거부하던 당시의 젊은 지식인 계급을 일컬음. 이들은 실험적이고 신비적인 시와 소설, 약물과 알코올을 즐겼고 코스모폴리탄cosmopolitan, 세계주의자 임을 자처함..

:: 잭 케루악 Jack Kerouac에 의하면 비트는 '패배한, 두들겨 맞은, 짓밟힌, 기진맥진한' 등의 의미로 40-50년대에 어디에도 정착하지 못한 채 절망하던 미국 청년 세대들을 상징함. 이전에는 미 도심지 흑인들이 자신들의 사회·문화적 정체성을 설명하기 위해 자체적으로 사용하던 말이 40년대 중반에 이르러 같은 절망과 패배의식을 느낀 백인 중산층의 하위문화에까지 유입된 것임.

:: 이들은 '실존주의적 가치, 행동의 공허함, 사회적 변화에 대한 허무주의'를 내세워 기존의 모든 가치와 체계에 대해 철저하게 부정적인 태도를 견지했으며 '동방의 신비주의, 재즈, 시, 마리화나, 문학'과 같은 예술 취향의 문화를 덧붙여 반문화 공동체의 코드들을 마련함.

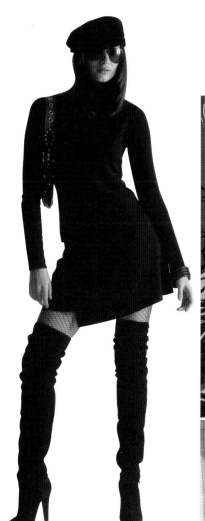

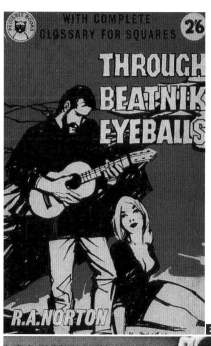

사이키델릭

psychedelic

:: 영혼을 의미하는 그리스어 '사이키psyche'와 시각적이라는 의미의 '델로스delos'에서 유래된 것으로 1960년대 히피의 마약 문화로 인한 현란한 색채와 아르누보 및 아르데코적 소용돌이 패턴을 지닌 사이키델리아 스타일을 의미함.

:: 60년대 옵아트와 팝아트의 영향을 받아 현란한 색상으로 인한 명암의 대비와 물결치는 듯한 무늬의 사이키델릭 스타일은 1960년대 중반에 히피족이나 그들이 지지하는 예술가에 의해서 도입되었고, 패션에서는 일상적인 것을 뛰어넘는 색다른 무늬나 형광성이 강렬한 색이 사용된 스타일로 표현됨.

:: 기계와 인공적인 것에 집착하는 화려한 사이키델릭 모드는 미래 지향적 느낌을 주었고 이런 의미에서 그들은 진보주의자라고 할 수 있음. 이는 1980년대의 레이버, 테크노, 사이버펑크가 태동하게 되는 계기가 됨.

1

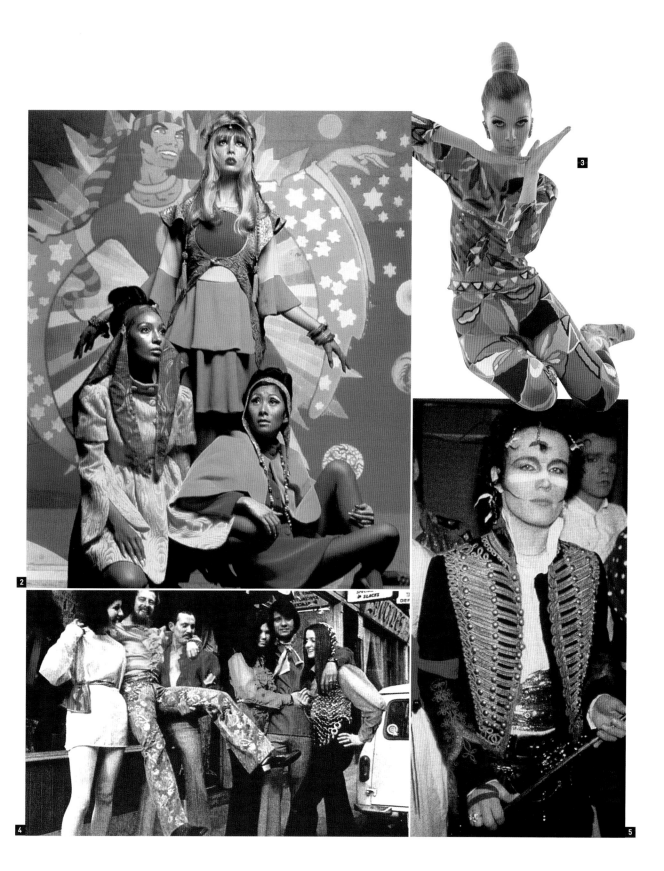

서퍼

:: 1950년대 이후로 서핑 스포츠를 즐기는 사람들로부터 유래한 말임. 서핑은 폴리네시아의 성인식에서 기원한 것으로 큰 파도를 타고 다시 해안으로 돌아올 수 있는 용기를 가져야 신들에게 축복을 받을 수 있다는 믿음에서 시작됨.

:: 캘리포니아에서 시작된 서핑은 처음에는 단순한 여가 활동이었고, 전후에는 풍요로운 삶을 상징하는 여가 문화로서 재조명됨. 이후 값싸고 가벼우며 이동이 쉬운 서핑보드가 보급됨에 따라 다양한 디자인의 서핑보드를 소유하는 것을 개인적인 취미로 삼고 보드라는 특정한 하위문화 스타일을 형성하여 상품 지향적commodity-oriented인 성격을 띰.

:: 서퍼족은 소비주의와 개인주의라는 미국 자본주의의 두 가지 기본 요소를 강조함.

:: 서핑은 1961년 데뷔한 뮤지션 딕 데일Dick Dale의 서핑 사운드와 결합하면서 유행하기 시작했으며 후에 〈서핑 유에스에이Surfin' USA〉로 유명해진 비치 보이즈Beach Boys와 같은 스타일의 그룹이 등장함.

1

2

3

4

5

스킨헤드

KEY WORDS

lumpen identity
coolness & hardness
racist young Caucasian men
machismo
Dr. Martin boots
button-down shirt
Levi jeans & loafer

Clockwork Orange(1971)
Romper Stomper(1992)

:: 1960년대 중반쯤에 모드의 일부가 새로운 이미지로 변형된 것으로, 주로 룸펜lumpen이나 무산계층(프롤레타리아)의 자녀들이 선호했으며 60년대 후반에서 70년대에 걸쳐 유행함. 이들은 전통적인 청교도 정신Puritanism을 소중히 여겼는데,

:: 학교로부터 소외당하고 사회의 저변을 떠도는 이들 계층은 노동을 중시하는 청교도적 도덕성을 존중함으로써 노동으로 자아를 실현함.

:: 머리를 깎는 스킨헤드의 스타일은 쾌락·향락주의를 추구하는 종래의 청소년 하위문화와는 반대의 입장을 취하였으며 또한 정부의 인종주의에 대하여도 반격을 가함.

:: 스킨헤드족 대부분이 계급의 차별화 강화를 신조로 한 스타일을 선호했으며, 주위의 중산계층 스타일이나 히피풍 패션에 대한 반발로 고의적으로 노동자 복장을 과장하여 취함.

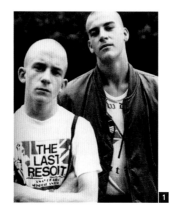

1

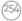

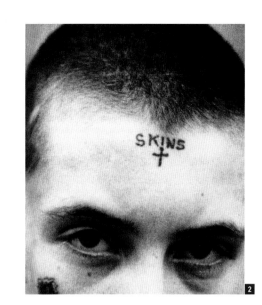

2

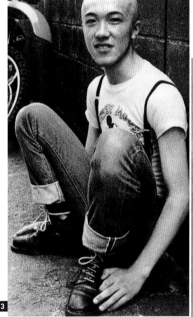

3

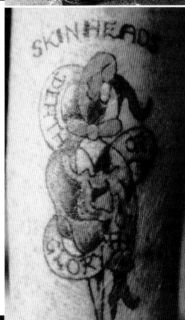

4

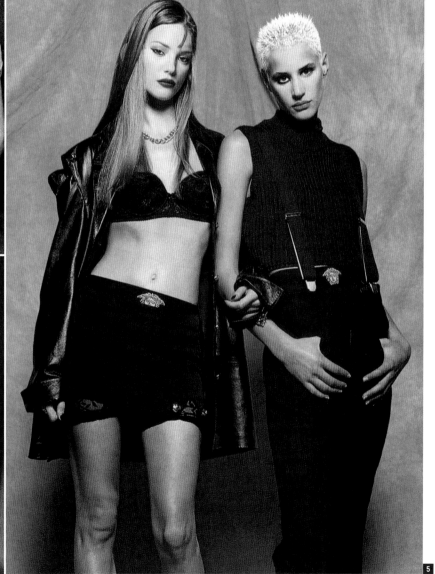

5

올드 스쿨

old school

:: 1980년대 미국에서 하위문화의 형태로 발생한 올드 스쿨은 초기의 래퍼스타일로 스쿨school의 의미는 학교가 아닌 어떤 스타일이나 행동 방식을 의미함.

:: 올드 스쿨의 대표로는 1983년 데뷔한 런 디엠씨Run DMC 와 1987년 데뷔한 퍼블릭 에네미Public Enemy로 반폭력과 반마약의 메시지를 통해 미국에서 흑인들의 사회적 지위를 향상시키려고 노력함.

:: 이 스타일은 처음에 훵크와 비슷하게 보였으나, 점차 브레이크 댄스에 적합한 스타일로 변화하여 스웨터 셔츠와 트랙 수트를 입고, 헤드 스핀을 할 때는 머리를 보호하기 위하여 캡을 썼으며 고급 브랜드에 겹겹이 걸친 골드 액세서리는 이들의 독특한 스타일이 됨.

:: 미국 백인 사회에서 차별을 겪는 흑인들은 주로 백인들이 자아를 표현하기 위해 입는 고급 브랜드를 착용함으로써 자아만족을 추구했으며, 미스 매치miss match 스타일의 저지류와 스니커즈 운동화는 하나의 트렌드로 격상됨.

1

2

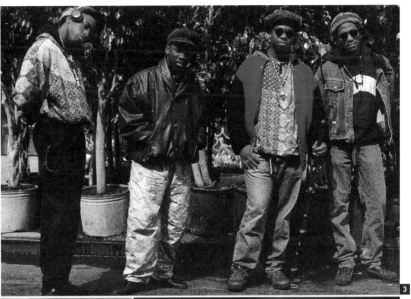

3

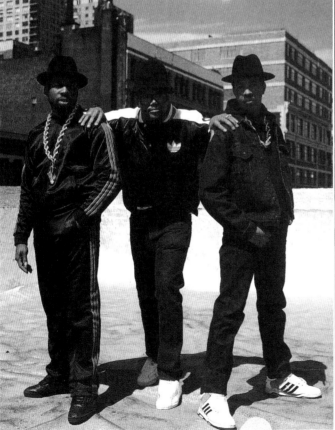

4

5

자주

:: 1930년대 후반에서 40년대 초반 파리의 재즈클럽에서 비롯된 자주는 레지스탕스 전사와 독일인을 동정하는 사람들의 장소로 알려진 생제르맹에 모여 스윙재즈에 열광하는 젊은 댄디 집단을 의미하며, 이 이름은 〈아임 스윙 I'm Swing〉이란 곡에 나오는 '자za'와 '우ou'를 외치는 소리에서 유래함.

:: 미국의 주트 스타일이 유럽으로 전파되면서 프랑스식으로 해석한 것으로 높은 칼라collar의 넉넉한 주트 재킷과 목까지 올라오는 스웨터, 좁은 넥타이 등이 특징임.

:: 자주는 처음에 단순히 패션의 변화에서 시작하였지만 당시는 독일이 프랑스를 점령한 시기로, 직물을 사치스럽게 사용하는 것이 독일의 의류 규제 정책에 대한 반란으로 받아들여짐.

:: 머리를 짧게 하고 이른바 '시민복 civilian uniform'을 입게 한 당시 정부의 권위에 대한 도전이기도 했으며, 자주들은 그들의 옷차림 때문에 주트족들과 같이 외관상 도전적으로 보임.

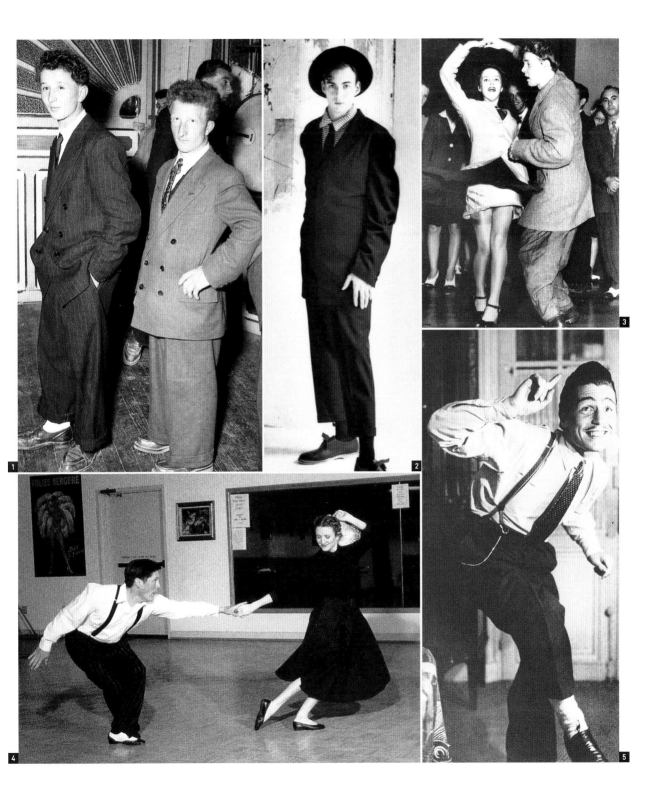

주트

KEY WORDS

Black or Chicano Americans
zootie
zoot suit riots
flamboyant style
long single-breasted drape
jacket
high-waisted
pleated trousers (baggy pants)

Ⓟ

Cab Calloway

Ⓜ

Stormy Weather(1943)

:: 1930년대 후반 미국 할렘Harlem에서 시작된 용어로 전통적
인 남성용 투피스인 주트 수트를 입은 사람들을 지칭하며 40
년대에 미국의 재즈 음악가들을 통해 확산됨.

:: 미국의 흑인뿐만 아니라 젊은 멕시코계 미국인들도 받아들였
던 이 스타일은 상향 지향적bottom-up인 스트리트 패션으로
하위문화적 자존심과 반란의 상징이었으며, 그 시대에 대중
적으로 인기를 누렸던 재즈 음악인들의 기본적 정장으로 채
택됨.

:: 주트족은 비싸고 장식적인 옷차림으로 "나는 성공한 사람이
다"라는 과시적 메시지를 표현함.

:: 이들은 당시 장식을 절제하던 전통적인 남성복에 대한 반항으
로 겉치장을 번지르르하게 한 수트를 착용함으로써 '남성적
인 절제'의 의미를 파괴하고 하나의 상징적인 하위문화 스타
일을 확립함.

1

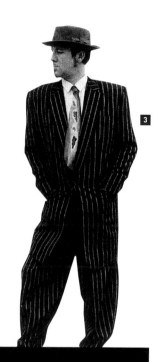

3

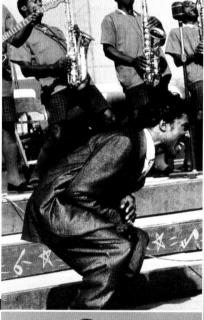

2

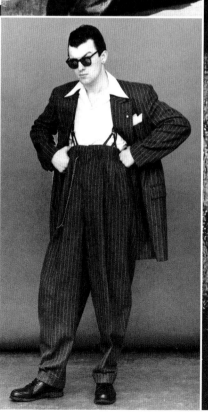

4

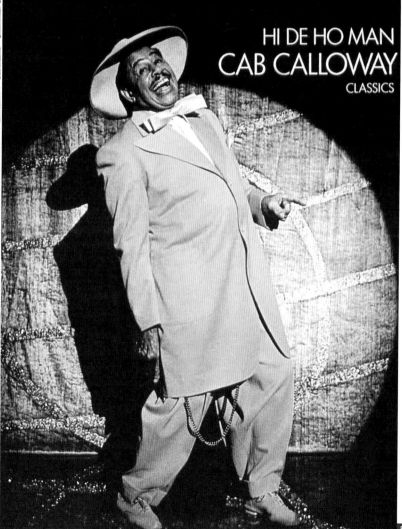

HI DE HO MAN
CAB CALLOWAY
CLASSICS

5

차브

 chav

KEY WORDS

rap & R&B music
tunning generation
kitsch taste
street fashion

Britney Spears
Snoop Dog
Destiny's Child
Eminem
50 cent
Missy Elliott
Christina Auuilera
Jennifer Lopez

Ⓜ

Fast and furious
Romeo must die

:: 취향이 저속한 일탈 청소년, 또는 촌스럽게 옷을 입은 사람들을 일컫는 차브는 패션에 역행하는 반패션anti-fashion적인 면모를 보임.

:: 차브는 1960년대의 히피, 70년대의 펑크, 80년대의 힙합과 같이 지배적 주류문화에 저항하는 21세기형 새로운 종족으로 부상한 하위문화의 한 형태이지만 철저하게 개인주의적임.

:: 2005년 콜린스 영어사전에 Chav(남성형), Chavette(여성형), Chavish(형용사형) 등의 신조어로 등재됨.

:: 차브는 고급스러움과 세련미와는 동떨어진 싸구려를 오히려 자랑스럽고 대단하게 여긴다는 것임. 특징적인 스타일은 요란한 디자인의 금 장신구와 트레이닝복을 즐겨 입으며, 야구모자를 즐겨 쓰기도 하며, 과시하기를 좋아해 브랜드의 로고가 커다랗게 프린트된 제품을 선호함.

:: 이 스타일은 스트리트 감각의 믹스 앤 매치mix & match나 언밸런스 스타일을 쿨cool한 이미지로 여기는 취향의 한 형태로 단순한 개인적 취향이 아닌 시대의 흐름을 반영한 트렌드로 급부상함.

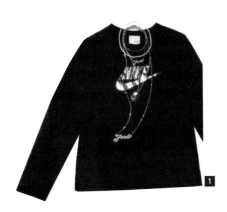
1

테디보이

teddy boy

:: 1950년대 영국에서 출현한 테디보이는 10대 청소년들의 중
요성을 부각시켰으며 영국의 청소년 문화와 스트리트 스타일
에 여러 세대 동안 세계의 이목을 집중시키는 계기가 됨.

:: 테디보이는 에드워드풍으로 한껏 멋을 낸 댄디 집단을 말하며
남성은 외모나 의복에 무관심하다고 생각하는 일반적인 관념
을 깨뜨림.

:: 이들은 제2차 세계대전 후 새로운 생산계층으로 등장한 저임
금의 하류층 백인 청소년들로서, 사회생활을 하면서 기존의
엘리트층과 상류층에 대한 불만과 미래에 대한 불안, 초조, 좌
절을 극복하고자 19세기 영국 에드워드풍의 의복이나 풍습을
초근대적으로 흉내내었으며 사회에 초연한 태도를 취함.

:: 테디보이는 엄격한 영국의 계급제도에 대한 반항적 형식을 취
한 전후 젊은 세대의 대표적인 패션임.

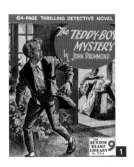

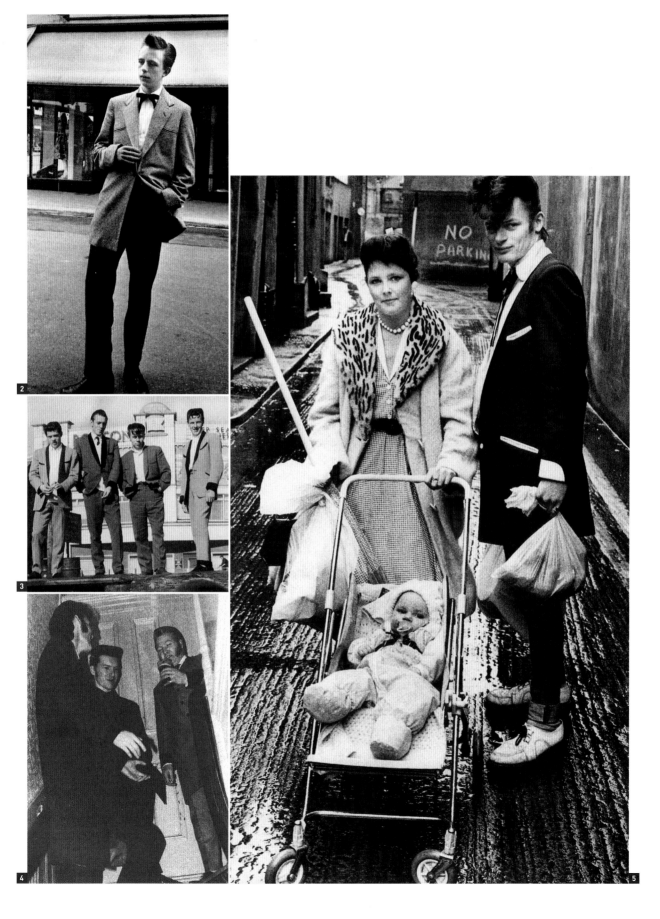

2

3

4

5

테크노

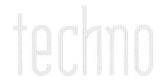

KEY WORDS

International nomad
style of computer generated
dance music
digitally synthesized instrument
industrial sounding
futuristic machine made sound
P.L.U.R.
(peace, love, unity, respect)
Germany: Love Parade
Japan: Rainbow 2000
British: Tribal Gathering
Australia: big dayout

Blade Runner(1982)
Videodrome(1983)

:: 1980년대 후반 미국 디트로이트Detroit를 중심으로 컴퓨터에 의해 생성된 음악 형태에서 비롯된 양식임.

:: 테크노는 '포스트 펑크Post Punk'와 동의어인 '뉴 웨이브 New Wave'의 한 장르로 음악적으로는 레게와 훵크funk 등 소위 블랙 비트를 신서사이저와 리듬 머신 등의 디지털 장비로 결합하여 댄스 뮤직으로 만든 것임.

:: 젊은이들의 댄스파티 문화인 레이브의 등장과 함께 지구촌 젊은이들 사이에 급속히 전파됨.

:: 이 경향은 음악적 트렌드를 넘어서 미술, 건축, 테크놀러지, 패션, 영화 등 전반적인 예술의 문화코드로 등장했으며, 이들 사이에 사상, 정보교환, 문화경험, 문화공유에서 자연스러운 교류가 이루어짐.

:: 테크노 패션은 미래에 대한 막연한 동경과 불안심리, 끊임없는 호기심과 상상력을 표현하며 인공적이며 차가운 소재를 주로 사용하여 사이버 지향적이거나 중성적이고 기계적인 형태와 이미지를 구현해냄.

트레블러

traveller

:: 1980년대 영국에서 발생한 보헤미안 집단 중의 하나로 떠돌 아다니며 길에서 생활하는 삶을 선택한 사람들을 일컬으며 대 안적 문화를 제시했던 집시에서 그 근원을 찾을 수 있음.

:: 60년대의 히피를 동경하여 구속받거나 속박받는 현실을 도피 하여 새롭게 전원생활을 추구하던 사람들이 트레블러가 됨.

:: 트레블러는 종종 뉴에이지New Age라는 수식어를 달고 다 니는데 이것은 그들이 공유하는 정신적인 믿음에서 기인한 것임.

:: 이들은 어떠한 독립적이고도 특징적인 스타일을 나타내지는 않지만 재활용한 의복이나 구제품을 이용한 복장을 애용함.

1

퍼브

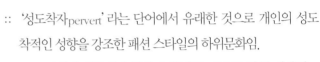

:: '성도착자pervert' 라는 단어에서 유래한 것으로 개인의 성도 착적인 성향을 강조한 패션 스타일의 하위문화임.

:: 1980년대에 영국에서 주류로 등장한 것으로 말콤 맥라렌M. McLaren과 비비안 웨스트우드V. Westwood의 'Sex' 라는 가게에서 은밀하게 팔렸던 통신판매 의상들, 가슴을 드러내는 PVC 브라, 고무 마스크, 수갑과 도그 칼라dog collar 등이 상징하듯 펑크와 페티시즘적인 특성을 보임.

:: 페티시적인 왜곡의 상징물은 펑크의 작은 부분에 지나지 않지만, 일단 표면화되면 하위문화적인 표상에서 일반화된 외설적이고 자극적인 지표로 변화됨.

:: 퍼브는 '몸을 감싸면서 숨기는' 옷을 의미했으나 스타일의 전환을 맞이하여 '몸을 과시하는' 옷으로 전개되어 새로운 섹슈얼리티의 움직임이 되었고, 퍼브는 밤, 위험, 죽음, 죄 그리고 성적 도착을 불러일으키는 검정색을 선호함.

1

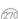

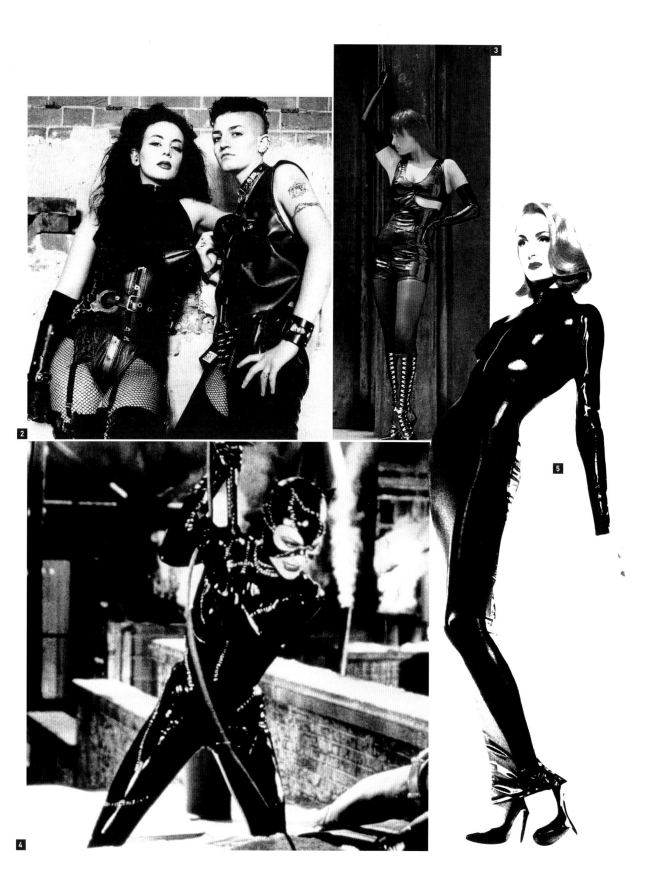

2

3

4

5

펑크

KEY WORDS

DIY style
let it rock
swatika
to shock is chic
God, save the queen
no future
too young to live, too fast to die

Sex Pistols
The Clash
Lou Reed
Macolm McLaren
Vivienne Westwood

Jubilee(1978)
The Great Rock and Roll
Swindle(1980)

:: 펑크 록 Punk Rock 에서 발생한 하위문화 현상으로 1970년대 후반 영국에서 노동자 계층의 젊은이들이 기성사회에 대한 반항을 복식으로 표현하고자 했던 반 패션 현상임.

:: 계층과 인종 차별에 대한 무언의 저항, 기성세대가 독점한 사회에서의 좌절, 미래에 대한 희망을 잃은 젊은이들이 펑크를 허무주의와 무정부주의로 이끌어갔으며, 이들은 자신들의 정체성을 표현하는 음악으로 펑크 록을 들었고, 이후 펑크족이라는 명칭이 자연스럽게 일반화됨.

:: 불량 청소년, 악한, 매춘부를 의미하는 펑크는 반항적이고 사람들에게 불쾌감을 주는 공격적인 이미지가 특징으로 모히칸의 헤어스타일, 공포감을 자아내는 메이크업, 폭력적 이미지의 액세서리, 더럽고 혐오스러운 복장 등을 통해 그들의 허무주의, 히스테리, 폭력성을 표현함.

:: 검정 가죽재킷, 찢어진 청바지, 요란한 머리 모양과 색상, 속박과 구속을 상징하는 체인과 안전핀 등이 스타일적 특징임.

:: 펑크는 당시 새로운 질서를 위한 파괴적인 행위로 전통적인 아름다움을 추구하던 패션이나 예술계에 충격을 던져줌과 동시에 또 다른 가능성을 창출하였음.

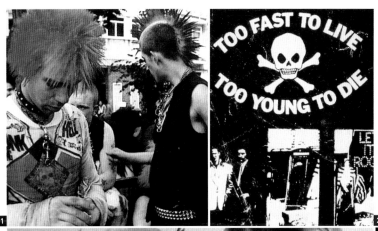

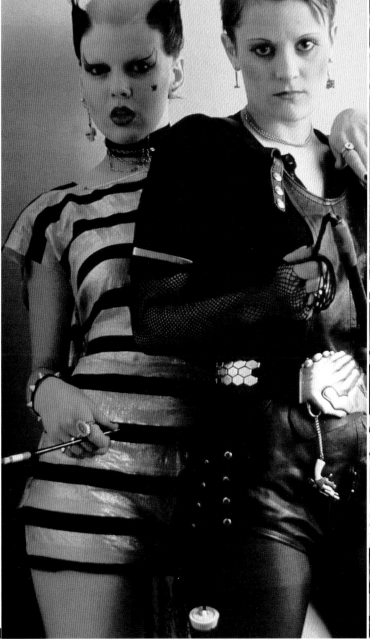

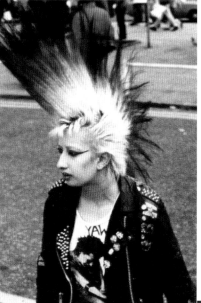

훵크

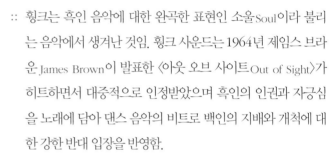
funk

:: 훵크는 흑인 음악에 대한 완곡한 표현인 소울Soul이라 불리는 음악에서 생겨난 것임. 훵크 사운드는 1964년 제임스 브라운 James Brown이 발표한 〈아웃 오브 사이트Out of Sight〉가 히트하면서 대중적으로 인정받았으며 흑인의 인권과 자긍심을 노래에 담아 댄스 음악의 비트로 백인의 지배와 개척에 대한 강한 반대 입장을 반영함.

:: 훵크funk는 원래 '냄새'나 '우울한 기분'을 의미하며, 흑인 사회의 재즈음악가들에 의해 섹시한 분위기와 세련된 이미지가 널리 퍼지면서 1960년대와 70년대에 유행함.

:: 훵크 스타일은 흑인들이 백인사회의 표준화된 가치를 넘어서 자신의 정체성을 찾기 위한 하나의 방법으로 당시 백인 사회에서 인기 있었던 히피 스타일에 반대되는 스타일이었음. 게토에서 벗어나 부유해지고 싶은, 도시에 거주하는 미국 흑인들의 성공을 상징하며 화려한 복장이 특징임.

1

2

3

4

5

히피

KEY WORDS

Goldengate park (San Francisco)
bohemian
nihilism
escapism
make love, not war
flower children
flower power
retro feeling
unisex look, layered look
ethnic Indian & African clothes

Jimi Hendrix
Bob Dylan
Janis Joplin

Easy Rider(1969)
Woodstock(1970)
Forrest Gump(1994)

:: 1960년대 후반 중산층 지식인과 예술가들을 중심으로 부르주아의 가치와 서구의 전통적 신념에 대항하는 반문화 운동으로 이루어진 대안문화. 히피의 주된 관심사는 현대문명의 이기와 물질만능에 대한 저항과 반전운동으로 시작됨.

:: 이들은 공동체 생활, 마약 사용, 이국종교, 정치적 급진주의, 평화주의, 유토피아적 생활양식, 자연으로 돌아가려는 회고가 혼합된 문화를 지향함.

:: 몸치장, 생활 영위에 무관심하며 현대문명의 이기와 물질만능에 저항하면서 인간성 회복을 주창함.

:: 잊혀져 가는 자아나 인간성 회복의 표현으로서의 수공예적인 스타일과 주변부에 대한 관심으로 에스닉 스타일을 폭넓게 수용함.

:: 문화적으로 남성 중심이었고 여성에 대한 차별적인 입장을 취하였으나 기존 성 개념을 깨뜨림으로써 성에 대한 표현의 자유를 확대시킴.

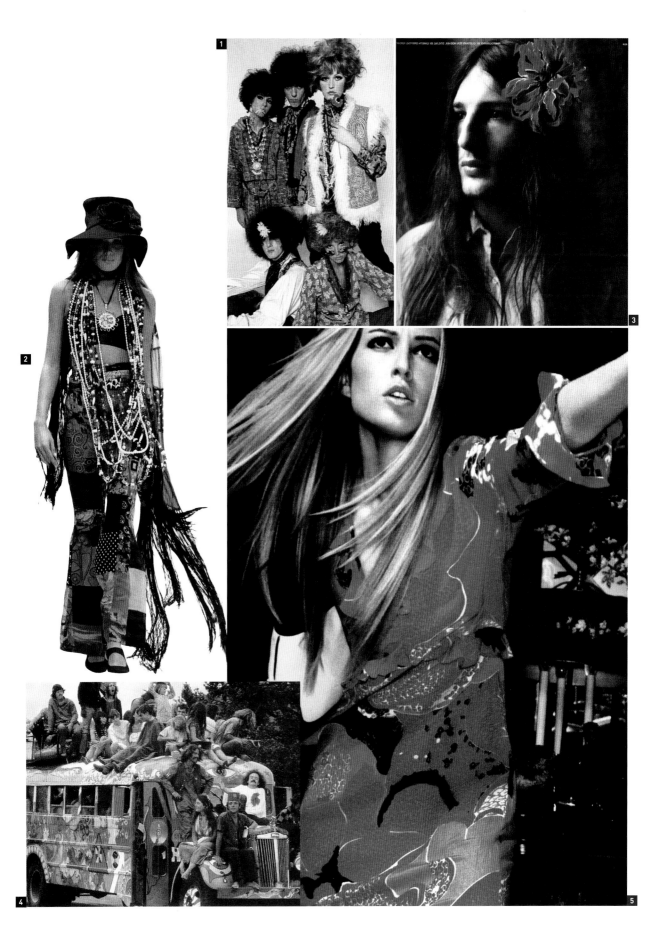

힙합

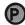
:: 1970년대 후반 브레이크댄스, 낙서예술 그리고 랩MCing 문화와 함께 '미국에서 독자적으로 생겨난 유일한 문화'로 흑인들에 의해 만들어진 대표적인 하위문화임. 그 후 힙합은 80년대 미국 음악과 문화에 많은 영향을 미쳤고 또한 세계적으로 청소년의 패션, 스타일, 라이프스타일의 원천으로 자리매김함.

:: 힙합은 1974년 뉴욕주 브롱스Bronx 지역의 거리에 디제이DJ들이 사운드 시스템을 갖춘 음악을 제공하고 파티분위기를 조성하면서 대중성을 띄게 되었고, 자메이카 모델에 영향을 받은 디제이나 엠씨MC들이 대거 등장하면서 새로운 국면을 맞이하게 됨.

:: 댄스 음반의 스크레치 기법, 랩, 흑인과 스페인계의 파티 참가자들이 펼치는 곡예 스타일의 댄스로 불리는 보디포핑, 브레이크댄스 등으로 널리 알려지면서 하나의 문화현상으로 간주됨.

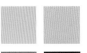
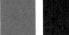

1

2

3

4

Rock my Adidas

5

참고문헌

국내 서적

강수택 외 지음,《21세기 지식 키워드 100》, 한국출판마케팅연구소, 2003

공석붕 지음,《소재를 알면 디자인이 보인다》, 섬유기술사, 2001

김민수 지음,《21세기 디자인문화 탐사》, 솔 출판사, 2001

김성곤 외 지음,《21세기 문화 키워드 100》, 한국출판마케팅연구소, 2003

김영자 지음,《복식미학의 이해》, 경춘사, 1998

김욱동 지음,《모더니즘과 포스트모더니즘》, 현암사, 1999

김호곤 지음,《디자인이 경쟁력이다》, 한누리 미디어, 2001

다비트 보스하르트 지음, 박경대 옮김,《소비의 미래 : 21세기 시장 트렌드》, 생각의 나무, 2001

데이비드 브룩스 지음, 형선호 옮김,《보보스: 디지털 시대의 엘리트》, 동방미디어, 2001

《디자인문화비평 04 - 디자인과 테크놀러지》, 안그라픽스, 2000

《디자인문화비평 05 - 디자인과 정체성》, 안그라픽스, 2001

《디자인문화비평 06 - 판타지 스케이프》, 안그라픽스, 2002

라사라교육개발원,《복식대사전》, 라사라, 1995

마크 애른슨 지음, 장석봉 옮김,《도발, 아방가르드의 문화사》, 도서출판 이후, 2002

밸러리 맨데스, 에이미 드 라 헤이 지음, 김정은 옮김,《20세기 패션》, 시공사, 2003

브릿 비머, 로버트 L. 슈크 지음, 정준희 옮김,《떠오르는 트렌드 사라지는 트렌드》, 청림출판, 2001

신현준 지음,《록 음악의 아홉 가지 갈래들》, 문학과 지성사, 1997

앤드류 터커 & 탬신 킹스웰 지음, 김은옥 옮김,《패션의 유혹》, 예담, 2003

오창섭 지음,《디자인과 키치》, 시지락, 2002

유송옥 외 지음,《복식문화》, 교문사, 1997

월간미술 지음《세계미술용어사전》, 월간미술, 1998

이영철 엮음, 백한울 외 옮김,《21세기 문화 미리 보기》, 시각과 언어, 1999

존 스토리 지음, 박모 옮김,《문화연구와 문화 이론》, 현실문화연구, 1995

채금석 지음,《현대복식미학》, 경춘사, 1995

카시와기 히로시 지음, 강현주, 최선녀 옮김,《20세기의 디자인》, 조형교육, 2001

캐서린 맥더머트 지음, 유정화 옮김,《20세기 컬렉션 디자인》, 동녘, 2003

패션큰사전 편찬위원회 지음,《패션큰사전》, 교문사, 1999

페니 스파크 외 지음, 한국미술연구소,《디자인 소스북》, 시공사, 2000

폴 클라크 & 줄리언 프리먼 지음, 박은영 옮김,《디자인의 유혹》, 예담, 2003

피터 코리건 지음, 이성용 외 옮김,《소비의 사회학》, 도서출판 그린, 2002

헤럴드 오즈본,《옥스퍼드 미술사전》, 한국미술연구소, 2002

해외 서적

Baudot, Francois,《Fashion, the Twentieth Century》, New York: Universe Publishing, 1999

Bolton, Andrew,《The Supermodern Wardrobe》, London: V&A Publications, 2002

Braddock, Sarah E. & O'Mahony, Marie,《Techno Textiles: Revolutionary Fabrics for Fashion and Design》, London: Thames & Hudson, 1998

Buchholz, Barbara et al.,《In the Country Style》, New York: Metrobooks, 2000

Buxbaum, Gerda, et al.,《Icons of Fashion: The 20th Century》, Munich: Prestel, 1999

Calasibetta, Charlotte M.,《Fairchild's Dictionary of Fashion》, New York: Fairchild Publications, 1988

Calloway, Stephen,《Baroque, Baroque》, London: Phaidon Press, 1994

Cawthorne, Nigel et al,《Key Moments in Fashion: The Evolution of Style》, Melbourne: Hamlyn, 1998

Celant, Germano,《Looking at Fashion》, London: Thames & Hudson, 1996

Chenoune, Farid, et al.,《A History of Men's Fashion》, New York: Flammarion, 1995

Colegrave, Stephen & Sullivan, Chris,《Punk: The Definitive Record of a Revolution》, New York: Thunder's Mouth Press, 2001

Core, Philip,《Camp: The Lie That Tells the Truth》, New York: Delilah Books, 1984

Davidson, Paul,《Antique Collector's Directory of Period Detail》, New York: A Quarto Book, 2000

Derycke, Luc, ed.,《Belgian Fashion Design》, Belgium: Ludion, 1999

Fiell, Charlotte & Peter,《Design of the 20th Century》, Köln: Taschen, 1999

Fiell, Charlotte and Peter ed.,《Designing the 21st Century》, Köln: Taschen, 2001

Gruber, Alain Charles,《The History of Decorative Arts: Classicism & the Baroque in Europe》, New York: Abbeville Press, 1994

Hebdige, Dick,《Subculture: The Meaning of Style》, London: Routledge, 1979

Hiesinger, Kathryn B.,《Landmarks of Twentieth-Century Design》, New York: Abbeville Press, 1993

Jones, Terry ed.,《Smile I-D》, London; Taschen, 2000

Jones, Terry & Mair, Avril ed.,《Fashion Now》, Köln: Taschen, 2003

La Haye, Amy,《Fashion Source Book》, New Jersey: Wellfleet Press, 1988

La Haye Amy De & Dingwall, Cathie,《Surfers

Soulies Skinheads & Skaters: Subculture Style from the Forties to the Nineties》, New York: The Overlook Press, 1996

Lee, Vinny, 《Zen Interior》, New York: Stewart Tabori & Chang, 1999

Lehnert, Gertrud, 《A History of Fashion: in the 20th Century》, Cologne: Konemann, 2000

Livingstone, Kathryn, 《Victorian Interiors》, Ohio: F&W Publications, 1999

Lupton, Ellen, 《Skin: Surface, Substance + Design》, New York: Princeton Architectural Press, 2002

Martin, Richard, 《Cubism And Fashion》, New York: The Metropolitan Museum of Art, 1999

Martin, Richard, 《Fashion and Surrealism》, New York: Rizzoli, 1987

Martin, Richard & Koda, Harold, 《Orientalism: Visions of the East in Western Dress》, New York: The Metropolitan Museum of Art, 1994

McDowell, Colin, 《The Man of Fashion》, London: Thames & Hudson, 1997

McDowell, Colin, 《Fashion Today》, London: Phaidon Press, 2000

Mulvey, Kate & Richards, Melissa, 《Decades of Beauty: The Changing Image of Women 1890s 1990s》, New York: Checkmark Books, 1998

O' Mahony, Marie & Braddock' Sarah E., 《Sportstech: Revolutionary Fabrics, Fashion & Design》, New York: Thames & Hudson, 2002

Polhemus, Ted, 《Street Style: From Sidewalk to Catwalk》, London: Thames & Hudson, 1994

Polhemus, Ted, 《Style Surfing : What to Wear in the 3rd Millenium》, London: Thames & Hudson, 1996

Powers, Alan, 《Nature in Design》, London: Conran Octopus Limited, 1999

Phaidon Press, 《The Art Book》, London : Phaidon Press, 1998

Phaidon Press, 《The Fashion Book》, London : Phaidon Press, 1998

Sims, Joshua, 《Rock Fashion》, London: Omnibus Press, 1999

Stranger, Thomas A., 《English Furniture》, London: Studio Editions, 1986

Tambini, Michael, 《The Look of the Century》, London: A DK Publishing Book, 1996

Trynka, Paul, 《Denim: From Cowboys to Catwalks》, London: Aurum Press Limited, 2002

Tucker, Andrew & Kingswell, Tamsin, 《Fashion》, New York: Watson-Guptill Publications, 2000

Watson, Linda, 《Vogue: Twentieth-Century Fashion》, London: Carlton Books, 1999

Wichmann, Siegfried et al, 《Japonisme: The Japanese Influence on Western Art Since 1858》, London: Thames & Hudson, 1999

정기간행물

월간디자인
디자인넷
Art & Business
Bazar(K)
Casa Vogue
Elle(I, US, F, K)
Elle Decor
The Face
i-D
Interni
Surface
L'uomo Vogue
View on Color
Viewpoint
Vogue(I, UK, US, F, K)
Vogue Living
Wallpaper
Young Blood

웹사이트

www.altculture.com
www.britannica.com
www.cheil.co.kr
www.cultizen.co.kr
www.designgallery.or.kr
www.earlyadopter.co.kr
www.firstview.com
www.lgad.co.kr
www.lohasjournal.com
www.lutain.com
www.organicstyle.com
www.samsungdesign.net
www.seri.org
www.style.com
www.wolganmisool.com

그림설명

제1장 예술과 디자인 Art & Design

고딕 Gothic
①장 프랑코 페레G. Ferre의 디자인, 2001, ②중세풍을 반영한 베르사체 광고, 1998 ③〈클라리세와 만타우반의 결혼The Marriage of Renaud of Matauban and Clarisse〉, 로이셋 리에뎃Loyset Liedet, Flander, 1460–78, 비잔틴 영향의 중세 이미지로 여성의 경우, 작고 단단한 가슴과 둥근 배를 강조한 신체적 이상미를 보여줌. 여성이 착용한 원뿔형의 모자(에넹)와 남성이 신은 앞이 뾰족한 신발(풀렌느) 등은 기독교의 건축 양식과 종교적 신념을 강조한 디자인적 특징을 나타냄, ④프랑스 파리에 있는 생 제르망 데프레 성당 내부의 스테인드 글라스, 1239년경, ⑤〈유니콘과 여인La Dame a la Licorne〉, 15세기, 프랑스 Musee des Thermes 소장, 중세적 이미지를 반영한 태피스트리

고전주의 Classicism
①〈아미모네를 추격하는 포세이돈Poseidon Pursuing Amymone〉, 그리스(아티카식), 기원전 440년경, 미국 뉴욕 메트로폴리탄 박물관 소장, ②〈고결한 아테네인The Virtuous Athenian〉, 조셉-마리 비엔Joseph-Marie Vien, 18세기, 스트라스버그의 장식미술 박물관 소장, ③크리스챤 라크르와Christian Lacroix의 그리스풍 디자인, 1998, ④〈테미스Themis〉, 그리스, 4세기 중반, 미국 뉴욕 메트로폴리탄 박물관 소장, ⑤마들레느 비오네Madeleine Vionnet의 이브닝 가운, 1931년 제작

구성주의 Constructivism
①폴 스미스Paul Smith의 2003년 가을/겨울 컬렉션, 러시아의 구성주의 패턴을 응용한 코트 디자인, ②〈절대주의 구성: 비행기 여행Suprematist Composition: Airplane Flying〉, 카시미르 말레비치Kasimir Malevich, 1915, 뉴욕 현대미술관 소장, ③〈제3인터내셔널 기념비Monument to the 3rd International〉, 블라디미르 타틀린Vladimir Tatlin, 1919–20, ④〈전구무늬 직물Electric Light Bulbs Fabric〉, S. 슈트루세비치, 1928–30, 선과 색채의 추상성과 함께 혁명적 이데올로기가 반영된 직물 디자인, ⑤〈공간 속의 선형 구조물

No.2〉, 나움 가보Naum Gabo, 1957–58

굿 디자인 Good Design
①카르텔의 루이 고스트Louis Ghost, 2003, 다리에서 몸통까지 일체형 디자인으로, 폴리카보네이트로 만든 '플라스틱 모던 의자' ②필립스에서 디자인하고 나이키에서 제작한 헤드셋, 2003, ③휴렛 패커드의 LCD 모니터 디자인, 컴팩트한 외관과 성능이 우수한 디자인으로 뽑힘, ④스테이셔너리 디자인으로 마우스패드+캘린더+펜홀더+종이꽂이 기능을 결합한 아날로그 방식의 컨버전스, 2003, ⑤고퍼Gofer의 만능 드라이버

그린 디자인 Green Design
①재활용 소재를 이용하여 제작된 사물함, ②미니 스미스Mimi Smith의 재활용 코트, 비닐 쇼핑백을 이용한 코트 디자인, 1993, ③퓌트로스코프 테마파크Parc du Futuroscope, 1987년 설립, 자연과 환경을 생각하는 놀이공원, ④ '샹젤리제' 배대용 디자인, 2001, 자연주의적 형태감을 중요시하게 표현한 샹젤리제의 내부 계단 디자인으로 비정형적 곡선을 한국적 이미지로 도입하여 '자연'의 이미지를 표현, ⑤페르난도Fernando와 홈베르토 캄파나Humberto Campana의 재활용된 재료를 사용하여 만든 의자 디자인

기능주의 Functionalism
①〈변형 가능한 오브제The Transformables〉, 모레노 페라리 앤 씨피 컴파니Moreno Ferrari & CP Company, 2001, 씨피 컴파니에서 선보인 이 자켓은 다양한 구조로 변형이 가능한데 의자, 텐트, 침실매트 등 도회적 삶에서의 서바이벌용 기능을 동시에 충족시켜주는 기능적 디자인, ②〈스위스 군용칼〉, 칼 & 빅토리아 엘스너 디자인, 1981, 19세기에 처음 제작되었고, 병사들의 다목적용 공구로 사용되면서 후에 가정용 소형 공구로 널리 인식됨, ③삼소나이트 블랙라벨Samsonite Blacklabel, '여행복 컬렉션' 2001 봄/여름, 스트레치 직물로 만든 탈부착이 가능하도록 제작된 바디백 디자인, ④이세이 미야케Issey Miyake의 에이 포크A-poc 디자인 지퍼를 이용하여 다기능적 디자인의 면모를 보여줌, ⑤외관의 미적 아름다움보다는 기능주의적 합목적성에 충실한 건축물, 리버 하우스Lever house

낭만주의 Romanticism
①찰스 제임스Charles James의 1948년 디자인으로 여성의 아름다움을 낭만적 이미지로 표현,

②〈숙녀들의 작은 안내원Petit Courrier des Dames〉, 파리모드Modes de Paris의 삽화, 1826, ③근대 남성복식의 틀을 마련한 19세기 남성복식, ④가슴을 부풀리고 허리를 조인 X자형 실루엣, ⑤〈정원에 있는 여성들Women in a Garden〉, 클로드 모네Claude Monet, 1886

다다 Dada
①한 장의 천으로 즉석에서 옷을 만드는 이세이 미야케의 에이-포크 디자인, ②〈처녀에서 신부로 Passage from Virgin to Bride〉, 마르셀 뒤샹Marcel Duchamp, 1912, 미국 뉴욕 현대미술관 소장, ③컬렉션 쇼에서 선보인 이세이 미야케Issey Miyake의 튜브형 니트 디자인, 1998, ④〈기억 속의 내 사랑하는 유딘을 다시 본다 I See Again in Memory My Dear Udnie〉, 피카비아Francis Picabia, 1914, 미국 뉴욕 현대미술관 소장, ⑤〈달리 아토미쿠스Dali Atomicus〉, 필립 할스만Philippe Halsman, 1948, 인물 사진작가로 유명한 할스만은 다다와 초현실주의 작가들과의 조우를 통해 순간을 포착한 다양한 사진들을 탄생시킴

데 스테일 De Stijl
①〈레드블루 의자 Red & Blue Armchair,〉 게리트 리트벨트Gerrit Rietveld, 1918, 데스테일을 3차원적으로 해석한 디자인, ②이브 생 로랑Yves Saint Laurent의 몬드리안룩, 몬드리안의 기하학적 구조와 삼원색을 사용한 미니멀 원피스 디자인, 1966, ③〈구성Composition〉 피에트 몬드리안Piet Mondrian, ④몬드리안 양식을 재현한 펜디Fendi 광고, 1998, ⑤〈슈뢰더 하우스Schroder House〉, 게리트 리트펠트와 트루스 슈뢰더, 1924, 네델란드 워트레흐트, 모더니즘의 전형적 건축물이자 데스테일을 대표하는 건축 디자인으로 공간 활용을 위한 탁트인 구조와 채광을 위한 커다란 창문이 특징

데카당스 Decadence
①〈페인팅Painting〉, 프란시스 베이컨Francis Bacon, 1946, 개인소장, 도살장의 이미지를 형상화한 작품, ②〈무제Untitled(#319)〉, 신디 셔먼Cindy Sherman, 1995, 인체의 왜곡된 이미지를 형상화한 작품들 중에서 얼굴의 모습, ③〈사이버도상적 인간Cyber-iconic Man〉, 디노스 앤 제이크 채프만Dinos and Jake Chapman, 1996, 빅토리아 미로 갤러리, yBa(젊은 영국 예술가들: Young British Artists)로 활동중인 채프만 형제로

인형을 통해 세기말적 고뇌를 보여주며, 인간의 욕망과 사회에 대한 비판적 시선을 표현한 작품, ④장 폴 골티에Jean Paul Gaultier의 남성용 붉은 색상의 모피 코트, 1997, ⑤데카당스적 이미지를 표현한 발렌시아가의 광고, 2002

데포르마시옹 Deformation
①메이크업 아티스트인 서지 루텐스Serge Lutens, 1997, 시세이도 화장품의 광고로 잘 알려진 이 사진은 모자의 변형을 이용한 이미지의 구체화 사례, ②문신을 통한 신체변형, 1999, ③알렉산더 맥퀸Alxander McQueen의 조개로 만든 부스티에, 2000, ④베노이트 멜레아르드Benoit Meleard의 구두 디자인, 2000, 신체의 변형과 왜곡이라는 관점에서 구두를 다양한 디자인으로 변형한 작품, ⑤후세인 살라얀Hussein Chalayan의 작품으로 의도적 확대와 과장이 돋보이는 데포르마시옹 디자인, 2000

드룩 디자인 Droog Design
①〈코콘 이중 의자Kokon Double Chair〉, 요겐 베이Jurgen Bey, 1997, 전통적인 나무소재의 의자에 PVC로 마감처리, ②〈당신의 추억을 버릴 수 없다You Can't Lay Down Your Memories〉, 테조 레미Tejo Remy, 1991, 추억의 서랍은 이 작품은 버릴 수 없는 기억을 서랍 형식을 빌어 엮은 형태로 설치예술로 표현됨, ③〈누더기 의자Rag Chair〉, 테조 레미Tejo Remy, 1991, 너덜너덜한 천 조각을 겹겹이 포개 고무줄로 동여맨 의자, ④〈샹들리에 85개의 램프Chandelier '85 Lamps'〉, 로디 그라우만Rody Graumans, 1993, ⑤집기와 식탁보가 하나로 이루어진 테이블웨어

디지털 디자인 Digital Design
①전자영역의 가상현실 세계를 형상화 한 것으로 버튼 하나로 수행하는 미래의 디지털 세계 환경, 디박스dbox 디자인과 비주얼, 2002, ②포그수트The fogsuit, 나노기술 분자를 기조로 한 카무플라주의 의상 디자인, 2001, ③디지털 웹 디자인의 패션디자인, 1998, ④가상 현실의 공간을 안내해주는 도우미 시스템, 디박스 디자인과 비주얼, 2002, ⑤지리학적 중심지를 표현한 디지털 환경 공간, Geographic hub, 2002

로코코 Rococo
①17세기 후반 루이 14세 시대에 만들어진 기둥시계 디자인으로 화려한 로코코 장식예술이 돋보임, ②〈마리 앙트와네트Marie Antoinette de

Lorraine-Habsbourg〉, 엘리자베스 비제 르브룅 Elisabeth Vigée-LeBrun, 1774, 베르사유궁 소장, 로코코 시대의 패션 아이콘으로 많은 스타일을 유행시켰으며, ③로코코 시대에 최고조에 달한 헤어장식, ④로코코 이미지의 현대적 해석, 디오르 오트 쿠튀르Dior Haute Couture 컬렉션, 2004, ⑤파르 궁의 인테리어, 1769-71, 빈

르네상스 Renaissance
①〈비트루비우스적 인간Vitrurian Man〉, 레오나르도 다 빈치Leonardo da Vinci, 1451, 이상적 인간의 인체를 표현한 작품으로 르네상스시대의 인본주의적 사상을 반영, ②르네상스 복식의 특징을 재현한 랄프 로렌 컬렉션 광고, 1997, ③〈여왕 엘리자베스 1세의 아르마다 초상화The Armada Portrait of Queen Elizabeth I〉, 조지 고워 George Gower, 1588-89년경, 딱딱하게 세워진 레이스 칼라와 리본, 보석, 진주 등으로 장식된 화려한 소매 디자인이 특징, ④〈에반젤리스타 Evangelista〉, 조반니Giovanni, 르네상스 복식의 대표적인 밝은 색채의 사용이 두드러진 베네치아 풍경, ⑤〈비너스의 탄생The Birth of Venus〉, 산드로 보티첼리S. Botticelli, 1480년경, 우피지 갤러리 소장, 플로렌스, 인간 중심의 새로운 가치체계를 성립시킨 회화로 잘 알려짐

리젠시 양식 Regency Style
①이국적 이미지를 표현하며 리젠시 양식의 특징인 X-형태의 의자, ②전형적인 신고전주의적 양식을 보여주는 소파와 인테리어, ③창문의 기둥 장식과 로마풍의 장식적 디테일이 돋보임, ④프레스코 벽화 이미지를 차용한 욕실 디자인, ⑤토마스 피어살 하우스Thomas C. Pearsall House의 다이닝 룸, 뉴욕, 1810-15, 클래식한 그리스풍의 인테리어가 돋보이는 리젠시 양식

맥시멀리즘 Maximalism
①호텔 메종Hotel Masion 140, 톨킨 앤 어소시에이트Tolkin & Associates, 모더니즘과 이국적 취향의 절묘한 조화, ②고급스러운 직물과 바로크적 풍부함이 연출된 에트로 홈Etro Home 디자인, 2002, ③화려하고 고급스러움을 강조한 펜디의 핸드백 디자인, 2000, ④존 갈리아노의 리뉴얼 작업으로 한층 젊어진 디오르의 컬렉션, 하드에지의 디자인을 잘 표현한 디오르 광고, 2002, ⑤화려한 수공예 자수와 시퀸으로 만들어진 재킷, 루이뷔통, 2002

멤피스 디자인 Memphis Design
①꼼 데 가르송Comme des Garçons, 1996, 불규칙적이고 기하학적 선의 분할과 중간 색채의 포인트적 요소가 돋보임, ②〈아리조나 카펫Arizona Carpet〉, 나탈리 뒤 파스키에, 멤피스 제작, 1984, 팝아트를 상기시키는 밝은 색채와 단순한 문양이 돋보이는 멤피스 디자인의 전형적 디자인, ③포스트모던적 공간 연출과 중간계열 색채의 조합으로 이루어진 인테리어, ④전형적인 멤피스 디자인의 인테리어로 장식적 공간과 색채의 분할이 특징, ⑤〈수평 침대 'Horizon' Bed〉, 미셸 드 루치Michele de Lucchi, 1984, 장식성이 강조된 프레임, 키치적 취향의 단색과 패턴의 조합이 돋보이는 디자인

모더니즘 Modernism
①〈파이미오 의자Paimio Chair〉, 알바 알토Alvar Aalto 1932, 모던 디자인의 전형을 보여줌, ②실린다 라인Chlynda Line, 아르네 야콥슨Arne Jacobsen, 1967, 간결하고 단순한 미적 감각에 충실한 디자인, ③슈뢰더 하우스 내부, 레드블루 의자와 간결한 디자인의 구조가 돋보임, ④간결하고 순수한 모더니즘의 특징을 반영한 프라다 광고, 1998, ⑤노트르담 뒤 오Notre-Dame du Haut, 르 코르뷔지에, 1955, 프랑스 롱샹, 건축의 순수성을 구현한 모더니즘 양식

미니멀리즘 Minimalism
①절제된 감각과 디테일의 정수를 보여주는 남녀 흰색 복장의 구찌 광고, 1996, ②〈무제 Untitled〉, 댄 플래빈Dan Flavin, 1989, 미니멀 아트를 대표하는 작품, ③최소한의 라인 구성을 보여주는 프라다의 코트 디자인, 1990년대 후반, 프라다는 미니멀리즘 패션의 대표주자로 90년대 중반부터 각광받기 시작하여 포코노 천으로된 배낭과 무장식의 백 디자인 등은 프라다 스타일로 대표됨, ④디 앤 지D&G, 1995 봄/여름 컬렉션에서 선보인 흑백 드레스, ⑤질 샌더 Jil Sander 매장, 마이클 가베리니Michael Gabellini 디자인, 간결하고 탁트인 공간감으로 대표되는 미니멀 인테리어, 1996

미래주의 Futurism
①〈공간에 있어서 연속성의 독특한 형태Unique Forms of Continuity in Space〉, 움베르토 보치오니Umberto Boccioni, 1913, 뉴욕 현대미술관 소장, ②영화 〈바바렐라Barbarella〉에 나오는 미래

여전사 바바렐라, ③〈미래 시스템Future Systems〉, 잔 카프리키 앤 아만다 레베트Jan Kaplicky & Amanda Levete, 미래주의 건축 양식을 보여주는 디자인으로 구조는 스틸 스켈레톤과 알루미늄으로 제작되었으며, 내부 공간에는 파티션이 없고 천정은 채광을 좋게 하기 위해 곡선으로 디자인됨. 환경친화적인 면과 함께 자연과의 공존을 모토로 함, ④알렉산더 맥퀸의 미래주의 패션, 90년대 후반, ⑤속도감과 역동성을 느끼게 하는 발라Balla의 디자인

미술공예운동 Art & Craft Movement

①애쉬비C.R. Ashbee의 브로치 디자인, 1899년 경, 터키석 주형, 금과 에나멜의 브로치로 나비 모양을 형상화함, ②〈윌리엄 모리스의 침실 William Morris Bedroom〉, 메이 모리스May Morris의 디자인, 1893, ③공작새 깃털 문양의 프린트, 리버티 회사Liberty & Co., 1887년경, ④선적인 유연함이 강조된 캐비넷, 애쉬비,1901, ⑤보그 표지, 1909년, 전형적인 미술공예운동의 디자인 정신을 반영한 이미지

바로크 Baroque

①〈카디날 의자Cardinal chair〉, 가로우스테 앤 보네티Garouste & Bonetti, 1990년대, 남성적 감각의 바로크풍 의자, ②존 갈리아노John Galliano의 컬렉션 디자인으로 웅장하고 화려한 바로크적 감수성을 반영한 드레스, 1993, ③바로크적 이미지를 재현한 마크 브라지에 존스Mark Brazier Jones의 의자 디자인, 90년대 초반, ④〈루이 14세Louis X Ⅳ〉, 리가우드 Hyacinthe Rigaud, 1643년경, 베르사유궁 소장, 루이 14세의 자화상으로 바로크의 복식 형태를 표현하며 부르봉 왕조를 표현하는 문장으로 장식됨, ⑤도체스터 호텔의 메셀 스위트룸, 올리버 메셀Messel 디자인, 장중하고 육중한 감각이 느껴지는 인테리어

빅토리아 양식 Victorian

①브루스 탈버트Bruce Talvert, 1872, 오크나무로 만든 육중한 긴장감이 느껴지는 장식장, ②로차스Rochas의 2005/06 F/W 컬렉션에서 빅토리아 시대 의상의 재창조, ③〈너무 일찍Too Early〉, 제임스 티소James Tissot, 1873, 길드할 아트 갤러리 소장, 19세기 후반에 나타난 버슬 스타일, ④'르네상스' 거울, 알프레드 스티벤스 Alfred Stevens, 1875, 정교한 세공이 돋보이는 빅토리아풍 장식, 런던 도체스터 하우스, ⑤빅토리아풍 저택

상징주의 Symbolism

①존 갈리아노 컬렉션, 1997, 구스타브 모로의 작품에 나오는 살로메의 이미지를 차용한 디자인, ②신비스런 이미지를 자아내는 스파다포라 Spadafora의 의류 광고, 2000, ③〈키메라The Chimera〉, 구스타브 모로Gustave Moreau, 1867, 상징주의 작가의 대표로 데카당트한 측면과 감각적 센스를 잘 표현한 작품들로 평가됨, 포그아트 미술관 소장, ④알렉산더 맥퀸이 새롭게 출시한 킹덤 향수 광고로 탐미적 감각을 전달함, 2003, ⑤〈환영The Apparition〉, 구스타브 모로, 1876년경, 포그아트 미술관

셰러턴 양식 Sheraton Style

①부분적인 아칸타스 잎 장식의 직선적 테이블, ②장미문양을 중심으로 데코레이션된 벽 패널, ③신고전주의적 감수성을 반영한 셰러턴의 인테리어, 프레데릭스버그Fredericsburg 드로잉룸, ④아칸타스 잎과 휘감겨진 잎 모양으로 된 벽장식, 버지니아의 셜리 플렌테이션Shirley Plantation, ⑤셰러턴 디자인 영향을 좀 더 직선적이고 절제된 감각으로 승화시킨 페더럴 스타일, 뉴포트 트레이시-프린스 하우스 Tracy-Prince House

순수주의 Purism

①간결하고 매끈한 외관을 강조한 아르마니의 히/쉬he/she 향수 용기 디자인, 1999, ②도나 카란Donna Karan의 무장식 드레스로 순백색의 이미지와 어울려 절대적인 순수함을 추구, ③간결한 이미지를 정련된 선구성으로 극대화하여 표현한 베르사체 의상, 1990, ④거미줄 드레스의 아르마니Armani 컬렉션, 1997, ⑤〈사부아 저택Villa Savoye〉, 르 코르뷔지에, 1929–31, 프랑스 푸아시, 절대적으로 필요한 선구성으로 자유로운 실내 공간을 연출한 건축물

스칸디나비아 양식 Scandinavian Style

①조지 얀센Gerog Jensen, 스푼을 엮어 만든 듯한 은목걸이, ②씨케이알CKR 디자인, 스칸디나비아식 색감이 살아있는 테이블과 의자 세트, ③〈달걀 의자Egg Chair〉, 아르네 야콥슨, 1958, 유기적 라인을 특징으로 한 안락의자는 기능적인 면에서나 실용적인 면에서 모두 스칸디나비아의 전형적인 디자인 컨셉을 반영, ④발보모 Valvomo 핀란드, 스노우크래쉬 로비Snowcrash

Lobby 디자인으로 유기적이면서도 유머러스한 의자 디자인과 환경적 측면을 고려한 북유럽 특유의 디자인적 감각을 반영, ⑤PH 램프, 폴 헤닝센Paul Henningsen, 1957, 단순함과 실용주의적 기능을 최대한 살린 자연친화적 조명 디자인

신고전주의 Neo-classicism

①조세핀 황후 즉위식 때 신었던 슬리퍼, 1804, 뉴욕 메트로폴리탄 박물관 소장, ②〈오달리스크 Odalisque〉, 앵그르 Jeaan Dominique Ingres, 1814, 프랑스 루브르 박물관 소장, ③〈나폴레옹 대관식The Consecration of the Emperor Napoleon and the Coronation of Empress Josephine〉, 자크-루이 다비드Jacques-Louis David, 1806–07, 프랑스 루브르 박물관 소장, ④〈마담 레카미에 Madame Recamier〉, 자크-루이 다비드, 1800, 프랑스 루브르 박물관 소장, 신고전주의 복식의 특징인 엠파이어 드레스를 입은 레카미에, ⑤커브리스 호텔, 1771–78, 신고전주의의 대표적인 인테리어 디자인

심미주의 Aestheticism

①니그F. Nigg 프린트, 드레스 개혁 운동에서 발전한 혁신적 디자인으로 심미주의적 이상을 반영, 1903, ②〈비너스의 거울The Mirror of Venus〉, 에드워드 번존스Edward Burne-Jones, 1873–77, ③〈흰색 3번 교향곡Symphony in White No.3〉, 제임스 맥닐 휘슬러James McNeill Whistler, 1865–7, 바버 아트 인스티튜트, 버밍험 대학 소장, ④〈라파엘전파 여인〉, 조지 프레데릭 와트George Frederic Watts, 1857–58, ⑤고혹적이면서도 환상적인 이미지를 주는 디자인 모티프의 반영

아담 양식 Adam Style

①반 타원형을 이용하여 우아한 곡선미를 강조한 아담 디자인의 콘솔, ②신고전주의적 감각의 우아함과 미묘한 프렌치 장식의 조화를 살린 아담 디자인, 크로미 코트Croome Court, 1764–71, ③폼페이 영향을 받은 인테리어 장식의 로버트 아담 디자인, 영국 오스터레이 파크Osterley Park, 1760년대, ④아담 양식의 의자, ⑤벽장식, 식탁, 의자, 콘솔 등 신고전주의를 강하게 반영한 아담 디자인으로 그린색 벽과 천정은 당시 선호색으로 각광을 받음, 오스터레이 파크의 다이닝룸

아르누보 Art Nouveau

①1960년대 비바Biba 매장의 로고를 디자인한

존 매코넬은 켈트 이미지를 반영한 전통적인 타이포그래피를 선보임, ②장 필립 워스Jean Philippe Worth, 1896, 웨딩드레스 디자인으로 양다리(leg of mutton) 소매, 가느다란 허리와 부풀린 스커트로 전형적인 아르누보 복식의 특성을 보임, ③아르누보 스타일의 티파니Tiffany 스테인드 글라스, 프랑스 오르세 미술관 소장, ④아르누보 양식을 반영한 프린트 디자인, ⑤헥터 귀마르Hector Guimard 디자인의 캐비넷, 1900년경, 추상적인 곡선의 처리와 조각으로 만들어진 이 캐비넷은 귀마르의 아르누보 양식을 특징짓는 매우 본질적인 디자인으로 알려져 있음

아르데코 Art Deco

①파퀸Paquin의 슈미즈 드레스, 1925, 전형적인 아르데코 스타일의 드레스는 민소매에 주얼리 장식이 첨가된 디자인으로 장식패턴의 경우, 기하학적 형상이나 모티프를 전개함, 이 드레스는 진주 장식의 쉬폰 드레스에 허리부분에 이국적 취향을 반영한 용문양 자수가 특징임, ②노키아 Nokia의 7260폰으로 아르데코 감각과 유연함이 특징적인 디자인, 2004, ③〈크라이슬러 빌딩 Chrysler Building〉, 윌레암 반 알렌William van Alen, 1928-30, 뉴욕, 아르데코 양식의 건축, ④〈자화상Autoportrait〉, 타마라 드 렘피카Tamara de Lempicka, 1929, 개인소장, 종합적 큐비즘을 표현한 렘피카의 작품은 3차원적인 효과를 나타내기 위해 딱딱하고 각진 선과 형상으로 이미지를 표현, ⓒTamara de Lempiaka / ADAGP, Paris-SACK, Seoul, 2004, ⑤까르티에 시계 디자인, 1926, 진주, 다이아몬드, 산호, 검정 에나멜과 금으로 만들어진 아르데코적 디자인

야수파 Fauvism

①마티스의 이미지를 차용한 골티에 디자인, 2000, ②에밀리오 푸치Emilio Pucci, 2003 봄/여름 컬렉션, 식물의 형태를 원색적이고 과감한 색채의 사용으로 표현함, ③〈마리아를 경배하며 La Orana Maria〉, 고갱Gauguin, 1891, 뉴욕 메트로폴리탄 박물관 소장, 타히티 여인의 생활상을 그린 이 그림은 강렬한 순수 색조와 자연적인 색채의 조합으로 야수파에 많은 영향을 미침, ④골티에 광고 디자인, 야수파적 이미지를 일러스트레이션으로 변형, 1998, ⑤〈푸른 말Blue Horses〉, 프란즈 마크Franz Marc, 1911, 워커 아트 미술관 소장, 미네아폴리스, 푸른 말이라는

대담한 색채 변형을 통해 야수파적 느낌을 전달

에드워드 양식 Edwardian

①코르셋으로 단련된 S자형 실루엣으로 20세기 초기 복식 이미지를 나타냄, ②에드워드 시대의 무리한 코르셋 착용으로 왜곡된 S자 형태 신체와 극도로 가는 허리가 대유행, ③현대 남성복의 기틀을 마련한 에드워드 시대의 남성복 디자인, ④힐 하우스Hill House 현관, 매킨토시Mackintosh 디자인, 1903, 헬렌스버그, 단순한 격자패턴의 근대적 리빙룸 인테리어, ⑤〈그랑드 쟈트 섬의 일요일 오후Study for A Sunday on La Grande Jatte〉, 조르주 쇠라Georges Seurat, 1884, 뉴욕 메트로폴리탄 박물관 소장, 에드워드 시대 일상의 모습을 유추할 수 있는 작품으로 버슬 형태의 여성복이 대중화된 것을 알 수 있음

옵아트 Op Art

①옵아트 디자인의 장식장, ②장 폴 골티에 컬렉션, 1996, 미래주의적 이미지를 옵아트적 패턴으로 전개한 캣 수트(catsuit), ③옵아트형 디자인의 수영복, 1966, ④옵아트에서 영감을 얻은 이태리식 드레스 디자인, 1966, ⑤빅터 바자렐리 회고전 내부, 2003, 런던 로버트 샌델손 갤러리

원시주의 Primitivism

①아프리칸 모티프를 주제로 한 런던 하바니 니콜스 백화점 디스플레이 전경, 2002, ②〈아레아 레아Arearea〉, 고갱, 1892, 프랑스 오르세미술관 소장, 타히티의 이국적 취향을 반영한 작품으로 직접적이고 단순한 선과 강렬한 색채가 특징, ③이브 생 로랑의 원시주의적 이미지를 담아낸 꽃문양 프린트의 원피스 디자인, 1967, ④에르메스Hermes의 2002 가을/겨울 카다로그, 고대 잉카 디자인을 화려한 색채와 유머러스한 감각으로 표현, ⑤에스닉적 이미지를 반영한 이브 생 로랑의 '아프리칸African' 컬렉션, 1967

유니버설 디자인 Universal Design

①편리성과 손쉬운 이용이 가능하도록 차체와 함께 승강구의 높이를 낮춘 포랄베르그의 대중교통 시스템, 루거 그라픽 디자인 스튜디오, 1991, ②〈환경열차〉, 김두섭, 2001, 지하철 내부의 공간 유용성을 고려한 디자인, ③여성 화장실 픽토그램, ④남성 화장실 픽토그램, ⑤효과적인 조명시스템과 공간이동성을 고려한 공간 디자인, 쉐링 앤 파트너Sheuring & Partners

인간공학 Ergonomics

①아에론 오피스 의자Aeron Office Chair, 챠드윅 앤 스텀프Don Chadwick & Bill Stumpf, 1992, 신체를 편안하게 받쳐주는 의자 디자인, ②머리형태의 안전성을 최대한 살린 헬멧 디자인, ③스피도 패스트스킨Speedo Fastskin, 1999, 상어가 죽에 기조를 둔 나일론과 라이크라 혼방의 수영복으로 2000년 올림픽 게임에서 국제적 반향을 불러옴, ④샤넬Chanel에서 제작한 조끼 형태의 백, 2003, ⑤브리티시 항공British Airways, 2000, 최상의 편안함을 추구하는 기내 퍼스트 클라스의 인간공학적 디자인, 2002

입체파 Cubism

①루스Ruth의 입체파적 분할을 응용한 원피스 디자인, 1980년대, ②준야 와타나베Junya Watanabe, 1999, 입체적 실루엣을 살리기 위한 프레임이 들어있는 아방가르드 디자인, ③〈다마 알 발로Dama al Ballo〉, 알렉산더 엑스터 Alexander Exter, 1921, 코스튬 디자인의 입체적 표현으로 밝게 채색된 기하학적 패턴은 소니아 들로네에게서 영향을 받음, ④〈파리지엔느La Parisienne〉, 로버트 들로네Robert Delaunay, 1913, 마드리드, 깊이감 있는 입체적 표현으로 대상을 단순화시킴, ⑤〈러시아 발레 출구Exit the Ballets Russes〉, 페르난드 레제Fernand Leger, 1914, 뉴욕 현대미술관 소장, 인체를 원통형의 튜브형태로 묘사한 입체파 작가로 이 작품은 뒤상에게서 영향을 받았지만 원색적인 색상을 사용하여 정형화된 기하학적 이미지를 추구

자연주의 Naturalism

①오가닉 자연주의를 지향하는 자연주의적 색채의 인테리어와 유기농 음식, ②디오르 디자인의 자연주의적 색채와 자연스럽게 몸은 감싸 흐르는 듯한 디자인, 1970년대, ③노르딕 파빌리온, 자연과의 일체감을 중시하는 북유럽 스타일의 디자인, ④〈낙수장Falling Water〉, 프랑크 로이드 라이트, 1935-37, 미국 펜실베니아, 자연과 조화된 유기적 건축 디자인으로 자연미와 인공미의 미묘한 결합이 특징, ⑤월넛 나무로 만든 다리가 3개인 의자

초현실주의 Surrealism

①〈가재 전화기Lobster Telephone〉, 살바도르 달리Salvador Dali, 1936, ⓒSalvador Dali, Gala Salvador Dali Foundation, SACK, 2004, ②〈나

는 이브닝 드레스를 꿈꾼대 Dream About an Evening Dress〉달리가 이탈리아 보그지를 통해 선보인 일러스트레이션, 1937, ⓒSalvador Dali, Gala Salvador Dali Foundation, SACK, 2004, ③장 폴 골티에 컬렉션, 1997, 새의 깃털을 소매에 응용한 디자인, ④올리비에 테스킨Olivier Theyskens, 1998 가을/겨울 컬렉션, 실험정신이 강한 벨기에 디자이너 가운데 한 사람으로 신체 이미지의 외적 표현을 극대화시켜 표현한 디자인, ⑤Carloz Páez Vilaró 디자인, Casapueblo, 우루과이, 초현실 아르누보의 건축물로 환상적인 디자인과 아우라를 표현

추상파 Abstraction
①폴 스미스Paul Smith의 익스트림Extreme 향수병 디자인으로 폴 스미스의 트레이드 마크인 추상적 라인의 원색 구성이 강조, 2004, ②추상적 색상을 응용한 남성용 재킷, 요지 야마모토의 Y-3 디자인, 2004, ③알렉산더 맥퀸의 1999 봄/여름 컬렉션 쇼에서 선보인 즉석 페인팅 쇼, ④〈여러개의 원Several Circles〉, 바실리 칸딘스키Vasily Kandinsky, 1926, 뉴욕 솔로몬 구겐하임 미술관 소장, 표현주의적 추상의 대표작, ⑤〈브로드웨이 부기우기Broadway Boogie Woogie〉, 몬드리안Mondrian, 1942-43, 뉴욕 현대미술관 소장, 기하학적 추상의 대표작

치펀데일 양식 Chippendale Style
①치펀데일 양식 중에서 고딕풍을 반영한 작은 책상과 의자 디자인, ②치펀데일 양식의 침실, ③전형적인 치펀데일 양식의 장식장과 의자 디자인의 다이닝룸, ④중국풍 치펀데일 양식을 반영한 리빙룸과 다이닝룸 디자인, ⑤월톤 하우스 Wilton House, 리치몬드, 18세기 치펀데일의 양식적 요소를 반영한 리빙룸

콜로니얼 양식 Colonial Style
①미국 남부의 콜로니얼식 저택, ②비블로스 Byblos의 콜로니얼풍 패션으로 남국 스타일의 이국적 프린트가 특징, 1989, ③소박한 단순함을 특징으로 하는 쉐이커 스타일의 내부장식, 미국 메사추세스의 쉐이커 마을, ④애미쉬 Amish 콜로니얼풍의 침실, ⑤콜로니얼식의 육중한 의자 디자인과 테이블, 포트머스 Portsmouth의 사무엘 웬트워스 하우스Samuel Wentworth House, 1671

퀸 앤 양식 Queen Anne Style
①여의주를 쥐고 있는 용 발톱 문양이 특징인 퀸 앤 양식의 콘솔, ②퀸 앤 양식의 더블 의자, ③퀸 앤 양식의 가구와 중후한 인테리어의 조화, ④퀸 앤 양식의 콘솔 디자인, 에탄 알렌 Ethan Allen 홈 인테리어, 1988, ⑤꽃병 형태의 등받이와 케브리올 다리가 특징인 퀸 앤 양식의 다이닝룸, 에탄 알렌 홈 인테리어, 1988

테크노 쉬크 Techno Chic
①애플사의 eMate 300, 조나단 아이브 클램셸 Jonathan Ive Clamshell 디자인, 1999, 손잡이가 있는 백형태의 컴퓨터 케이스, ②주커 탁상등 Jucker Table Lamp, 토비아 스카르파Tobia Scarpa, 1963, 최신 플라스틱 소재의 유선적 조명으로 세련되면서도 간결한 미적 풍미가 느껴지는 디자인, ③다양한 재료의 재질감과 색상의 용기 디자인으로 세련된 미적 이미지를 창조, ④벳시 존슨Betsey Johnson의 플라스틱 드레스, 1966, ⑤ 이세이 미야케의 곡선과 투미 헐리데이 백Issey Miyake Bow & Tummy Holiday Bags, 카림 라쉬드Karim Rashid, 1997, 반투명 프라스틱 디자인으로 재료의 유연성을 강조한 미야케의 쇼핑백 디자인

팝아트 Pop Art
①〈열 명의 마릴린으로부터의 마릴린Marliyn from Ten Marliyns〉, 앤디 워홀Andy Warhol, 1967, 뉴욕 현대미술관 소장, ⓒAndy Warhol / ARS, New York - SACK, Seoul, 2004, ②마릴린의 이미지를 팝아트적 이미지로 형상화한 베르사체 컬렉션, 1990, ③팝아트 이미지의 소녀, ④팝아트 이미지로 페인팅한 건물 외벽, ⑤앤디 워홀의 캠벨 수프 원피스 디자인, 1960년대

포스트모더니즘 Post Modernism
①〈휘파람새 주전자 Whistling Kettle 9093〉, 마이클 그레이브스Micheal Graves의 알레시Alessi를 위한 디자인, 1983, 포스트모던의 대표주자인 그레이브스의 디자인으로 장식적인 디테일과 유희적 상상의 조화가 어우러진 대표적인 작품, ②카시나Cassina 디자인의 포스트모던 스타일 의자, 1980년대, ③〈토이 블럭 하우스Toy Block House Ⅲ〉, 타케후미 아이다Takefumi Aida, 1980, 도쿄, 커다란 블록을 장난감처럼 쌓아 만든 구조의 건축물, ④존 갈리아노의 디오르 컬렉션, 1999, 이국적 풍미가 담긴 퓨전적 디자인과 과다한 장식성이 절충적 이미지로 표현, ⑤〈오토바이의 예술The Art of Motorcycle〉, 뉴욕 구겐하임 박물관 내부의 프랑크 게리Frank Gehry 설치기획, 1998

표현주의 Expressionism
①이세이 미야케를 위한 사라 문Sarah Moon의 디자인, 1995, ②〈드리스덴 거리Street, Dresden〉, 에른스트 키르히너Ernst L. Kirchner, 1908, 뉴욕 현대미술관 소장, 20세기 초의 아방가르드 예술가로 활동한 키르히너의 대표적 표현주의 작품, ③〈게트루드 쉴레의 자화상 Portrait of Gertrude Schiele〉, 에곤 쉴레Egon Schiele, 1909, 뉴욕 현대미술관 소장, ④〈절규 The Scream〉, 에드바르트 뭉크Edvard Munch, 1893, 작가의 주관적인 감성이 연출된 뭉크의 대표작으로 독일 표현주의의 영향을 받음, ⑤피에르 가르댕Pierre Cardin, 1960년대 후반, 변형된 원피스 디자인으로 선적인 구성감과 역동적 이미지를 추구하는 미래주의적 디자인

플럭서스 Fluxus
①여러가지 재료의 콜라주를 응용한 플럭서스 디자인, ②로라이더Lowrider, 빛을 발하는 가구 디자인 컬렉션, 요한나 그라운더Johanna Grawunder, 2001, ③플럭서스 미술가들의 전형적인 제작 방식은 다양한 재료를 혼합하여 사용하는 것으로 보다 유머러스하고 개방적인 경향이 특징, ④고정관념을 타파하려는 태도에서 비롯된 아방가르드한 움직임, ⑤글로벌 그루브, 백남준의 비디오 아트, 1973

해체주의 Deconstructionism
①〈붑Boop〉, 론 아라드의 커피테이블 디자인, 1998, ②무형태를 특징으로 한 이세이 미야케의 에이 포크A-poc 디자인(한장의 천), ③존 갈리아노가 영국 세인트 마틴 예술학교 졸업식에서 선보인 해체주의적 디자인, 1985, ④후세인 샬라얀Hussein Chlayan의 유리섬유로 만든 드레스로 기존 의상 형태의 파괴를 표현한 해체주의적 디자인, 1999, ⑤말리부 하우스Malibu House 프랑크 이스라엘Frank Israel

제2장 문화현상 Cultural Phenomenon

그라피티 Graffiti
①디오르 컬렉션의 그라피티 디자인, 2003, ②

파비안 바론Fabien Baron, 델타Delta, 후투라 Futura 등 3명과 캘빈 클라인이 고안한 씨케이원CK One 향수병 디자인, 2003, ③파리 지하철 역에 그려져 있는 그라피티, ④키스 해링의 그라피티를 프린트로 이용한 비비안 웨스트우드Vivienne Westwood의 저지 원피스, 1983, ⑤크리스찬 디오르의 2001 가을/겨울 컬렉션, 원색적인 그라피티의 문양에 힙합의 스트리트 스타일을 연출한 디자인

노마드 Nomad

①웨어러블 컴퓨터의 미래 이미지, ②커뮤니케이션 도구들로 주얼리처럼 장식적인 역할을 하기도 하고 설치 및 제거가 간단한 소형 모듈, 필립스 디자인, ③필립스 제품의 디지털 수트, 2000, 소매의 밑단에 디자인된 기능적 모듈은 외부와의 인터페이스로 단추 하나만으로 통제 및 제어 시스템을 완성, ④'키패드' 수트, 필립스 디자인, e-비지니스 환경에 적응하는 미래형 디지털 노마드 인간, ⑤이동성을 강조한 노마드 이미지

느림 Slowness

①데니쉬모던의 슬로우 라이프 하우스Slow Life House, 2003, ②천연 유기농 재료의 씨앗을 판매하는 상점의 디스플레이, ③수공예적 자수 디자인이 돋보이는 코트, 클로에Chole 디자인, ④꾸미지 않은 자연스러움과 유기적 재료의 인테리어는 영속성과 안정성의 느낌을 전달, ⑤느림의 미학은 속도감의 차이, 역동적인 움직임이나 하이테크적 수단보다는 감성지향적 신체의 이미지가 강조되는 느림의 미학을 반영

드랙 Drag

①이영선 · 이정은 컬렉션에서 선보인 드랙 퀸의 이미지 변신, 2001, ②'보깅Vogueing' 댄스로 패션쇼에서의 포즈를 모방하는 드랙, 뉴욕 흑인 게이 사회 클럽의 모습으로 마돈나 스타일이 대중적으로 변모함, 1980년대, ③드랙 퀸으로 분장한 장 폴 골티에 컬렉션의 화려한 이미지, 1994, ④핼멋 랭Helmut Lang의 광고에서 느껴지는 중성적 이미지의 드랙, ⑤장 폴 골티에 컬렉션의 자주색 벨벳 가운을 입은 드랙의 이미지, 2001

레트로 Retro

①스메그Smeg 냉장고, 복고적 감수성을 반영한 핑크색의 유선형 냉장고, 2004, ②블루멘펠드 Erwin Blumenfeld, 1959, 1950년대에 대중적인 인

기를 누렸던 우아한 여성미를 추구하는 트렌드는 현대에 와서 가장 많이 리바이벌되는 테마이자 이미지, ③블루마리네Blumarine 광고에 표현된 1960년대 히피풍의 레트로 이미지, 2002, ④블루마리네의 화려한 세단의 이미지가 강조된 50년대 레트로 무드, 2000, ⑤존 갈리아노의 1995 봄/여름 컬렉션, 1930년대를 회상하는 레트로 이미지로 우아하면서도 여성스러운 감각을 나타냄

레트로 Retro

①스메그Smeg 냉장고, 복고적 감수성을 반영한 핑크색의 유선형 냉장고, 2004, ②블루멘펠드 Erwin Blumenfeld, 1959, 1950년대에 대중적인 인기를 누렸던 우아한 여성미를 추구하는 트렌드는 현대에 와서 가장 많이 리바이벌되는 테마이자 이미지, ③블루마리네Blumarine 광고에 표현된 1960년대 히피풍의 레트로 이미지, 2002, ④블루마리네의 화려한 세단의 이미지가 강조된 50년대 레트로 무드, 2000, ⑤존 갈리아노의 1995 봄/여름 컬렉션, 1930년대를 회상하는 레트로 이미지로 우아하면서도 여성스러운 감각을 나타냄

로하스 Lohas

①유기농 재배 용법으로 기른 유기 농산물, ②자연의 질감을 그대로 살린 유기 식기 세트, ③지하 온천수를 그 자리에서 개발하여 환경의 가치를 살린 온천, ④인테리어 전체가 자연 소재로 갖추어져 건강은 물론 친환경적 인테리어를 보여줌, ⑤염색하지 않은 오가닉 코튼의 침장류

메트로섹슈얼 Metrosexual

①붉은 색 꽃문양 프린트의 벨벳 자켓을 입은 두 남자, 구찌Gucci 광고, 1998, ②여성스러운 색감이 돋보이는 베르사체의 남성용 셔츠 디자인, ③메트로섹슈얼의 대표적인 아이콘인 데이빗 베컴, 2003, ④메트로섹슈얼의 이미지는 고상하면서도 남성적 강인함보다는 여성화된 꽃미남의 인상을 떠올림, 베르사체 수트, ⑤장 폴 골티에가 화장하는 남자를 위해 출시한 남성 전용 화장품

미니스커트 Mini skirt

①트위기Twiggy의 미니스커트 모습, 1966, 트위기는 1960년대를 대표하는 패션 아이콘이자 모델로 당시의 깡마른 신체 이미지를 동경하는 열성적 다이어트 문화를 가져오기도 함, ②1960년대 '그래니 테익스 어 트립Granny Takes a Trip' 런던 킹스 로드의 부티크로 당시 젊은이들

을 위한 다양한 미니스커트와 트렌디한 상품을 판매하던 상점, ③루디 게른라히히Rudi Gernreich와 두 모델, 1968, 투명 플라스틱의 조각이 들어간 A라인의 미니 원피스 스타일, ④'스윙잉 런던Swing London', 1965, 옵아트 디자인의 미니 스타일, ⑤루이 페라드Louis Feraud, 60년대, 미니 스타일과 허벅지까지 올라오는 부츠의 코디네이션, 미니스커트는 미니멀 디자인의 유행과 미래주의적 패션의 이미지를 강조

보보스 Bobos

①보보스적 특성을 반영한 디자인으로 이들 자녀를 위한 디오르 키즈Dior Kids 컬렉션, 2003 가을/겨울 카다로그, ②고급 브랜드의 다양한 캐주얼 일상을 표현, 2001, ③보보스 커플, 2003, ④세미캐주얼의 남성복 이미지, 2003, ⑤던힐Dunhill의 캐주얼룩, 보보스의 보헤미안적 감수성을 라이프스타일의 표현으로 잘 반영한 이미지 광고, 2004

브리콜라주 Bricolage

①〈패치워크 퀼트Patchwork Quilt〉, 비어든 Romare Bearden, 1970, 콜라주로 표현한 패치워크, 뉴욕 현대미술관 소장, ②겹겹이 덧댄 청바지 디자인, 나만의 개인주의적 아이템으로 창조, Y-3디자인, 2004, ③로커의 뱃지, 다양한 디자인의 뱃지를 착용하여 새로운 스타일을 창조, ④보스Boss 캐주얼 브랜드, 하이엔드의 브랜드로서 개인적 성향을 강조한 기능적이면서도 빈티지적 라이프스타일의 표현, 2004, ⑤에바Eva 브랜드의 광고적 표현, 레이어링과 조합을 통해 새로운 개인적인 착장 디자인을 창조, 2003

빈티지 Vintage

①오래되고 남루한 빈티지 스타일의 레이어링, 2002, ②황폐와 빈곤 이미지를 강조한 인테리어, 2003, ③지구색(earth color)을 중심으로 자연친화적 이미지를 강조한 빈티지 룩, 2002, ④과거의 회상, 오래되어 낡고 거칠어진 형상의 이미지, 1999, ⑤할머니의 옷장에서 빌려입은 듯한 그래니 룩, 2002

샤넬 Chanel

①샤넬 넘버 화이브No. 5 향수, 1921년 출시되어 지금까지 많은 사랑을 받고 있는 샤넬의 대표적 향수, ②샤넬 로고가 돋보이는 1992년 샤넬 컬렉션, ③샤넬 모습, 1935, ④샤넬이 새롭게 전개하는 샤넬 스포츠 라인, 샤넬 스포츠는 의

복에서부터 용구 디자인에 이르기까지 다양하게 출시됨, 샤넬 2002 가을/겨울 컬렉션, ⑤샤넬을 위한 칼 라거펠트Karl Lagerfeld의 1992년 컬렉션, 단순한 탱크탑과 오간자 쉬폰의 레이어링 스커트로 캐주얼하면서도 럭셔리의 감성이 살아있는 디자인

스트리트 스타일 Street Style

①스트리트에서 영감을 얻은 디오르의 남성용 캐주얼 디자인, 2003, ②1990년대 힙합 룩의 스트리트 스타일, ③밀리터리 패션의 스트리트 스타일, ④트레이닝 수트의 일상복으로 스트리트 스타일에서는 보편화된 복종간의 조합, ⑤돌체 앤 가바나Dolce & Gabbana의 스트리트적 느낌을 강조한 디자인, 2001

스포티브 룩 Sportive Look

①많은 아웃포켓이 달린 질샌더의 스포티브 스타일, 2003, ②1980년대 후반 서퍼 의상에서 영향을 받은 형광색의 스케이터 스타일, 잉글랜드, ③프라다 스포츠Prada Sports 브랜드의 이미지 비주얼, 2001, ④기능주의적 소재의 사용과 실용적이면서도 단순한 디자인이 특징인 프라다 스포츠 디자인, 1998, ⑤합리적이고 기능적인 카파Kappa 브랜드의 스포티브 스타일, 2004

시누아즈리 Chinoiserie

①〈파고다The Pagoda〉, 코스튬 파리지엔느Costumes Parisiennes, 1914, 잡지에 실린 삽화로 중국적 이미지를 잘 표현, ②시누아즈리 양식이 재현된 의자, 사이드 콘솔, ③벽지 모티프의 디자인까지 중국풍이 강하게 반영된 인테리어, ④이브 생 로랑의 중국풍 디자인을 강조한 금자수 프린트의 수트 디자인, 2000, ⑤〈새로운 목걸이The New Necklace〉 팩스톤William McGregor Paxton, 1910, 보스턴 미술 박물관 소장, 중국풍 프린트와 디테일을 응용한 재킷 디자인과 프릴 달린 스커트와의 조화

신소재 Synthetic Materials

①후세인 샬라얀Hussein Chalayan의 금색 타이벡tyvek으로 만든 수트, ②섬유 광학적fiberoptic으로 제작한 최신기술의 등 디자인, 2003, ③신소재로 만든 도넛 모양의 쿠션, 보보Bobo 디자인, 2002, ④블라크Blaak의 테크노 패브릭, 2002, ⑤애플 아이맥 디자인, 1996, 화려하고 다양한 색상의 적용으로 기존 컴퓨터에 대한 인식의 전환을 가져오게 함

아바타 Avatar

①영국 하바니 니콜스 백화점 디스플레이, 마르커스 만화 이미지를 이용, 2002, ②인터넷 웹상에서의 스파이시 걸스Spice Girls의 ECD룸, 말콤 개럿Malcolm Garrett 디자인, 1999, ③입술 모양 장식의 구두 디자인과 아바타, 이브 생 로랑, ④라라 크로프트Lara Croft, 툼 레이더Tomb Raider 플레이스테이션 투 게임에 나오는 아바타, ⑤라라 크로프트 이미지

아방가르드 Avant-garde

①최연옥의 아방가르드 디자인, 가죽 코트, 담요 스타일의 코트를 레이어링을 통해 실험적 이미지를 강조하는 전위적 디자인, ②독창적 감수성이 돋보이는 헬뭇 랭의 디자인, ③안토니오 베르나르디Antonio Bernardi, Italy Vogue, 1997, 추상적 아방가르드를 표현한 작품, ④〈배우 6번을 위한 노동복 Working Clothes for Actor No.6〉, 포포바Liubov Popova, 1921, 뉴욕 현대미술관 소장, 아방가르드 시대의 기능주의적 디자인으로 획기적인 모던함을 반영, ⑤〈버터플라이 하우스Butterfly House〉, 쉐트우드 조합Chetwood Associates, 2003, 영국 서레이, 전위적인 디자인 건축으로 연속성을 틀의 이미지를 곡선적 조합으로 형상화

양성성 Androgyny

①남성복 수트를 착용한 1930년대 마들린 디히트리 이미지, 당시 디히트리의 복장은 여성과 남성 모두에게 획기적인 사건이자 시도로 평가됨, ②글램 록 스타인 데이빗 보위, 양성성은 글램을 통해 더욱 발전했으며 제3의 성으로서 드랙과 함께 다양한 문화적 표현을 주창함, 1973, ③골티에가 디자인한 남자를 위한 스커트, 1990년대, ④중성적 이미지가 특징인 모델의 모습, ⑤1980년대 등장한 뉴 로맨틱 사운드의 리드 보컬인 보이 조지

얼리어답터 Early Adopter

①필립스에서 개발한 휴대용 스캐너, 1997, ②브레그 익토Bregt Ectors의 컨셉트, ③오락용 로봇인 아이보AIBO, ④최신형의 노키아 베르투Nokia Vertu 모바일 디자인, 2004, ⑤에릭슨Ericsson사의 블루투스 헤드셋, 2002, 여러 가지 장치와의 인터페이스가 가능한 미래형 모바일 제품, 2002

에스닉 Ethnic

①로베르토 카발리Roberto Cavalli, 2003 가을/겨울 컬렉션으로 원색의 수공예적 디테일이 돋

보이는 티벳 모드 디자인, ②스커트와 팬츠의 레이어링, 덧입는 랩 스커트 등 일본풍이 반영된 겐조Kenzo 디자인, 1979 봄/여름 컬렉션, ③미소니Missoni 디자인으로 아프리카의 원색적인 패턴의 느낌을 현대적 드레스 패턴으로 재창조, 1999, ④페이즐리를 중심으로 디자인된 에트로 홈 컬렉션, 2003, ⑤장 폴 골티에의 인도풍을 반영한 이국주의적 이미지의 광고, 2003

에콜로지 Ecology

①〈작은 바버 팔걸이 의자Little Beaver Armchair〉, 프랑크 게리Frank Gehry, 1987, 재활용된 카드보드지를 라미네이팅하여 만든 의자, ②지구는 나의 친구, 그린피스Greenpeace 포스터, ③소재의 표면 디자인을 자연스러운 질감으로 표현한 이세이 미야케의 재킷 디자인, ④인디고 코튼에 열 전사방식으로 염색한 레베카 얼리Rebecca Earley의 아노락 디자인, ⑤〈마이레아 빌라Villa Mairea〉, 알바 알토 디자인, 핀란드, 1937-39, 자연과 인간을 생각하는 휴먼 건축을 디자인한 것으로 가공하지 않은 나무 그대로를 사용하여 기둥을 만들거나 계단을 만들어 마치 나무나라에 온 것 같은 느낌을 줌

여피 Yuppie

①폴로 랄프 로렌Polo Ralph Lauren의 스트라이프 테일러드 원피스 룩, ②보스 남성복, 1988, 잘 정련된 외관과 고급 브랜드의 수트 이미지로 여피 스타일을 강조, ③능력 있는 여성, 자신감 있는 여성을 표현하기 위한 아르마니Giorgio Armani 캠페인 광고, 1984 가을/겨울, ④뉴욕 로얄턴 호텔Royalton Hotel, 필립 스탁Philip Starck, 1988, 1980년대 트렌드를 주도하는 여피들이 주로 모인 사교 공간으로 알려짐, ⑤마크 제이콥스Marc Jacobs, 1998 가을/겨울 컬렉션, 여피의 필수품: 미니멀한 스타일의 재킷, 캐시미어 트윈니트, 어깨에 매는 백, 필로팩스, 모바일 폰 등 우아하고 예쁜 이미지보다는 기능적이면서도 활동성을 강조한 라이프스타일을 창조함

엽기 Grotesque

①어항 속의 남성에게 소금을 뿌려 무언가를 상상하는 여성을 표현한 쿠카이Kookai 브랜드 광고, 1988, ②초현실주의적 상상 이미지를 스커트에 표현한 유머스럽고도 엽기적인 장면, ③이브 생 로랑의 옷을 입고 촬영한 1996년 패션 이슈의 화보, ④알렉산더 맥퀸McQueen의 브로

케이드 카울 드레스를 입은 일본 모델의 엽기적 이미지 디자인의 광고, 1996, ⑤게임기 플레이스테이션의 광고로 내맘대로 고르고 싶은 것을 골라 즐기는 재미를 표현한 엽기적 광고, 2003

오가닉 Organic

①자연적인 추출물을 함유한 오가닉 화장품, 2001, ②쉼터Shelter 컨셉 하우스로 내부와 외부의 공간감이 느껴지지 않는 일체형의 자연친화적 디자인, 2004, ③마가렛 하우스러 Margaret Hausler 텍스타일 디자이너의 천연염색 식물 문양 디자인의 쿠션, ④환경친화적 페인팅을 이용한 부엌의 장식적 인테리어, ⑤자유로움과 여유를 위해 시골 작은 별장 오두막에서 즐기는 요가

오리엔탈리즘 Orientalism

①동양적 색채와 문양을 중심으로 한, 천연염료로 그린 쿠션 디자인, ②옷장 앞의 장식용으로 걸려 있는 형형색색의 노리개, ③한복을 응용한 이브닝 드레스, 진태옥, 1995, 한복의 하이웨이스트 라인을 드레스에 응용한 것으로 전형적인 실크 공단에 자수를 놓아 미적 감각을 극대화시킨 오리엔탈리즘의 특징을 표현, ④인도의 전통적 코스튬과 이미지, ⑤일본풍의 인테리어를 통해 퓨전적 이미지를 강조한 블루마리니 디자인, 2002

우주시대 스타일 Space Age Style

①나사NASA의 우주복spacesuit, 1993, ②파코 라반Paco Rabanne, 1967, 다이아몬드형 메탈을 이어만든 메탈 드레스, ③앙드레 꾸레주André Courrgès의 우주시대 스타일로 현란한 색상과 몸에 딱 붙는 저지 소재의 캣수트 디자인, ④리팟 오즈벡Rifat Ozbek의 실버 메탈의 느낌을 강조한 패딩된 원피스와 헤드기어, 90년대 중반, ⑤〈펠릭스 디스코테크Felix Discotheque〉, 필립프 스탁Philippe Stark, 홍콩 페닌슐라 호텔Peninsula Hotel, 1993, 우주 공간 속을 여행하는 듯한 우주 비행 내부의 모습처럼 디자인한 스탁 디자인

웨어러블 컴퓨터 Wearable Computer

①블루BLU, 2000, 디지털 디스플레이 프로토타입, ②GPS 시스템의 컴퓨터 칩이 소매 아래에 내장되어 있는 점퍼, 필립스 디자인, 2000, ③프랑스 텔레콤에서 2000년 프로토타입으로 제작한 '커뮤니케이션 스카프로 스카프'의 한쪽 끝에 작은 키보드가 내장되어 있어 무선으로 자료의 전송 및 수신을 용이하게 할 수 있는 미래형

디자인, ④블루투BLU2, 메신저 재킷, 2001년 루나Lunar 디자인회사 작업으로 얇고, 싸고, 간편하며 유용한 디지털 환경을 만들기 위한 재킷 디자인을 선보임, ⑤인더스트리얼 의복Industrial clothing Line, 2000, 필립스가 디자인하고 리바이스가 제작한 이 웨어러블 재킷은 2000년 당시 커다란 반향을 불러일으키며 미래주의적 의복의 대안으로 각광받음

웰빙 Well-being

①루이뷔통의 다누하Dhanura 요가백 디자인, 에피 라인에서 선보인 이 백은 요가의 활자세인 다누하의 모양을 재현한 것으로 패셔너블한 이미지는 물론 매트까지 함께 디자인되어 판매함, 2003, ②통나무를 그대로 살린 전통적인 방식의 난방 형태. 나무를 직접 때는 스토브 형식으로 신체를 보호, ③웰빙을 위한 요가, ④천연재료로 만든 비누, 2002, ⑤건강을 중요시하는 사회적 현상으로 나이키 브랜드에서는 2004년 캠페인의 하나로 태보를 중심으로 한 건강미의 여성을 광고 모델로 마케팅

자포니즘 Japonism

①로스트스랜드Rörstrand 자기 공장에서 제작한 일본풍의 화병으로 화병 입구에 나비모양의 장식이 특징, 1900년경, ②요지 야마모토의 벚꽃 프린트 기모노 스타일의 원피스 드레스, 1994, ③〈게으름Idleness〉, 펠릭스 발로톤Felix Vallotton, 1896, 뉴욕 현대미술관 소장, 일본풍의 화풍을 표현한 것으로 흑백의 모노톤에서 오는 정적인 공간감과 구성감이 돋보임, ④〈마담 모네Madame Monet〉, 클라우드 모네Claude Monet, 1876, 보스톤 미술 박물관 소장, 기모노를 입고 손에 부채를 든 모네 부인, ⑤〈일본식 예술작품: 세겹나무의 개화 Japonaiserie: Three in Bloom〉, 고흐Vincent van Gogh, 1886, 히로시게의 화풍을 복사한 것으로 당시 고흐는 자포니즘의 여러가지 화풍을 선보임

젠 Zen

①시세이도 브랜드의 젠 향수 광고로 절제되고 간결한 향수 용기 디자인에서 순수 · 자연주의적 이미지를 불러일으킴, 2001, ②흑백의 모노톤을 중심으로 한 테이블 식기류, ③미니멀하고 직선적인 구도감과 낮은 가구의 배치 등 전형적인 젠 스타일의 인테리어 디자인, ④일본식 기모노를 재해석한 원피스 디자인, 1971, ⑤일본식

정원이 있는 격자방

청바지 Jeans

①전형적인 디자인의 리바이스 501을 입은 존 웨인의 모습, 1939, ②리바이스 청바지의 1940년대 후반에 나타난 광고 이미지로 서부 카우보이의 이미지를 표현, ③돌체 앤 가바나의 2001 봄/여름 컬렉션, 하위문화적 브리콜라주 스타일을 강조한 진자켓과 스커트, ④젊은 세대를 공략하기 위한 디젤Disel 브랜드 광고, 2004, ⑤리바이스 브랜드 광고, 2004

캐주얼 Casual

①매스티지Masstige 캐주얼을 추구하는 영캐주얼 브랜드인 퍼블릭 스페이스 원PS.1, ②폴로 스포츠Polo Sports 캠페인 광고로 편안하면서도 이지한 라이프스타일적 특성을 대변함, ③프라다 스포츠 라인 광고로 2000년 가을/겨울 컬렉션으로 출시됨, 점점 더 캐주얼화 되는 사회적 트렌드로 디자이너 브랜드 모두 스포츠 라인에 관심이 집중되고 있음, ④스티브 스튜어트Stevie Stewart, 1984, 믹스 앤 매치의 캐주얼 스타일, ⑤더블유닷 브랜드의 2004 봄/여름 런칭 광고로 여성을 위한 자연주의적 캐주얼웨어를 지향

캠프 Camp

①골티에 디자인으로 붉은 색상의 테일러드 코트에 PVC 팬츠의 코디로 과장된 복식 이미지를 표현, ②장 폴 골티에 디자인으로 1990년 마돈나 뮤직투어를 위해 특별히 디자인된 부스티에 드레스로 남성이 착장하여 캠프적 감성을 표현, ③레이스 꽃장식의 해골모양 거치대, 2000, ④깃털로 만든 조명, 세실리아 다찌Cecillia Dazzi, 디자인, 2002, ⑤동양과 서양의 조화가 돋보이는 가운데 캠프의 이미지가 느껴지는 존 갈리아노John Galliano의 디자인, 2005

컨트리 Country

①벨빌 사순Bellville Sassoon, 1971, 자연주의적 이미지를 강조한 컨트리풍 이미지, ②빈티지한 감성을 보여주는 농가 내부의 인테리어, ③목가적 분위기가 느껴지는 홈 세트 디자인, ④농장 지역의 전원 풍경, ⑤프랑스 남동부지역의 풍경, 라벤더 작물지로 유명

컨트리-아메리칸풍 American

①아메리칸풍의 부엌, ②미국식 퀼트, ③미국 혁명 후에 나타난 클래식한 전형의 집, 영국으로부터의 장인정신이 잘 전달되어 있는 18세기 저

택의 특징을 잘 보여줌, ④천정이 높은 거실의 이미지, ⑤여러 가지 가구디자인의 믹스를 통해 콜로니얼의 쉐이커 교도 스타일의 안정적인 공간을 미국적 무드로 승화시킴

컨트리-이탤리언풍 Italian

①투스카니에서 볼 수 있는 특징적인 빌라 전경의 모습, ②외부와 내부의 공간감이 느껴지지 않는 디자인의 거실로 가라앉은 백색과 크림색의 조화가 시원하면서도 평온한 느낌을 줌, ③트럼프 오닐 기법으로 장식된 거실, 클래식한 건축적인 모티프를 이용하여 로마풍의 이미지를 반영, ④프레스코 기법의 빌라로 베니스 지역에서 볼 수 있는 이탤리언풍임, ⑤특징적인 이탤리언 스타일의 침실, 8각형의 천정으로 공간감이 느껴지는 가운데 백색과 나무 그 자체의 색상과의 대조가 분위기를 자아냄

컨트리-잉글리시풍 English

①초가지붕의 커티지, ②친츠를 이용한 침실 내부, ③중세스타일의 이미지가 녹아든 현관 내부, ④백색의 바리에이션으로 장식된 리빙룸으로 평안하면서도 기품의 조화가 잉글리시풍의 컨트리를 느끼게 함, ⑤18세기식 가구들로 장식된 다이닝 룸

컨트리-프렌치풍 French

①청색과 백색의 조화를 이룬 부엌 내부, ②밝은 색조의 프렌치풍 작은 주택으로 특징적인 지중해식 창문과 문이 프렌치적 요소를 보여줌, ③소재와 장식용 몰딩이 낭만적인 컨트리 분위기를 자아내는 침실, ④전형적인 프랑스식 외부 창문 형태, ⑤프렌치풍의 부엌으로 전통적인 슬레이트 스타일의 의자와 호두나무 식탁이 전형적임

코보스 Kobos

①고급브랜드의 화려한 치장을 보여주는 럭셔리 이미지, ②고급스러움에 대한 추구로 소비자 성향을 반영한 다양한 브랜드의 정체성을 반영한 광고, ③한국인이 좋아하는 브랜드 중 하나인 보스 향수와 남성복 광고, ④최신형 비틀Beetle, 폭스바겐 디자인, ⑤한국적 보보스의 특징은 젊은 세대의 경우, 고전적이고 전통적인 감각보다는 세련되고 간결한 디자인을 더 선호함. 절제된 감각과 하이테크적 이미지가 돋보이는 거실

코스튬 플레이 Costume Play

①게임 캐릭터로 등장한 다양한 이미지의 카툰 룩, 2003, ②대표적인 코스튬 플레이 이미지인 가상현실 속 아바타, 스파다포라Spadafora의 메

탈릭 올인원, 1998, ③뽀빠이로 분장한 골티에의 르 말Le Male 향수 디자인의 캐릭터, 1999, ④2001년 10월 여의도에서 열린 전국 만화동아리협회 행사장에서 코스프레를 즐기는 청소년들, 김성복 촬영, 디자인문화비평06, p.85, ⑤간사이 야마모토, 1971, 가부키 이미지를 케이프 코트와 니트 원피스에 표현

코쿤 Cocoon

①햅뭇 랭의 패딩으로 만든 랩코트의 코쿤 이미지, 1998, ②하나에서부터 열까지 모든 것이 해결되는 일체형의 코쿤식 룸, 1997, ③젠니 피너스Jennie Pineus의 헤드 코쿤, 디자인, 2000, ④벡스드 제너레이션의Vexed generation, '샤어코트Shark Coat', 1999, ⑤자궁 형태의 코쿤 라운지, 1960년대

키덜트 Kidult

①다카시 무라카미가 디자인한 루이뷔통 주얼리 박스, ②니만 마르커스의 크리스마스 카다그로 산타의 이미지는 항상 키덜트적 감수성과 상상을 가져옴, ③어린 시절의 순수함을 간직하려는 텔레토비 아이방, 2001, ④키치적 감수성의 유희적 디자인이 반영된 모스키노Moschino 컬렉션, 1994, ⑤동화적 이미지의 방, 1966

키치 Kitsch

①여러 가지 이미지를 다양하게 표현한 디앤지 D&G 광고, 2003, ②브레일 눈보호협회Braille eye care Foundation, 바디 페인팅의 이미지로 절묘한 감상을 제공, 알맵 보도Almap Bbodo, 2003, ③과도한 메이크업으로 표현된 키치 이미지, 2003, ④유희성을 반영한 디젤 광고, ⑤돌체 앤 가바나의 과도한 장식과 레이어링 스타일 이미지로 표현된 키치, 2003

파워 드레싱 Power Dressing

①조르지오 아르마니, 1993 봄/여름 컬렉션, 이너웨어 없이 수트를 착용한 새로운 착장을 유행시킨 아르마니 수트 라인, ②도나 카란Donna Karan의 1992년 캠페인 광고로 여성 대통령에 취임된 테일러드의 파워수트를 입은 모델의 이미지를 부각한 광고, ③이브 생 로랑의 1980년대 파워 룩, 각진 어깨, 화려한 프린트, 완벽한 토탈 코디네이션의 파워드레싱, ④남성용 수트의 디자인을 여성적 테일러링으로 변신한 랄프로렌 컬렉션, ⑤1980년대 TV연재물인 〈다이내스티Dynasty〉에서의 파워드레싱 이미지

페티시즘 Fetishism

①비비안 웨스트우드Vivienne Westwood의 구두 디자인, 1993, ②골티에의 부스티에를 입은 마돈나, 1990, ③〈이브 마시나Eve Machina〉, GK 다이나믹스, 1980년대, 여성의 신체를 닮은 모터사이클, ④티에리 뮤글러Thierry Mugler, 1996, 부스티에와 PVC팬츠를 입은 페티시 룩, ⑤티에리 뮤글러의 사이버 펑크 페티시 룩

포쉬 POSH

①브리티시 항공British Airways 클럽 클라스 의자/침대 디자인, 탠저린Tangerine 2000, ②클래식의 전형인 버버리 디자인, ③재규어Jaguar 광고, 2003, ④최근 리뉴얼에 성공한 버버리 광고로 한층 젊어진 라이프스타일과 모던하면서도 보보스적 특성을 광고적 커뮤니케이션을 통해 진행함, 2002, ⑤영국적 이미지를 잘 풀어내는 폴 스미스Paul Smith 디자인

포클로어 Folklore

①다양한 민속풍의 문양으로 장식된 식기류, ②잔드라 로즈Zandra Rhodes가 1982년 발표한 카르멘 룩'carmen' look으로 스페인의 민속의상을 테마로 발전시킴, ③〈갈베즈 하우스Galves House〉, 루이스 바라간, 1968–69, 멕시코, 모더니즘 요소에 민속적인 건축을 융화시켜 만든 집, ④친츠의 소재감을 살린 아방가르드 디자인, ⑤터키풍의 이미지와 패션디자인

퓨전 Fusion

①동양적 인테리어에 프리미티브 아트 디자인의 화병이 함께 어우러져 독특한 뉘앙스를 풍김, ②퓨전 도시락, 2000, ③장 폴 골티에의 1994년 컬렉션, 동서양의 이미지가 자연스럽게 퓨전화된 디자인 1994, ④웨스트우드가 1982년 선보인 버팔로 걸'Buffalo girls' 컬렉션, 색다른 아이템과 미스매치의 디자인적 특성을 보임, ⑤〈웨이브, 웨이브, 웨이브Wave, Wave, Wave〉, 쇼노 앤 타이코Office Shono & Taiko Shono, 2000, 오나하마 항구, 일본, 사이드워크의 구조물을 의자로도 활용할 수 있게 제작된 구조물

플래퍼 Flapper

①긴 담뱃대, 클로세 모자, 짧은 스커트의 조합으로 당시 혁신적인 룩을 보인 젊은 여성 패션, ②존 갈리아노의 레트로 플래퍼 이미지, 1996, ③1920년대의 플래퍼 이미지를 재현한 스타일링, ④1920년대 찰스턴 이미지를 풍자한 삽화,

⑤찰스턴 복장의 존 크로우포드Joan Crawford, 20년대 후반

하이브리드 Hybrid

①루시 오르타Lucy Orta '관습적Habitent', 1992, 후드 코트·텐트·슬리핑 웨어의 다양한 기능을 충족시키는 어번 디자인, ②우나 호텔 앤 리조트Una Hotel & Resort, 포스트모던 이미지가 강조된 인테리어 디자인으로 꽃모양의 타일을 이용한 벽과 바닥 이 연결된 하이브리드적 표현, 파비오 노벰브레Fabio Novembre 디자인, ③모스키노의 브라로 만든 원피스 드레스, 1994, ④다양한 시스템의 조합을 구성한 건축물, ⑤이세이미야케의 '여행Travel' 재킷, 2000 가을/겨울, 다양하고 첨단의 기능성을 응용한 미래주의적 디자인

하이테크 High-tech

①레니 케오그의 하이테크 라메를 이용한 원피스 디자인, 1998, ②〈로이드 빌딩Lloyds Building〉, 리차드 로저스, 1978–86, 영국 런던, 하이테크 모더니즘을 반영한 건축물, ③오웬 가스터Owen Gaster의 홀로그램 소재 스커트 디자인, 1996, ④마크 뉴튼의 제트기 인테리어 디자인, 1999, ⑤"새둥지" 모양의 하이테크내추럴을 지향하는 2008년 베이징 올림픽 경기장, 자케 헤르조 앤 피에르 드 뮤론Jacques Herzog & Pierre de Meuron 디자인

할리우드 스타일 Hollywood Style

①캘리포니아 세크라멘토에 있는 크레스트Crest 빌딩, 굽이치는 꽃모양과 화려한 채색의 환상적 이미지를 제공, ②진저 로저스와 프레드 아스타이레Ginger Rogers & Fred Astaire의 1930년대 공연 모습, ③자자 거버ZsaZsa Garber가 스키아파렐리Schiaparelli가 디자인한 드레스를 입고 물랑루즈에서 공연하는 모습, 1952, ④헐리우드 스타의 대표적 아이콘인 엘리자베스 테일러, 1950년대, ⑤파라마운트의 스타, 베로니카 레이크, 1930년대

혼성모방 Pastiche

①알렉산더 맥퀸의 미얀마 민속풍의 이미지를 하이 패션에 반영한 디자인, 1998, ②장 폴 골티에의 프리다 칼로의 이미지를 컬렉션 테마로 보여준 디자인, ③비비안 웨스트우드의 바로크적 이미지를 차용한 디자인, 1991, ④장 폴 골티에의 로코코형 거치대를 응용한 드레스 디자인, ⑤대표적인 혼성모방 디자이너인 크리스챤 라크르와Christian Lacroix의 로맨틱한 서커스 이미지, 1990

제3장 하위문화 Subculture

고스 Goth

①하위문화적 감수성을 하이패션에 접목시킨 이브 생 로랑의 2002 가을/겨울 컬렉션에서 표현된 고스적 메이크업과 패션, ②줄리안 맥도널드Julien McDonald 1998 가을/겨울 컬렉션, ③1980년대 중세풍의 이미지를 강하게 반영한 초기 고스의 모습, ④마릴린 맨슨Marylin Manson 이미지, 2002, ⑤알렉산더 맥퀸의 음산하고 공포감을 느끼게 하는 광고, 2002

그런지 Grunge

①초기 그런지 스타일의 모습, ②안나 수이의 1993 봄/여름 컬렉션, ③글라스톤버리Glastonbury, 1998, 피난처를 방불케하는 난민룩, ④안나 수이Anna Sui의 1994 가을/겨울 컬렉션, 키치적 감성과 보헤미안적 감성이 반영된 패션, ⑤남루하고 지저분한 이미지를 특징으로 하는 그런지 패션, 2003

글램 Glam

①시구 시구 스푸닉Sigue Sigue Sputnik의 분홍색 가죽 수트로 분장한 록스타 이미지, 1980년대, ②화려한 복장의 트랙 카트리지 가족Track Cartridge Family, 1987, ③1970년대 초반 글램 초기 데이빗 보위 모습, ④70년대 글램 룩의 화려한 재현, ⑤과장된 실루엣의 지기 스타더스트Ziggy Stardust 이미지로 분장한 데이비드 보위의 글램룩

뉴 로맨틱 New Romantic

①뉴 로맨틱의 대표적인 아이콘인 보이 조지Boy George 이미지, 1984, ②런던 블리츠 클럽의 '이름없는 컬트The Cult with No Name'의 멤버들, 1980, ③런던 레이보우 극장 앞의 중세풍 이미지를 키치적 감성으로 표현한 커플 룩, 1980, ④리얼 맥코이The Real McCoy, 전형적 뉴 로맨틱 패션으로 역사적 복고주의 패션으로 한층 멋을 낸 모습, 런던, ⑤런던 첼시 거리에 나타난 뉴 로맨틱 커플, 1981

라스타파리안 Rastafarian

①빅 유스Big Youth의 1976년 앨범, ②버니 와일러Bunny Wailer, 밀리터리 복식에 아프리카 상징의 액서서리를 착용한 모습, 1990, 런던, ③라스타의 전형적인 드레드락 헤어스타일로 분장한 봅 말리Bob Marley 모습, 1980, 런던, ④1980년대 중반 런던 노팅힐에서의 라스타파리안의 모습, ⑤리팟 오즈벡Rifat Ozbek의 1991 가을/겨울 컬렉션, 종교적 상징물과 색상의 조합이 패션으로 승화

레이버 Raver

①'영국에서 가장 요란한 청바지' 조 블로그Joe Bloggs 디자인, 1990, 화려하고 사이키델릭적 이미지를 보여주는 레이버의 모습, ②레이브 클럽, 1990년대, ③카르마 콜렉티브Karma Collective 파티, 1988 여름, 레이브의 상징인 노란색 스마일리 디자인 티셔츠를 입은 사람들, ④월셔Wiltshire의 판타지아Fantazia 축제에 보여든 레이버들, 1993, ⑤홀로그램 디자인과 형광성의 3M 패치 디자인이 돋보이는 레이브 패션, 왼쪽부터 마크 제이콥스(1997), 베르수스(1998), 줄리안 맥도널드(1998) 가을/겨울 컬렉션

로커 Rocker

①1990년대에 등장한 로커 스타일로 가죽 점퍼에 59 클럽 뱃지나 다른 휘장들을 통해 하위문화적 스타일링을 구현함, ②고스 브로스The Goss Bros의 전형적인 로커 이미지, ③로커 패션을 하이패션으로 재현한 베르사체Versace 디자인, 1990년대, ④로커의 퍼펙토 가죽 점퍼 스타일로 1960년대 중반 로커들은 점퍼를 주문 제작하여 입었으며, 배지, 페인팅된 장식품이나 패치워크의 브리콜라주를 통해 자신들만의 클럽 제휴를 과시함, ⑤로커로 분한 말론 브란도의 모습, 1950년대

루드보이 Rude Boy

①세련된 루드보이 스타일, ②1960년대 런던에서 DJ로 활동한 가즈 메이올Gaz Mayall의 모습으로 전형적인 루드보이의 패션 감각을 보여줌, ③1970년대 후반 버밍햄의 투톤 소녀, 유니섹스적 이미지가 돋보임, ④스카의 대부로 알려진 라우렐 아이켄Laurel Aiken, 1979년 런던의 모습으로 전형적인 루드보이 스타일 착용, ⑤1980년경 런던의 루드보이 모습

모드 Mod

①스타일 지향적인 전형적인 모드룩, ②쿨cool, 클린clean, 하드hard로 대변되는 유니온 잭 스타

일의 모드, ③1980년대 재현된 모드 걸 이미지, ④세련된 착장의 브리티시 모즈 모습. 비틀즈식 캐주얼웨어에서 영감을 받은 좁은 넥타이와 라펠, 가늘게 디자인된 수트, 부츠 디자인 등 모드룩의 모습, ⑤더 잼The Jam의 모드 리바이벌 룩

비트 Beat

①디자이너 컬렉션에 재등장한 비트걸의 이미지로 올 블랙All black의 조화와 쉬크함을 느낄 수 있는 이미지, 2004 ②《비트족의 눈동자를 통해서Through Beatnik Eyeballs》 표지, 1961, ③랄프 로렌Ralph Lauren, 1993 봄/여름 컬렉션에서 선보인 비트룩, ④비트 스타일의 케루억Kerouac과 카사디Cassady의 모습, 1952, ⑤서브테라니언The Subterraneans 영화에서 등장한 비트의 보헤미안 걸, 1958

사이키델릭 Psychedelics

①뮤지컬 《헤어Hair》의 포스터, 사이키델릭 히피의 이미지를 표현, 1968, ②풀 앳 애플the Fool at Apple' 공연 모습, 1968, ③에밀리오 푸치Emilio Pucci의 액시드 색상 프린트, 1960, ④런던 카나비 거리의 모습, 1960년대 후반 ⑤웨스트우드가 디자인한 고전주의풍 밀리터리 재킷을 입은 아담 앤 더 앤트, 1982

서퍼 Surfer

①베르사체의 서퍼 룩 디자인, 1980년대, ②샤넬의 서퍼룩, 1991 봄/여름 컬렉션, ③베르사체의 비치룩 디자인, ④서핑을 즐기는 사람들, ⑤남국 스타일의 프린트가 특징인 셔츠 이미지

스킨헤드 Skinhead

①네빌과 리Neville & Lee의 전형적인 스킨헤드 모습, 1985, ②문신을 한 스킨헤드 모습, ③도쿄 시부야에서 어슬렁거리는 스킨헤드, ④스킨헤드의 문신 모습, 1980년대 초반, ⑤스킨헤드의 특성을 반영한 베르수스Versus 디자인

올드 스쿨 Old School

①랩가수 슬릭 리크Slick Rick의 1990년 모습, 부와 성공의 상징으로 착용한 골드 액세서리, ②스타일적으로도 음악적으로도 특징적인 스타일을 추구했던 플라이걸, 1987, ③1990년대 뉴욕의 아프리카 지향적인 스타일Afrocentric style, ④1988년 랩 가수로는 처음으로 빌보드 챠트에서 성공을 거둔 런 디엠씨Run DMC의 아디다스룩 패션, ⑤골드 액세서리를 한 흑인 음악가의 올드스쿨 이미지

자주 Zazou

①당시 자주의 세련된 스타일, 1940년대, ②요지 야마모토 자주 수트를 현대적으로 재해석한 남성용 수트 디자인, 1993, ③재즈를 즐기는 자주 커플Swing & dancing, 1935, ④재즈를 즐기는 커플룩으로 좀 더 여유로운 이미지를 반영, ⑤미국식 주트 스타일을 재해석한 프랑스식 자주, 1940년대 초기 모습

주트 Zoot

①전형적인 주트의 특징을 잘 살린 디자인, 1990년대, ②리틀 리차드Little Richard, 1940년대 중반의 주트 음악가, ③크리스 설리반Chris Sullivan의 클래식한 주트 스타일, ④주트 스타일을 1990년대식의 현대적으로 수트로 재해석한 디자인, ⑤주트 문화의 아이콘이자 주트패션 리더였던 캡 칼로웨이Cab Calloway 레코드 음반

차브 Chav

①금색 로고가 커다랗게 들어간 나이키 티셔츠와 목걸이, 2005, ②자신이 디자인한 아디다스 트레이닝 복을 입은 미시 엘리어트Missy Elliott와 골드링, 2005, ③스트리트 감각이 물씬 풍기는 차브 스타일로 콩 데 가르송Comme des Garçons 의 디자인, 2005, ④믹스 앤 매치가 돋보이는 차브 패션, 2005, ⑤화려한 메이크업과 도발적인 섹시함이 느껴지는 차브 이미지, 맥 Mac 디자인, 2006

테디보이 Teddy Boy

①《테디보이 미스테리Teddy Boy Mystery》 소설의 표지, ②'에드워드 양식'에 맞춰 차려입은 런던의 테디보이, 1954, ③전형적인 십대의 테디보이들 모습, 1962, ④완벽하게 재현한 테디보이 룩, 1970년대 후반, ⑤테디보이 가족, 1985

테크노 Techno

① 뉴만과 웰즈Lee Newman & Michael Wells의 테크노 듀오 GTO의 모습, 1993, ②테크노 이미지, 2003, ③잔스포츠 배낭디자인의 광고, 2003, ④장 폴 골티에의 사이버펑크적으로 해석한 테크노 패션, 1992 가을/겨울, ⑤테크노 걸, 2003

트래블러 Traveller

①드래드락 헤어스타일, 1998, ②영국, 사우스 웨일즈에 모인 축제 참가자들, 1991, ③이동주택에 사는 트래블러들, 1980년대, ④자연적인 트래블러의 모습, 1998, ⑤노천에서의 휴식을 즐기는 트래블러, 1998

퍼브 Perv

①런던 소호 클럽에 나타난 남성 퍼브, ②런던 나이트 클럽에서 파간 메탈Pagan Metal 디자인의 의상을 입은 여전사 이미지의 퍼브 커플, 1993, ③크리스타나 키트시스Krystina Kitsis 디자인 회사의 라텍스 바지와 브라 톱 디자인, 1980년대 중반, ④배트맨Batman, 1989, 영화 속에서의 캣우먼의 퍼브 스타일, ⑤도발적 의상의 스킨 투 3 컬렉션Skin Two 3 collection, 1993

펑크 Punk

①1970년대 런던 거리에 모인 전형적인 펑크 스타일, ②펑크의 이념은 "살아가기엔 너무 빠르고, 죽기엔 너무 젊다", ③웨스트우드의 섹스Sex 가게에 모인 펑크들의 모습, 1970년대, ④전형적인 모히칸 헤어스타일, ⑤장 폴 골티에의 펑크 스타일 광고, 2001

휭크 Funk

①휭크의 얼터너티브룩, ②휭크스타 조지 클린턴George Clinton의 1979년 모습, ③화려하지는 않지만 정체성을 잘 표현한 여성 휭크 이미지, ④유희적 이미지를 묘사한 부시 콜린스Bootsy Collins의 모습, 1993, ⑤성공한 휭크 스타의 커플 룩, 1980년대

히피 Hippie

①플라워 파워Flower Power, 에스닉적 이미지를 반영한 히피 스타일로 아프칸 스타일의 재킷, 인디언 셔츠, 꽃문양 모티프 등 자유와 평화의 이미지를 대변, 1960년대 말, ②돌체 앤 가바나 Dolce & Gabbana 1993 봄/여름 컬렉션, 히피의 복고적 성향을 반영한 디자인, ③히피적 이미지의 남성, 2002, ④엘 리토티 Rito 퍼레이드에 모인 히피들의 모습, 1968, ⑤히피의 복고적 이미지를 강조한 구찌 광고, 2002

힙합 Hip Hop

①'워크웨어' 이미지, 1999, ②커다란 배기 스타일의 팬츠를 입은 남성 힙합의 모습, ③2003년 미시 엘리엇과 마돈나가 함께한 갭Gap 브랜드 광고, ④라스타식 헤어스타일과 프린트 티셔츠, 런던, 1990년대, ⑤아디다스Adiddas의 검정색 가죽 A15 트랙수트로 80년대 중반 런 디엠씨를 위해 특별 제작된 것을 재창조한 디자인, 2000